급수한자 1700 2-1급

한자능력검정시험

급수한자 1700 2-1급

편집부 편

머리말

우리말의 70%가 한자인 현실에서, 그 뜻을 이해하고 표현하는 데에 한자가 없으면 안 되는 것은 어쩔 수 없는 사실이다. 이 말은 다시 말해서 한자를 모르면 우리말을 제대로 표현할 수 없다는 얘기다.

이 책은 한자를 배우고자 하는 사람들이나, 한자능력검정 및 각종 시험에 응시하는 사람들을 위해 펴낸 것으로, 보다 효율적이고 활용적으로 공부할 수 있게 만들었다.

이 책의 특장점은 다음과 같다.

첫째, 한자를 공부하는 데 꼭 필요한 중요 부수 220자를 익히도록 했고, 한자를 각 급수별로 구분해서 수록했다. 둘째, 가나다순으로 한자를 배열하여 알기 쉽게 했다. 셋째, 각 한자별로 필순(쓰는 순서)을 곁들여 익히도록 했다. 넷째, 부록에 유의어, 반의어, 상대어, 동의어, 동음이의어 등을 수록하여 자의(字義) 및 어의(語義)의 변화를 공부할 수 있도록 했다.

차례

1장	중요부수 220자	9
2장	2급 배정한자	19
3장	□급 배정한자	97
부록ㅈ	· 이(字義) 및 어의(語義)의 변화 /	263

1장 중요부수 220자

1획

- 한일

한 획으로 가로그어 '하나'를 뜻함.

뚫을 곤

위아래를 뚫어 사물의 통함을 뜻함.

▼ 점.심지 주

등불의 불꽃 모양을 본뜬 글자.

丿 삐침 별

왼쪽으로 구부러지는 모양을 나타냄.

乙(L) 새을

날아 오르는 새의 모양을 본뜬 글자.

갈고리 궐

아래 끝이 굽어진 갈고리 모양의 글자.

2획

_ 두이

가로 그은 획이 두 개니 '둘'을 뜻함.

→ 머리해

특별한 뜻 없이 亥의 머리 부분을 따옴.

<u>人(4)</u> 사람 인

사람이 팔을 뻗친 옆 모습을 나타냄.

八 어진 사람 인

사람의 두 다리 모양을 나타낸 글자.

入 들입

하나의 줄기에서 갈라진 뿌리가 땅 속 으로 뻗어 가는 모양의 글자.

/ 여덟 팔

나누어져 등지는 모양을 나타냄.

멀경

경계 밖의 먼 곳으로 길이 잇닿아 있는 모양을 나타낸 글자.

/→ 덮을 멱

보자기로 덮인 것 같은 모양의 글자.

〉 얼음 빙

얼음이 얼 때 생기는 결을 나타냄.

几 안석 궤

걸상의 모양을 나타낸 글자.

니 입벌릴 감

물건을 담는 그릇이나 상자를 나타냄.

刀(1) 칼ェ

날이 굽어진 칼 모양의 글자.

力 힘력

힘 준 팔에 근육이 불거진 모양의 글자.

与 쌀포

몸을 굽혀 품에 감싸 안는 모양의 글자.

匕 비수비

앉은 이에게 칼을 들이댄 모양의 글자.

상자 방

네모난 상자를 본뜬 글자.

T 감출 혜

위는 덮어진 모양이고, 감춘 모양으로 '감추다'는 뜻을 나타냄.

十 열십

동, 서, 남, 북이 서로 엇갈려 모두를 갖추었음을 나타낸 글자.

점복

거북의 등에 나타난 선 모양의 글자.

민 병부 절

병부(兵符)를 반으로 나눈 모양의 글자.

언덕 엄

언덕을 덮은 바위 모양을 나타냄.

ム 마늘모

늘어 놓은 마늘 모양의 글자.

又 또우

팔과 손을 움직이는 모양을 나타냄.

3획

□ 입구

사람의 입 모양을 본 뜬 글자.

에워쌀 위

사방을 빙 둘러싼 모양의 글자.

土 흙토

위의 'ㅡ'은 땅 표면을, 아래의 'ㅡ'은 땅 속을 뜻해 땅에서 싹이 나는 모양의 글자.

士 선비사

선비는 '一'에서 '十'까지 잘 알아야 맡은 일을 능히 해낸다는 뜻의 글자.

久 뒤져올치

뒤져 온다는 뜻으로, 왼쪽을 향한 두획은 두 다리를, 오른쪽을 향한 획은 뒤 따라 오는 사람의 다리를 의미함.

久 천천히걸을 쇠

오른쪽을 향한 획은 지팡이 같은 것에 끌려 더딘 걸음을 나타낸 글자.

夕 저녁석

'月'에서 한 획이 빠져 빛이 약해진 것을 뜻하여 어두운 저녁을 나타낸 글자.

大 큰대

사람이 손발을 크고 길게 벌리고 서 있는 것을 나타낸 글자.

女 계집 녀

여자가 얌전하게 앉아 있는 모양의 글자.

子 아들자

두 팔을 편 어린아이의 모습을 본뜬 글자.

一 집면

지붕이 씌어져 있는 모양의 글자.

→ 마디촌

손 마디의 거리를 나타낸 글자.

사 작을 소

작은 것을 둘로 나누는 모양의 글자.

九(元) 절름발이 왕

한 쪽 다리가 굽은 사람을 본뜬 글자.

尸 주검시

누워 있는 사람의 모습을 본뜬 글자.

과 풀철

싹이 돋아나는 것을 본뜬 글자.

山 메산

산의 모양을 본뜬 글자.

川((K) 내 천

물이 굽이쳐 흐르는 모양의 글자.

工 장인공

연장을 든 사람을 나타낸 글자.

己 몸기

몸을 구부린 사람을 나타낸 글자.

中 수건 건

사물을 덮은 수건의 두 끝이 아래로 향한 모양을 나타낸 글자.

── 방패 간

방패 모양을 본뜬 글자.

소 작을 요

갓난아이의 모습을 본뜬 글자.

广 집엄

언덕 위에 있는 지붕 모양의 글자.

<u> 길게걸을 인</u>

다리를 당겨 보폭을 넓게 해서 걷는 모양을 나타낸 글자.

计 들공

양 손을 모아 떠받드는 모양의 글자.

주살 익

나뭇가지에 물건이 걸려 있는 모양을 나타낸 글자.

弓 활궁

활의 생김새를 나타낸 글자.

士 (生) 돼지머리 계

위가 뾰족하고 머리가 큰 돼지 모양을 나타낸 글자이다.

🏂 터럭 삼

털을 빗질하여 놓은 모양을 나타낸 글자.

조금걸을 척

다리와 발로 걷는 것을 나타낸 글자.

4획

(그) 마음 심

사람의 심장 모양을 본뜬 글자.

戈 창과

긴 손잡이가 달린 갈고리 모양의 창을 나타낸 글자.

户 지게호

한 쪽 문짝의 모양을 나타낸 글자.

手(す)をか

펼친 손의 모양을 나타낸 글자.

호 지탱할 지

나뭇가지를 손에 든 모양을 본뜬 글자.

支(欠) 칠 복

손으로 무엇을 두드리는 모양의 글자.

文 글월문

무늬가 그려진 모양을 본뜬 글자.

斗 말두

용량을 헤아리는 말을 본뜬 글자이다.

斤 도끼근

자루가 달린 도끼로 물건을 자르는 모양.

方 모방

주위가 네모져 보여 '모나다'의 뜻이 됨.

无(死) 없을 무

사람의 머리 위에 'ㅡ'을 더하여 머리가 보이지 않게 함.

달일

둥근 해 속에 흑점을 넣은 모양의 글자.

□ 가로 왈

입(口)에서 김(一)이 나가는 모양의 글자.

月 달월

초승달 모양을 본뜬 글자.

木 나무목

나뭇가지에 뿌리가 뻗은 모양의 글자.

欠 하품흠

입을 벌려 하품하는 모양을 본뜬 글자.

그칠 지

서 있는 사람의 발 모양을 본뜬 글자.

歹 (岁) 죽을 사

죽은 사람의 뼈 모양을 본뜬 글자.

^도 칠수

몽둥이를 들고 있는 모양을 본뜬 글자.

母 말무

'女'가 못된 짓을 못하게 함을 나타냄.

년 견줄 비

두 사람이 나란히 서 있는 모양의 글자.

手, 터럭모

짐승의 털 모양을 본뜬 글자.

氏 성씨

뿌리가 지상에 뻗어 나와 퍼진 모양을 본뜬 글자로 성씨(姓氏)를 나타냄.

气 기운기

땅에서 아지랑이나 수증기 같은 기운이 위로 솟아오르는 모양을 본뜬 글자.

기() 물수

물이 흐르는 모양을 본뜬 글자.

火灬불화

타오르는 불꽃 모양을 본뜬 글자.

八 (本) 손톱 조

물건을 집는 손톱 모양을 본뜬 글자.

父 아비부

도끼를 든 남자의 손 모양을 본뜬 글자.

☆ 점괘 효

점 칠 때 산가지 모양을 나타낸 글자.

爿 널조각 장

쪼갠 통나무 왼쪽 모양을 나타낸 글자.

片 조각 편

쪼갠 통나무 오른쪽 모양을 나타낸 글자.

分 어금니 아

어금니가 맞물린 모양을 본뜬 글자.

牛(4)소우

소의 모양을 본뜬 글자.

大分개견

'개의 옆 모습을 본뜬 글자.

5호

玄 검을 현

위는 '덮는다'는 뜻이고, 아래는 '멀다'는 뜻으로 검거나 아득함을 나타냄.

玉(王)구슬 옥

'王'에 한 점을 더하여 높고 귀한 임금의 심성을 나타낸 글자.

瓜 오이 과

좌우로 나뉘어 있는 부분은 '오이의 덩굴' 모양을 나타내고. 안에 있는 부분은 '오이 의 열매'를 뜻함.

지 기와와

덩굴에 달린 오이 모양을 본뜬 글자.

달 감

입 속에서 단 맛을 느끼는 모양의 글자.

生 날생

싹이 땅을 뚫고 나오는 모양의 글자.

을 용

'복(ト)'과 '중(中)'을 합해서 된 글자.

밭 전

밭과 밭 사이의 길 모양을 본뜬 글자.

疋 발소 짝필

발목에서 발끝까지의 모양을 본뜬 글자.

병질 엄

병든 사람의 기댄 모습을 나타낸 글자.

八 필발

두 발을 벌린 사람을 나타낸 글자.

白 흰백

아침 해가 떠오르는 모양을 본뜬 글자.

皮가죽피

짐승 가죽을 벗기는 모양을 본뜬 글자.

皿 그릇 명

받침대가 있는 그릇 모양을 본뜬 글자.

는 목

사람의 눈 모양을 본뜬 글자.

矛 창모

장식이 꽂고 긴 자루가 달린 창 모양을 본뜬 글자.

矢 화살시

화살의 모양을 본뜬 글자.

石 돌석

언덕 아래로 굴러 떨어진 돌덩이 모양을 나타낸 글자.

示(永)보일시

제단의 모양을 본떠 뵈오다 보이다의 뜻.

점승발자국 유

짐승의 발자국 모양을 본뜬 글자.

禾 벼화

벼 이삭이 드리워진 모양을 본뜬 글자.

穴 구멍혈

구멍을 뚫고 지은 집 모양을 본뜬 글자.

立 설립

땅 위에 서 있는 사람을 나타낸 글자.

6획

竹 대죽

대나무 가지에 늘어진 잎을 나타낸 글자.

米 쌀미

벼 이삭의 모양을 본뜬 글자.

糸 실사

실타래 모양을 본뜬 글자.

缶 장군부

질그릇(장군)의 모양을 본뜬 글자.

쯔 그물 망

그물코의 모양을 본뜬 글자.

羊(蛍) 양양

양의 머리 모양을 본뜬 글자.

羽 깃우

새의 양 날개나 깃털의 모양을 본뜬 글자.

老判늙을노

노인이 지팡이를 짚은 모습을 본뜬 글자.

而 말이을 이

입의 위아래에 수염이 나 있고 그 입으로 말하는 모양을 본뜬 글자.

耒 쟁기 뢰

나무로 만든 기구 모양을 본뜬 글자.

耳 귀이

사람의 귀 모양을 본뜬 글자.

孝 붓율

붓으로 획을 긋는 모양을 본뜬 글자.

肉用ヱリ母

잘라 놓은 고기덩이 모양을 본뜬 글자.

臣 신하신

몸을 굽혀 엎드린 모양을 본뜬 글자

自 스스로 자

사람의 코 모양을 본뜬 글자.

至 이를지

새가 땅에 내려앉는 모양을 본뜬 글자.

白 절구구

곡식을 찧는 절구통 모양을 본뜬 글자.

舌 혀설

입 안에 있는 혀의 모양을 본뜬 글자.

舛 어그러질 천

두 발이 서로 엇갈린 모양을 본뜬 글자.

舟 배주

통나무 배의 모양을 본뜬 글자.

艮 그칠간

눈 '目'과 비수 'ヒ' 두 글자가 합친 글자.

色 빛색

'人'과 '巴' 두 글자가 합쳐진 글자.

) 물 초

여기저기 나는 풀의 모양을 본뜬 글자.

声 범호

호랑이의 머리통과 몸통의 전체적인 모양을 본뜬 글자.

中 벌레충

뱀이 도사리고 있는 모양을 본뜬 글자.

ጠ 피혈

그릇에 담긴 피의 모양을 본뜬 글자.

行 다닐행

사람이 다니는 네 거리를 나타낸 글자.

衣(家) 吴의

사람이 입는 옷 모양을 본뜬 글자.

西 덮을 아

그릇 위에 뚜껑을 덮은 모양을 본뜬 글자.

見、基견

뉴(目)과 사람(人)을 합쳐 만든 글자.

角 뿔각

짐승의 뿔 모양을 본뜬 글자.

言 말씀 언

혀를 내밀고 있는 모양을 본뜬 글자.

公 골곡

산이 갈라진 골짜기 모양을 본뜬 글자.

중 콩두

받침이 달린 나무 그릇 모양을 본뜬 글자.

豕 돼지시

돼지의 모양을 본뜬 글자.

풀 벌레 치

먹이를 노려보는 짐승의 모양을 나타냄.

트 조개 패

껍질을 벌린 조개의 모양을 본뜬 글자.

赤 붉을적

'大'와 '火'가 합쳐진 글자로 불이 내는 붉은 빛을 의미하는 글자.

走 달릴주

'+'와 '足'이 합쳐 흙을 박찬다는 뜻.

足(国) 些 季

무릎에서 발가락까지의 모양을 나타냄.

身 몸신

아이를 밴 여자의 모양을 본뜬 글자.

重 수레거

바퀴 달린 수레 모양을 본뜬 글자.

辛 매울신

옛날에 죄수나 노예의 얼굴에 낙인을 하던 바늘의 모양을 본뜬 글자.

辰 별진

발을 내민 조개의 모양을 본뜬 글자.

定(1)갈착

걷다. 멈추다. 천천히 간다는 뜻의 글자.

를 (B)고을 읍

사람이 모여 사는 고을을 뜻하는 글자.

西 닭유

술이 담긴 항아리의 모양을 본뜬 글자.

釆 분별할 변

짐승의 발자국 모양을 본뜬 글자.

里 마을리

'田'과 '土'를 합친 글자로 마을을 뜻함.

8회

全 쇠금

땅 속의 빛나는 광석이라는 뜻의 글자.

長ょりる

지팡이 짚은 수염 난 노인 모양의 글자.

門 문문

두 짝으로 된 문 모양의 글자.

阜(四) 언덕 부

흙더미가 이룬 언덕 모양을 본뜬 글자.

隶 미칠이

짐승 꼬리를 잡은 손의 모양을 본뜬 글자.

住 새추

꽁지가 짧은 새 모양을 본뜬 글자.

雨비우

떨어지는 물방울 모양을 본뜬 글자.

靑 푸를 청

'生'과 '井'을 합친 글자로 초목과 우물은 푸르다는 뜻.

非 아닐비

새의 어긋난 날개 모양을 본뜬 글자.

9획

面 낯면

얼굴의 전체적인 모양을 본뜬 글자.

革 가죽혁

짐승 가죽을 벗겨 놓은 모양을 본뜬 글자.

韋 다룬가죽 위

털과 기름을 없애 다룬 가죽을 뜻함.

非 부추구

땅에서 자라는 부추의 모양을 본뜬 글자.

音. 소리음

말할 때 목젖이 울리는 모양의 글자.

頁 머리혈

목에서 머리 끝까지의 모양을 본뜬 글자.

風 바람풍

'凡' 안에 '虫'을 넣어 바람을 나타낸 글자.

飛 날비

날개를 펴고 나는 새의 모양을 본뜬 글자.

食(食) 밥식

그릇에 뚜껑을 덮은 모양을 본뜬 글자.

首 머리수

머리카락이 난 머리 모양을 본뜬 글자.

香 향기향

'禾'와 '甘'을 합쳐서 향기를 뜻한 글자.

10획

馬 말마

말의 생김새를 본뜬 글자.

骨 뼈골

살을 발라낸 뼈의 생김새를 본뜬 글자.

高 높을고

성 위에 솟은 누각의 모양을 본뜬 글자.

長 긴머리털 표

긴 머리카락 모양을 나타낸 글자.

싸울투

두 사람이 싸우는 모양을 본뜬 글자.

월 울창주 창

활집의 모양을 본뜬 글자.

鬲 솥력

다리가 달린 솥의 모양을 본뜬 글자.

鬼 귀신 귀

머리 부분을 크게 강조해서 정상적인 사람이 아님을 나타낸 글자.

11회

魚 고기어

물고기의 모양을 본뜬 글자.

鳥 새조

새의 모양을 본뜬 글자

南 소금로

그루에 소금이 담긴 모양을 본뜬 글자.

歷 사슴록

뿜 달린 사슴의 모양을 본뜬 글자.

麥 보리맥

뿌리가 달린 보리의 모양을 본뜬 글자.

励 삼마

집에서 만드는 삼베를 뜻하는 글자.

苗 누를황

밭(田)의 빛깔(光)이 누르다는 뜻의 글자.

黍 기장서

벼(禾)처럼 생겨 물에 담가 술을 빚는 곡 식이라는 뜻의 글자.

黑 검을 흑

불을 때면 연기가 나면서 검게 그을린다 는 뜻의 글자.

眷 바느질할 치

바늘로 수를 놓은 옷감 모양을 본뜬 글자.

野 맹꽁이 맹

개구리의 모양을 본뜬 글자.

鼎 솥정

밤 달린 솥의 모양을 본뜬 글자.

鼓 북고

악기를 오른손으로 친다는 뜻의 글자.

鼠쥐서

쥐의 이빨과 네 발과 꼬리의 모양을 본뜬 글자.

14회

息 코비

얼굴에 있는 코를 뜻하는 글자.

가지런할 제

곡식의 이삭들이 가지런함을 뜻함.

15회

위 아래로 이가 박혀 있는 모양의 글자.

16회

龍 용룡

날아오르는 용의 모양을 본뜬 글자.

거북 귀

거북의 모양을 본뜬 글자.

岡 피리약

여러 개의 구멍이 뚫린 피리의 모양을 본뜬 글자.

2장 2급 배정한자

木부의 5회

가지 가 (훈음)

단어)

柯葉(가엽) : 가지와 잎. 南柯一夢(남가일몽) : 꿈과 같이 헛된 한때의 부귀영화.

十十十十一一一一 필순)

높을 가 훈음

軻峨(가아) : 높은 모양. 丘軻(구아) : 언덕의 높은 곳. (단어)

亘車車斬斬軻 車부의 5획 (필순)

절 가 훈음)

伽藍(가람) : 절. 사원. 伽倻琴(가야금) : 가야국의 우륵이 만든 현악기. (단어)

(필순) 1 行 仂 仂 伽 伽 伽

부처 가 (훈음)

釋迦(석가) : 석가모니. 釋迦世尊(석가세존) : 석가모니를 높여 부르는 말. 단어

辶 부의 5획

加加加加加加 필순)

(훈음) 값 가, 장사할 고

市賈(시가): 시장의 가격. 賈船(고선): 장삿배. 화물선 따위. 단어)

貝부의 6획 (필순)

쌍옥 각 (훈음)

珏簪(각잠): 한 쌍의 옥으로 만든 비녀 단어)

玉부의 5획

필순) 丁五打班班

나무 간 (훈음)

杆菌(간균) : 몸이 둥근 세균, 杆太(간태) : 강원도 간성 앞 바다에서 잡히는 명태. 단어)

木부의 3획

十 才 才 术 杆杆杆

괘이름 간 훈음

艮卦(간괘) : 팔괘(八卦)의 하나. 艮方(간방) : 24방위의 하나. 동북방.

艮부의 0회

可見見見 필순

칡 갈 훈음

葛根(갈근) : 칡뿌리. 葛藤(갈등) : 번뇌함. 뒤얽힌 모양. 서로 뜻이 맞지 않음. 단어

肿부의 9획

节节草草葛葛 필순

훈음 말갈족 갈

鞨鼓(갈고) : 말갈족이 사용하는 북. 靺鞨(말갈) : 옛 중국의 한 종족의 이름. 단어

革부의 9회

甘 草 革 鄞 羁 鞨 필순

땅이름 감.한 훈음

邯鄲之夢(한단지몽) : 옛 중국 한단 지방의 노생이 낮잠을 자다 꾼 꿈에서 온 고사성어. 인생의 덧없음을 뜻함. 단어

邑부의 5획

一升甘甘邯 필순)

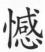

선선할 감 훈음

憾情(감정): 원망하거나 서운한 마음. 憾悔(감회): 원망하고 후회함. 단어

心부의 13회

(필순) 小 忻 恢 城 城 城

산허리 갑 (훈음)

岬角(갑각) : 바다쪽으로 뾰족히 내민 육지. 반도보다 작은 규모의 곶. 단어)

山부의 5획

필순) 中 阳阳油

갑옷 갑 (훈음)

鉀衣(갑의): 철갑옷. 단어

金부의 5획

필순) ノ と 年 金 卸 卸 卸 岡

훈음) 언덕 강

탄어 高岡(고강) : 높은 언덕. 崑岡(곤강) : 산등성이.

山부의 5획

崗

훈음) 언덕 강

[단어] 岡의 俗字.

山부의 8획

姜

(훈음) 성씨 강

[단어] 姜氏(강씨): 강 씨 성을 가진 사람.

女부의 6획

噩```**羊美姜姜

彊

^{훈음} 굳셀 강

[단어] '彊弩末勢不能穿魯縞(강노말세불능천노호): 강한 화살도 힘이 다 하면 노의 비단조차 뚫지 못한다. 强: 彊의 간체자

弓부의 13획

疆

훈음 지경 강

단어 疆土(강토) : 국경 이내의 땅. 侵疆(침강) : 국경을 넘어 침노함.

田부의 14획

价

훈음 착할,하인 개

단어 使价(사개) : 하인을 부림.

人부의 4획

■ ノイイ 个价价

塏

훈음) 높고건조할 개

닫어 爽塏(상개) : 시원하고 높음. 幽塏(유개) : 고요하고 높음.

土부의 10획

구덩이 갱 (훈음)

坑道(갱도) : 광산 따위에서 갱 속의 길. 坑木(갱목) : 갱도나 갱 속에 버티어 대는 나무. 단어

(필순) 土부의 3획

土土土土土

훈음 열쇠 건

鍵盤(건반) : 피아노 등의 누름판. 關鍵(관건) : 문빗장. 사물의 가장 중요한 곳. 핵심. 단어)

土부의 9획

(필순) 年 金 金子金宝金建 鍵鍵

(훈음) 임금 걸

桀狗吠堯(걸구폐요) : 걸왕의 개가 요 임금 같은 성군을 보고 짖는다는 뜻으로, 간신배를 이르는 말. 단어

木부의 6회

对舛纯桀桀 필순)

뛰어날 걸 (훈음)

傑의 俗字 단어)

木부의 4획 (필순)

一十十木木杰

쉴 게 (훈음)

休憩(휴게): 일을 하거나 길을 걷는 동안 잠깐 쉼. 憩息(게식): 잠깐 쉬면서 숨을 돌림. 단어)

心부의 12회

舌 新 新 甜 甜 甜 甜 (필순)

걸 게 (훈음)

揭示(게시) : 써 붙이거나 내걸어 두루 보임. 揭揚(게양) : 높이 올려 걺. (단어)

手부의 9회

† ‡ 打押拐揭揭 (필순)

(훈음) 질그릇,살필 견

甄工(견공) : 질그릇 만드는 사람. 甄綜(견종) : 시비를 살피어 가림. 단어)

瓦부의 9획

(필순) 車町斬動 炅

훈음 빛날 경

단어

火부의 4후

亚 口目目只见见

璟

훈음) 옥빛,사람이름 경

[단어]

玉부의 12획

置ⅠⅠ野野野野璟

做

훈음) 경계할 경

단어 儆戒(경계) : 잘못이 없도록 미리 마음을 가다듬어 조심 함. = 警戒.

人부의 13획

量 1 4 件 符 俏 借 份 儆

瓊

훈음 옥 경

탄어 瓊盤(경반) : 옥으로 장식한 쟁반. 瓊杯(경배) : 옥으로 만든 술잔.

玉부의 14획

輕「玉打玲玲琦琦瓊瓊

훈음 언덕,부를 고

토어 皐門(고문) : 도성 제일 바깥쪽의 가장 높은 문. 皐復(고복) : 죽은 이의 혼을 부르는 의식.

白부의 6획

验了力自自自自皇皇

훈음 품팔 고

단어 雇用(고용) : 품삯을 주고 사람을 부림. 雇傭(고용) : 품삯을 받고 남의 일을 함.

佳부의 12획

輕」戶戶戶戶房庭雇雇

훈음 버릇 관, 꿸 천(관), 땅이름 곶

(판어) 串狎(관압) : 흉허물 없는 사귐. 串柿(천[관]시) : 곶감. 串(곶) : 육지가 바다 쪽으로 길게 내민 곳.

l 부의 6획

120 口口月吕串

창 과 훈음

戈劍(과검) : 창과 칼. 干戈(간과) : 방패와 창, 병기를 통틀어 이르는 말. 단어

戈,부의 ()회

七支支 필순)

厂瓜瓜

(훈음) 오이 과

瓜年(과년) : 여자가 혼기에 이른 나이. 瓜田(과전) : 오이 밭. 단어)

[필순]

瓜부의 0회

과자 과 (훈음)

菓子(과자) : 과자. 菓品(과품) : 과자 또는 과일의 총칭. 단어

쌔부의 8회

廿节节茧草草菓 필순

옥피리 관 (훈음)

玉琯(옥관) : 옥으로 만들어 금옥빛이 나는 피리. 단어

玉부의 8획

TI护聍穿 (필순)

정성 관 (훈음)

款曲(관곡) : 매우 정답고 친절한 모양. 款識(관식) : 예전에 종이나 그릇에 새긴 글자나 표시. 단어

欠부의 8회

丰丰崇款款 (필순)

(훈음) 괴뢰 괴

傀儡(괴뢰) : 꼭둑각시. 남이 시키는 대로 하는 사람. 傀奇(괴기) : 이상하고 기이한 모양. (단어)

人부의 10회

化伯伯伯佛像 필순)

홰나무 괴 (훈음)

槐位(괴위) : 삼공(三公)의 지위. 주(周)나라 때 조정에 화나무 세 그루를 심어 삼공의 자리를 정한 데서 온 말. 단어)

木부의 10회

木杉柏柏柳柳槐 필순

絞

훈음) 목맬 교

단어 絞殺(교살) : 목졸라 죽임. 絞首(교수) : 목을 맴.

糸부의 6획

量 幺系 於 絞 絞

僑

훈음) 붙어살 교

단어 僑民(교민) : 외국에 살고 있는 겨레. 僑胞(교포) : 외국에 살고 있는 동포.

人부의 12획

1 广庆侨侨侨

膠

(훈음) 아교 교

<mark>단어</mark> 膠狀(교상) : 물질이 끈적끈적한 모양. 膠漆(교칠) : 아교와 옻, 즉 매우 밀접함을 이르는 말.

肉 부의 11획

玖

훈음 옥돌 구

단어 玖璇(구선) : 옥 이름.

玉부의 3획

型 T F E I D 玫玫

邱

훈음 언덕,땅 구

단어) 大邱(대구): 지명.

邑부의 5획

量 广片丘丘"丘"丘

歐

(훈음) 토할 구

탄어 歐美(구미) : 유럽과 미주. 歐亞(구아) : 유럽과 아시아.

欠부의 11획

里全 一百日品品品龄欧

(훈음) 갈매기 구

탈어 鷗鷺(구로): 갈매기와 백로.鷗汀(구정): 갈매기가 있는 물가.

鳥부의 11획

里全 下品 區 图 顧 廳 廳

살 구 (훈음)

[필순]

購買(구매) : 물건을 구입함. 購入(구입) : 물건을 사들임. 단어

貝부의 10획

공.국문할 국 (훈음)

蹴鞠(축국) : 공을 차는 놀이. 鞠問(국문) : 죄인을 심문함 (단어)

革부의 8획

芦 靮勒勒翰 필순

훈음 팔 굴

掘鑿(굴착): 땅을 파서 구멍을 뚫음. 發掘(발굴): 땅 속에 묻힌 물건을 파냄. [단어]

手부의 8획

필순) **亅扌**扩扩折摒掘

穴부의 8획

(훈음) 동굴 굴

洞窟(동굴): 깊고 넓은 굴. 巢窟(소굴): 도적 등 무뢰한들의 근거지. (단어)

" 一个产产常窟

우리 권 (훈음)

필순

圈樞(권추) : 원의 중심. 圈內(권내) : 범위의 안. 테두리 안. 단어

다부의 8획

门門門門関圏圏圏 (필순)

대궐,빠뜨릴 궐 (훈음)

宮闕(궁궐): 임금님이 사는 집. 대궐. 闕席(궐석): 자리가 빔. 단어

門부의 10회

門門門開開關關 필순

홀.쌍토 규 (훈음)

圭[홀]: 천자가 제후에게 주던 신표, 저울의 눈금 단위, 圭田(규전): 녹 외에 별도로 하사받은 밭, 단어

土부의 3획

+ 土 土 圭 圭 필순

홀.원소 규 (훈음)

단어)

圭[홀]의 옛 글자. 珪素(규소) : 비금속 원소의 하나.

玉부의 6획

Ŧ モ 計祛硅硅 필순)

별이름 규 (훈음)

奎章閣(규장각): 역대 임금의 서화, 고명, 유교 등을 단어) 보관하던 관아

大부의 6획

大本本奎奎 (필순)

(훈음) 헤아릴 규

揆策(규책): 헤아림, 책략, 揆度(규탁): 헤아려 생각함. 단어)

手부의 9회

필순) 1 1 1 1 1 1 1 1 1 1 1 1

안방 규 (훈음)

閨房(규방) : 안방. 침실. 閨秀(규수) : 어진 부인. 학문과 재주가 뛰어난 여자. 단어)

門부의 6획

門門門剛剛剛 (필순)

훈음) 무궁화 근

槿域(근역) : 우리나라, 무궁화가 아름답게 피는 지역의 뜻. 槿花(근화) : 무궁화꽃. (단어)

木부의 11회

(필순)

아름다운옥 근 (훈음)

瑾瑜匿瑕(근유익하) : 옥에도 티가 있음. 현인도 허물이 있을 수 있다는 말. (단어)

玉부의 11획

(필순)

삼갈 긍 (훈음)

兢兢(궁궁): 두려워서 떠는 모양. (단어)

儿부의 12획

古克萨姑菇兢 필순

훈음 갈림길 기

단어

岐路(기로) : 갈림길. 分岐(분기) : 나뉘어 갈라지거나 그 갈래.

此此時時 (필순)

옥이름 기 훈음

단어 琦辭(기사) : 기이한 말

玉부의 8회

丁珍芬芬琦琦

물이름 기

水부의 4획

강이름 기 훈음

淇水(기수): 중국 하남성 임현에서 황하로 흐르는 강. 단어

水부의 8회

; 汀洲洋淮淇

바둑 기 훈음

棋局(기국) : 바둑판. 바둑의 판국. 圍棋(위기) : 바둑. 바둑을 둠.

木부의 8회

1 木 村 柑 柑 桂 桂

옥 기 (훈음)

琪樹(기수): 옥처럼 아름다운 나무. 琪花(기화): 옥같이 아름답고 고운 꽃. 단어)

玉부의 8획

丁班班班班 (필순)

(훈음) 키기

箕伯(기백) : 바람을 관장한다는 신. 箕坐(기좌) : 두 다리를 쭉 뻗고 편히 앉은 자세. 단어

竺午午笙箕 필순

騏

훈음) 털총이 기

탄어 騏(기): 검고 푸른 줄무늬가 있는 말. 騏驥(기기): 아주 좋은 말.

馬부의 8획

量金 『 ff 馬 馬 馬 斯 駐 駐

(훈음) 기린 기

[단어] 麒麟(기린): 야생 동물, 상상의 동물, 麒麟兒(기린아): 재주와 지혜가 뛰어난 사람을 일컬음,

鹿부의 8획

量 一戶戶座應離離離

(훈음) 구슬 기

(판여) 璣衡(기형): 천체의 운행과 위치를 관측하기 위해 지구의같이 만든 혼천의.

玉부의 12획

■●「Ⅰ羟羟羧羧羧

훈음 늙은이 기

닫어 耆耈(기구): 기는 60세, 구는 90세 노인. 耆老(기로): 기는 60세, 노는 70세 노인.

老부의 6획

₩ + 土耂老者者

(훈음) 바랄 기

(단어) 冀圖(기도): 어떤 일을 이루기 위하여 계획을 세우거나 그것의 실현을 도모함, 또는 그 계획.

八부의 14획

聖二十非許畫華華

훈음 천리마 기

(단어) 驥足(기족) : 천리마의 발. 곧 남다른 재능을 가진 사람을 일컫는 말.

馬부의 16획

(聖) 用馬馬斯縣聯聯

(훈음) 짙을 농

(단어) 濃液(농액) : 농도 짙은 액체. 濃縮(농축) : 즙액 등이 진하게 엉기어 바싹 졸아듦.

水부의 13획

오줌 뇨 훈음

尿道(뇨도): 오줌이 나오는 길. 尿血(뇨혈): 오줌에 피가 섞여 나옴. 단어

(필순)

훈음 중 니

(단어)

尼父(이부): 공자(孔子)를 이르는 말. 尼僧(이승): 여자 중.

부의 2획

7 尸 尸 尼 필순)

빠질 닉 훈음)

溺死(익사) : 물에 빠져 죽음. 溺志(익지) : 정신을 잃음. 정신을 뺏김. 단어)

水부의 10회

필순) : > 沒沒沒沒沒沒沒

여울 단 (훈음)

湍流(단류) : 급하게 흐르는 여울. 湍深(단심) : 물살이 세고 깊은 모양. 단어)

水부의 9회

: 氵 : 沪 泱 渋 浅 湍 (필순)

쇠불릴 단 (훈음)

鍛鍊(단련) : 쇠붙이를 달구어 두드림. 몸과 마음을 닦음. 학문, 기예를 배우고 익힘. 단어)

金부의 9획

필순) 卢全金金金金金

못 담 (훈음)

潭水(담수) : 깊은 못이나 늪의 물. 潭心(담심) : 깊은 못의 중심, 깊은 못의 바닥. 단어)

水부의 12회

(필순) > 沪严严严严遭遭

쓸개 담 (훈음)

膽力(담력) : 사물을 두려워하지 않는 기력. 膽汁(담즙) : 간장에서 분비되는 소화액. (단어)

肉 부의 13획

필순 塘

훈음 못 당

단어 池塘(지당): 저수지. 연못.

土부의 10획

■ + 1 扩护塘塘塘

垈

훈음 터 대

[단어] 垈地(대지): 집터.

土부의 5획

1 代代代代代

戴

(훈음) 일 대

(대관) : 임금이 왕관을 받아씀. 戴天(대천) : 하늘을 머리에 인다는 뜻, 살고 있음을 이름.

戈부의 14획

量分十七十十十 華 戴 戴

悳

훈음 덕덕

탄어 惠:德과 同字.

心부의 8획

验 * 方有直真真

悼

훈음 슬퍼할 도

탄에 悼歌(도가): 죽은 사람을 애도하는 노래. 장송곡. 哀悼(애도): 사람의 죽음을 슬퍼함.

心부의 8획

些, 小小竹悄悄悼

燾

훈음) 비칠,덮을 도

단어 燾育(도육) : 덮고 감싸서 기름.

火부의 14획

惇

훈음 도타울 돈

[탄어] '敦' 자와 같은 뜻으로 쓰임.

心부의 8획

聖いりだ忡忡惇惇

燉

^{훈음} 불빛 돈

[단어] 燉煌石窟(돈황석굴) : 중국 감숙성 돈황현에 있는 불교 유적.

火부의 12획

量、火火炉炉燉燉

頓

훈음 조아릴 돈

(단어) 頓首(돈수): 머리를 깊이 숙여 절함. 頓悟(돈오): 문득 깨달음.

頁부의 4획

■ □ も む 折 頓 頓 頓

乭

훈음 이름 돌

(단어) 우리나라에서 만든 글자로, 주로 사람의 이름에 많이 쓰였음

石부의 1획

野 一厂不不石乭

桐

훈음 오동나무 동

단어 桐結(동결) : 오동나무의 잔가지. 桐由(동유) : 유동에서 짠 기름.

木부의 6획

➡↑↑札机桁桁桐桐

棟

훈음 마룻대 동

(단어) 棟梁之材(동량지재) : 용마루와 대들보. 집안이나 나라의 기둥이 될 만한 인재.

木부의 8획

聖十十十十村棟棟棟

董

훈음 감독할 동

탄어 董督(동독) : 독려하며 감독함. 董役(동역) : 노역을 감독함.

帅 부의 9획

■ + サ 生 芳 普 著 董

杜

훈음) 막을 두

단어 杜鵑(두견) : 두견새. 소쩍새. 杜絕(두절) : 교통, 통신 등이 막히고 끊김.

木부의 3획

鄧

(훈음) 나라이름 등

[단어] 鄧小平(등소평) : 중국을 현대화로 개혁시킨 실권자.

邑부의 12획

謄

훈음 베낄 등

탑어 謄本(등본): 원본을 그대로 베낀 서류. 謄寫(등사): 베껴 씀. 등사판으로 박음.

言中의 10朝 圖金 月月月八月十月米月巻月巻月巻

藤

훈음 등나무 등

탄어 藤架(등가) : 등나무 덩굴을 올리는 시렁. 藤牀(등상) : 등나무로 만든 상.

帅 부의 15획

■ ↑ 廿 前 前 葄 蔟 蔟 蔟 蔟

裸

훈음 벗을 라

단어 裸麥(나맥) : 쌀보리. 裸出(나출) : 내면이 겉으로 드러남.

衣부의 8획

聖シブネ 初袒神禅裸

洛

훈음 물 락

(남학) : 물이 흘러 내리는 모양. 洛誦(낙송) : 문장을 반복하여 송독함.

水부의 6획

≌: 氵氵汐汐涔涔洛洛

爛

훈음 빛날 란

(단어) 爛漫(난만): 꽃이 흐드러지게 핀 모양. 爛發(난발): 꽃이 한창 만발함.

火부의 17획

量 片灯灯灯燗燗燗

藍

(훈음) 쪽,누더기 람

(단어) 藍靑(남청): 짙고 검푸른 빛, 藍樓(남루): 누더기, 옷 따위가 얼룩져 지저분함.

싸부의 14획

量 ' 一 广 广 苣 苣 苣 藍

훈음) 꺾을.끌고갈 랍

拉枯(납고) : 마른 나뭇가지 꺾듯 쉽다. 拉致(납치) : 강제로 끌고감. 단어)

手부의 5획

十十十十十拉 필순)

명아주 래 (훈음)

萊蕪(내무): 잡초가 우거진 황무지. 萊伯(내백): 동래부사의 다른 이름. 단어

艸부의 8획

필순

車부의 8획

수레 량 (훈음)

車輛(차량): 기차의 한 칸. 여러 가지 차의 총칭. 단어

필순)

「戶戶車 斬斬輛輛

밝을 량 훈음

亮直(양직) : 마음이 밝고 정직함. 亮察(양찰) : 남의 형편을 잘 이해하고 보살핌. 단어)

- 부의 7회

市市点亭亭 필순

들보 량 훈음)

단어) 梁의 俗字.

木부의 11획

음률 려 훈음

呂松煙(여송연) : 필리핀에서 생산되는 독하고 향기가 짙은 담배. 단어

口부의 4획

口户户另吕 필순

오두막집 려 훈음

廬幕(여막) : 상제가 거처하기 위해 무덤 가까이에 지어 놓은 초막.

广부의 16획

广广庐庐唐唐廬廬

훈음 숫돌 려

단어)

礪石(여석) : 숫돌. 礪行(여행) : 행실을 닦음.

石부의 15획

石矿矿砾砾砾 필순)

가라말 려 (훈음)

驪歌(여가) : 송별 노래. 이별 노래. 驪馬(여마) : 털 빛이 검은 말. 가라말. 단어)

馬 부의 19회

필순)

물결 련 (훈음)

단어 連然(연연): 눈물 흘리는 모양.

水 부의 11획

沪洹津津漣 [필순]

훈음 달굴 련

煙乳(연유) : 진하게 달여 졸인 우유. 煉炭(연탄) : 석탄, 목탄 등의 가루로 만든 연료의 일종. 단어)

火 부의 9회

(필순) 、よ灯炉炉煉煉

물이름 렴 훈음)

濂溪學派(염계학파) : 옛 중국 북송의 대유(大儒) 염계 주돈이의 학파를 이름, 정주학파. 단어)

水 부의 13획

[필순] **沪沪沪沪海濂濂**

(훈음) 옥소리 령

玲瓏(영롱) : 눈이 부시도록 찬란함. 옥이나 쇠붙이에서 나는 맑고 아름다운 소리. 단어)

玉부의 5획

(필순) 「王尹玖玖玲玲

(훈음) 단술 례

體酒(예주): 단술, 식혜, 감주, 醴泉(예천): 단맛의 물이 솟는 샘, 단어)

西 부의 13획

필순) 西 西西西西

해오라기 로 훈음)

白鷺(백로): 해오라기

島 부의 12회

政路暨鹭鹭 필순

성씨.검을 로 훈음

盧氏(노씨) : 성씨의 하나. 盧弓盧矢(노궁노시) : 검은 칠을 한 활과 화살. 단어

때 부의 11회

广广卢启富富富富

갈대 로 훈음

蘆笛(노적): 갈대 잎을 말아서 만든 피리 단어)

肿부의 16회

*** 芦芦芦蒿蘆蘆 필순)

어리석을 노나라 로 훈음

魯鈍(노둔) : 어리석고 둔함. 魯國(노국) : 옛 중국의 나라 이름. 단어)

备 부의 4회

占鱼魚魚魚魚魚 필순

대바구니 롱 훈음

단어)

鳥籠(조롱): 새장. 籠城(농성): 어떤 목적을 위하여 자리를 지킴.

竹 부의 16획

竹爷奔奔奔箭籠 필순)

훈음 멀 료

遼遠(요원) : 멀고도 멂. 遼河(요하) : 중국에 있는 강 이름. 단어)

i 부의 12획

大灰存各脊脊療療 필순

고칠 료 훈음

療飢(요기) : 시장기를 면할 만큼 조금 먹음. 治療(치료) : 병을 다스려 낫게 함.

广广扩扶疾瘠瘠瘠

劉

훈음 성씨 류

단어 劉氏(류씨) : 성씨의 하나.

기 부의 13획

量金 下 印 卯 卯 翠 翠 翠 翠 翠

硫

훈음 유황 류

[단어] 硫黃(유황): 비금속 원소의 하나. 화약, 성냥 등의 원료로 쓰임.

石 부의 7획

量 工石矿矿矿硫硫

謬

훈음 그릇될 류

단어 謬見(유견) : 잘못된 견해. 誤謬(오류) : 그릇되어 이치에 어긋남.

言 부의 11획

量 一言言語部認認認

훈음 산이름 륜

단어 崑崙(곤륜) : 산 이름.

言부의 8획

➡ ' 山 火 太 各 各 备 崙

楞

훈음 네모질 릉

단어 楞嚴經(능엄경) : 불경의 하나. 楞角(능각) : 네모진 모양.

木부의 9획

훈음 기린 린

딸어 麟角(인각): 암기린의 뿔 극히 희귀함을 비유하는 말. 麟孫(인손): 남의 자손을 높여 부르는 말.

鹿부의 12획

量金 广 声 唐 康 靡 藤 麟

훈음) 문지를,닿을 마

(탄어) 摩擦(마찰) : 서로 닿아서 비빔. 摩天(마천) : 하늘까지 닿을 만큼 높음을 이르는 말.

手 부의 11획

1100 一广广广广广 麻 摩摩

(훈음) 마귀 마

단어)

魔手(마수) : 흉악한 손길. 魔術(마술) : 요술. 사람을 호리는 기술.

鬼 부의 11획

一广庐麻醉磨麋魔 (필순)

(훈음) 저릴 마

痲醉(마취) : 독물이나 약물로 생체가 반응할 수 없게 됨. 痲疹(마진) : 홍역. 홍진, 바이러스로 인한 전염병. 단어)

₮ 부의 8획

一广广广东新新称 (필순)

막 막 (훈음)

鼓膜(고막) : 척추 동물의 귓속에 있는 갓 모양의 둥글고 얇은 막. 귀청. 단어)

肉 부의 11획

(필순)

낳을 만 (훈음)

단어) 分娩(분만) : 아이를 낳음. 娩痛(만통) : 아이를 낳을 때의 진통.

女부의 7획

(필순) 女女好婚姊娘

(훈음) 오랑캐 만

蠻勇(만용) : 어리석은 용기. 蠻行(만행) : 예의에 벗어난 행동. 단어)

虫 부의 19획

絲絲絲絲 (필순) 絲 結

물굽이 만 (훈음)

港灣(항만) : 바닷가에 항구를 이룬 곳. 灣曲(만곡) : 활의 등처럼 굽은 모양. 단어)

水부의 22획

[필순] 当 涤 滁 潴 潴 潴 灣

말갈족 말 (훈음)

靺鞨(말갈): 함경도 이북으로부터 만주 동북부 지방에 단어) 걸쳐 살던 퉁그스족.

革부의 5획

(필순) 芦 革 靳 鞋 鞋

그물 망 (훈음)

단어

網紗(망사) : 그물코처럼 성기게 짠 옷감. 網羅(망라) : 물고기 잡는 그물, 새 잡는 그물, 빠짐 없이 모음.

糸부의 8회

[필순]

(훈음) 낱 매

枚擧(매거): 낱낱이 들어서 말함. 十枚(십매): 낱으로 10개나 10장. 단어)

木부의 4획

一十木朴朴枚 (필순)

홀릴 매 (훈음)

魅力(매력) : 남의 마음을 끄는 이상한 힘. 魅惑(매혹) : 호리어 현혹하게 함. 단어)

鬼부의 5획

필순)

북방종족 맥 (훈음)

단어) 穢貊(예맥): 옛 만주족이 세운 나라 이름

豸부의 6획

" 平 豸 豻 新 新 (필순)

찾을 멱 (훈음)

覓茨(멱자) : 흠을 찾는다는 뜻으로, 남의 결점을 애써 찾음을 이르는 말. 단어)

見,부의 4회

个个百百百角 (필순)

머리숙일 면 훈음

俛仰(면앙): 굽어봄과 쳐다봄. 단어) 俛焉(면언): 부지런히 힘쓰는 모양.

人부의 7회

필순) 1 个伯伯伯伯

(훈음) 면류관 면

冕旒冠(면류관) : 임금이나 높은 대신이 행사 때 쓰던 관. 冕服(면복) : 임금이나 높은 대신이 행사 때 입던 옷. 단어)

□부의 9획

필순 居 暴 暴

훈음 물호를 면

淸沔(청면): 맑게 흐르는 냇물, 내 이름. 단어

水부의 4회

5 厂 汀 江 沔 필순)

업신여길 멸 훈음

蔑視(멸시): 업신여김. 낮추어 봄. 蔑以加矣(멸이가의): 그 위에 더할 나위가 없음. 단어)

쌔부의 11획

节节芦夷蔑蔑 필순

창 모 훈음

矛戈(모과) : 창. 병기. 矛盾性(모순성) : 모순의 본디 성질. 단어

矛부의 0회

马平矛 필순

띠모 (훈음)

茅舍(모사) : 띠로 엮은 초라한 집. 자기 집을 낮춰 이름. 草茅(초모) : 풀을 엮어 만든 띠. 단어

艸부의 5회

女艺艺茅 필순

훈음 클.탐낼 모

牟尼(모니) : 석가를 높여 부르는 말. 牟利(모리) : 도덕과 의리는 생각하지 않고 이익만 좇음. 단어

牛부의 2획

一户户户车 필순

모자 모 훈음

帽子(모자): 머리에 쓰는 물건의 총칭. 단어 帽花(모화): 어사화

필순) 巾巾們相相相

꾀모 (훈음)

謨訓(모훈): 국가의 대계가 될만한 가르침. 단어)

言부의 11획

필순 計計計謹謨

(훈음) 목욕할 목

沐浴(목욕) : 머리를 감고 더운 물에 몸을 씻는 일. 沐恩(목은) : 은혜를 입음.

水부의 4회

[필순]

화목할 목 (훈음)

穆然(목연): 온화하고 공경스러움. 和穆(화목): 서로 뜻이 맞고 정다움. (단어)

禾부의 11회

필순) 二千利种种种移

별자리 묘 (훈음)

[단어]

티 부의 5회

口目見見易昴 필순)

물이름 문 (훈음)

汶汶(문문): 불명예, 더럽힘. (단어)

水부의 4획

: ; ; ; ; ; ; ; ; ; ; (필순)

(훈음) 얽힐 문

紊亂(문란): 도덕이나 질서 등이 어지러움. (단어)

糸부의 4획

一ク文玄玄茶茶 필순)

두루 미 (훈음)

(단어)

彌勒(미륵) : 미륵불. 미륵 보살. 彌縫(미봉) : 떨어진 곳을 꿰맴. 임시 변통으로 꾸며댐.

弓 부의 14획

(필순) 引引弥骄骄癫癫

옥돌 민 (훈음)

玟坏釉(민배유): 도자기의 겉에 발라서 윤이나고 물이 스며들지 않게 하는 유약. (단어)

玉부의 4회

= Ŧ Ŧ Ŧ Ŧ 玗 玗 玟 (필순)

옥돌 민 (훈음)

단어 玟과 同字.

玉부의 5획

7 1 17 17 17 13 13 필순)

훈음 하늘 민

旻天(민천): 창생을 사랑으로 돌보는 어진 하늘. 단어

日부의 4회

甲甲里早昊 필순

힘쓸.성씨 민 훈음

閔凶(민흉) : 부모의 상중. 閔氏(민씨) : 성씨의 하나. 단어

門부의 4획

1 門門門閉閉 필순)

큰배 박 (훈음)

船舶(선박): 배의 총칭. 舶賈(박고): 외국에서 들어온 상인. 단어)

舟부의 5획

′ 自自自自的 (필순)

옮길 반 (훈음)

단어 搬出(반출) : 실어 내감. 搬入(반입) : 들여 옴.

手부의 10획

十 扩 拍 拍 拍 挪 搬 搬 (필순)

강이름 반 (훈음)

磻溪(반계): 태공망이 은거할 때 낚시질을 했다는 강. 단어

石부의 12획

厂石矿矸砾砾砾 [필순]

쌀뜨물 반 훈음

潘楊之好(반양지호): 고사에서 온 말로 전부터 친한 사이가 혼인으로 인하여 더 도타워짐을 이르는 말. 단어)

水부의 12획

: 厂 汗 泙 泙 潘 潘 潘 필순)

渤

훈음 바다이름 발

<mark>단어</mark> 渤海(발해) : 중국 산동반도와 요동반도 사이의 바다. 대조영이 고구려 유민들과 만주에 세웠던 나라.

水부의 9획

聖: 注 注 浡 浡 浡 渤

훈음 바리때 발

[단어] 鉢器(발기) : 중의 밥그릇.

金부의 5획

聖金 ノ 年 金 針 鉢 鉢

紡

훈음 자을,짤 방

(단어) 紡績(방적) : 실을 뽑는 일. 紡織(방직) : 실을 뽑아 피륙을 짜는 일.

糸부의 4획

훈음 곁,두루 방

딸어 '곁'의 뜻은 傍과 같이 쓰임. 旁求(방구) : 널리 구함. 두루 구함.

方부의 6획

龐

(훈음) 클 방, 찰 롱

단어 龐眉皓髮(방미호발) : 큰 눈썹과 센 머리털. 龐龐(농롱) : 살찐 모양. 충실한 모양.

龍부의 3획

●广广广府府府歷雕

賠

훈음 물어줄 배

단어 賠償(배상) : 남에게 끼친 손해에 대하여 물어줌. 損賠(손배) : 손해배상.

貝부의 8획

■月月貯貯賠賠

俳

훈음 광대 배

탄어 俳優(배우): 영화나 연극 따위의 연기자. 俳廻(배회): 여기저기 떠돌아 다님.

人부의 8획

量 1 1 自 自 俳

성씨.긴옷 배 (훈음)

裵氏(배씨) : 성씨의 하나. 裵裵(배배) : 옷이 긴 모양 단어)

衣부의 8획

一广丁訂菲菲菲裵 (필순)

나무이름 백 (훈음)

柏葉(백엽) : 잣나무의 잎. 松柏(송백) : 소나무와 잣나무. 단어)

木부의 5획

(필순)

뗏목 벌 훈음

筏舫(벌방) : 뗏목. 筏夫(벌부) : 뗏목을 타고 나르는 일꾼. 단어)

竹부의 6회 필순

ゲ 行 ぞ 花 筏 筏

문벌 벌 (훈음)

閥族(벌족) : 신분이 높은 가문의 일족. 門閥(문벌) : 대를 잇는 그 집안의 사회적 신분이나 지위. 단어)

門부의 6획

門門門門開閱閱閱 (필순)

뜰.넓을 범 (훈음)

汎舟(범주): 배를 띄움, 또는 그 배. 汎爱(범애): 차별을 두지 않고 널리 사랑함. 단어)

水부의 3획

3 别别别 (필순)

풀이름 범 (훈음)

(단어) 주로 이름에 쓰임.

肿부의 5획

十十十十扩药药 (필순)

(훈음) 후미질 벽

僻村(벽촌) : 궁벽한 마을. 僻字(벽자) : 흔히 쓰지 않는 글자. 단어

人부의 13획

필순 イ り 伊 保 借 僻 僻 僻

훈음) 조급할 변

단어) 卞急(변급) : 마음이 참을성이 없고 급함.

卜부의 2획

弁

훈음 고깔 변

단어) 弁服(변복) : 관과 옷.

#부의 2획

野 一 一 户 弁

炳

훈음) 밝을 병

(단어) 炳然(병연): 빛이 비쳐 밝은 모양.

火부의 5획

聖・メド州 炉 析 析 析 析

昞

日부의 5획

훈음 밝을 병

[단어]

昺

훈음 밝을 병

단어 昞과 同字.

日부의 5획

1000日日月月月月

秉

훈음 잡을 병

단어 秉權(병권) : 정권을 잡음. 秉燭(병촉) : 촛불을 밝힘.

禾부의 3획

11 一年 手 事 秉 秉

柄

훈음) 자루,권세 병

木부의 3획

11 オイ 村 析 柄 柄

훈음 아우를 병

合併(합병) : 한데 합침. 併用(병용) : 함께 아울러 씀. 단어)

イイイグビビ併 (필순)

클 보 (훈음)

甫田(보전): 큰 밭. 단어)

用부의 2획

一厂厅肩甫甫 (필순)

도울 보 (훈음)

輔佐(보좌) : 도움. 輔弼(보필) : 윗사람의 일을 도움. (단어)

車부의 7회

旦 車 斬 斬 輔 (필순)

(훈음) 물이름 보

[단어]

(훈음)

향기 복

水부의 7획

(필순)

馥郁(복욱): 풍기는 향기가 그윽함. (단어)

香부의 9획

二十天乔香香香馥 (필순)

녹 봉 (훈음)

俸給(봉급) : 직무의 보수로 주는 돈. 年俸(년봉) : 일 년 동안 받는 봉급의 총액. 단어)

イ 仁 仁 佳 侠 倭 俸 (필순)

쑥 봉 (훈음)

蓬艾(봉애) : 쑥. 蓬廬(봉려) : 쑥으로 지붕을 덮은 집. 단어

人부의 8획

+ 岁 苓 荃 荃 蓬 蓬 蓬 (필순)

꿰맬 봉 (훈음)

단어)

縫合(봉합) : 꿰매어 합침. 裁縫(재봉) : 옷감으로 옷을 짓는 일.

糸부의 11회

系 名夕名冬名冬名条名条名 (필순)

언덕 부 (훈음)

丘阜(구부) : 땅이 비탈지고 조금 높은 곳. 阜陵(부릉) : 언덕. 단어

阜부의 ()회

户自追阜 필순)

가마 부 훈음

釜鼎器(부정기): 부엌에서 쓰는 그릇 단어)

金부의 2회

(필순)

훈음 스승 부

師傅(사부) : 스승. 傅佐(부좌) : 남의 도움이 됨. 남을 돕는 사람. 단어)

人부의 10획

1 作何何伸傅傅傅 (필순)

살갗 부 (훈음)

皮膚(피부) : 동물의 몸 표면을 싸고 있는 살가죽. 살갗. 膚淺(부천) : 언행이 천박함. 단어)

肉부의 11회

(필순) 一广广席庸庸庸

펼 부 (훈음)

敷設(부설) : 철도, 교량 따위를 설치함. 敷地(부지) : 건물이나 도로를 만들기 위하여 마련한 땅. 단어)

支부의 11획

(필순) 車重 數數數

향기 분 (훈음)

芬芳(분방) : 좋은 냄새. 향기. 芬芬(분분) : 향기가 높은 모양. 어지러운 모양. 단어

| 바부의 4획

サナ大本芬 (필순)

아닐 불 훈음

弗治(불치) : 명령을 어김. 또는 그 사람. 弗貨(불화) : 달러를 단위로 하는 화폐. 단어

马冉弗 필순 루부의 2획

훈음 붕새 붕

鵬程(붕정) : 붕새가 날아갈 길이라는 뜻으로, '머나먼 단어

那腳鵬 別 朋 (필순) 鳥부의 8회

(훈음) 클 비

丕基(비기) : 나라를 다스리는 큰 기초. 단어 丕績 (비적) : 훌륭하게 여길 만한 큰 공적.

-부의 4획

필순) アイ不不

도울 비 (훈음)

毘益(비익): 도와서 이익이 되게함. 단어) 毗와 同字.

比부의 5획

田田思 필순

삼갈 비 (훈음)

懲毖(징비) : 혼이나서 조심함. 단어)

比,부의 5획

户比比步步宏宏 필순)

도둑 비 (훈음)

匪賊(비적): 떼를 지어 돌아다니며 재물을 약탈하는 단어) 도둑

匚부의 8획

丁丁丁丁菲菲菲 필순)

빛날 빈 (훈음)

彬蔚(빈울): 문채가 찬란함. 단어)

乡 부의 8획

* 村林林树 (필순)

(連合)

(단어) 泗洙(사수) : 공자의 고향, 공자의 학문. 涕泗 (체사) : 울어서 흐르는 눈물이나 콧물,

水中의 5획 里色 : 沪沪沪泗

물이름 사

 훈음
 먹일 사

 단어
 飼料(사.

단어 飼料(사료) : 먹이. 飼育(사육) : 짐승을 먹여 기름.

食中의 5획 量金 人名有有自旬旬旬

7순 (훈음) 부추길사

단어 敎唆(교사) : 못된 짓을 하도록 부추김. 示唆(시사) : 미리 암시하여 일러줌.

四年979 图念100%晚晚晚

훈음 용서할 사

 E어
 赦免(사면): 죄를 용서하여 벌을 면제함.

 大赦(대사): 국가적 경사 때 죄인을 방면, 감형하는 일.

赤甲甲醇 圖金十十 赤赤 郝 敖 赦

훈음 우산 산

단어 雨傘(우산): 우비의 한 가지.

人中의 10획 圖色 人人久久久众众众

훈음 신맛 산

(단어) 酸性(산성): 신맛이 있는 물질의 성질.(한素(산소): 원소 중에서 가장 많이 존재하는 원소.

훈음 인삼 삼

(단어) 蔘圃(삼포): 인삼을 재배하는 밭. 山蔘(산삼): 깊은 산속에서 저절로 나서 자란 인삼.

꽂을 산 훈음

단어

揷入(삽입) : 사이에 끼워 넣음. 揷畵(삽화) : 내용을 보충, 이해를 돕기 위하여 넣는 그림.

手부의 9획

1 扩扩指插 (필순)

상자 상 훈음

箱子(상자) : 나무, 대, 종이 등으로 만든 그릇. 皮箱(피상) : 가죽으로 만든 상자. 단어)

竹부의 9회

ゲ午午新箱箱 필순

학교 상 훈음

庠序(상서): 옛날의 학교. 단어

广부의 6획

一广户户户庠

펼 서 훈음

舒眉(서미): 찌푸린 눈썹을 펴니, 곧 걱정하던 일이 잘됨. 安舒(안서): 마음이 편안하고 조용함.

壬부의 6회

广启安全部舒舒

상서로울 서

瑞氣(서기) : 상서로운 기운. 瑞光(서광) : 상서로운 빛.

玉부의 9획

필순)

클 석 (훈음)

단어) 碩學(석학) : 학식이 높은 사람. 碩士(석사) : 예전에 벼슬이 없는 선비를 높여 이르던 말.

石부의 9획

필순) 厂石矿研研码码

밝을 석 훈음)

明晳(명석): 분명하고 똑똑함. 단어

日부의 8획

* 松析哲哲 필순)

(훈음)

주로 이름에 쓰임. 단어)

大 부의 12획

一万百百百百亩亩 (필순)

주석 석 (훈음)

단어)

錫姓(석성) : 성을 내려줌. 朱錫(주석) : 금속 원소의 하나. 은백색으로 광택이 있음.

金부의 8회

(필순) 人名全金金银锡锡

도리옥 선 (훈음)

도리옥 : 길이 여섯치의 옥. (단어)

玉부의 9회

题 T I I Y 宇宙暗暗

아름다운옥 선 (훈음)

璇塊(선괴) : 옥돌의 이름. 璇室(선실) : 옥(玉)으로 꾸민 방. (단어)

玉부의 11획

(필순) 王王玚玢玢淼璇

훈음 아름다운옥 선

璿璣玉衡(선기옥형): 옛날에 천체를 관측하던 기계 단어

玉부의 14획

(필순) **升** 野 野 茨 茨 琛 瑢

기울 선 (훈음)

修繕(수선): 낡거나 허름한 것을 고침. 營繕(영선): 건물 따위를 건축하거나 수리함. 단어)

糸부의 12회

(필순) 爷 系 新 新 新 絲 絲 絲

사람이름 설 (훈음)

주로 이름에 쓰임. 단어)

卜부의 9획

广卢卢卢高高 (필순)

성씨,대쑥 설 훈음

薛氏(설씨): 성씨의 하나

싸부의 13획

필순)

훈음 고을이름 섬

고을 이름에 쓰임

阜부의 7획

了了厅际际陈陵 (필순)

해돋을 섬 (훈음)

단어 暹羅(섬라) : 태국의 옛 이름.

日부의 12획

甲早早早星濯濯 필순

두꺼비 섬 훈음

蟾宮(섬궁) : 달 속에 있다는 궁전. 玉蟾(옥섬) : 달의 별칭. 단어)

· 부의 13획

(필순) 中野蟒蟒蜂

가늘 섬 훈음

纖細(섬세) : 가냘프고 가늚. 纖維(섬유) : 가늘고 긴 실 같은 물질. 단어

糸부의 17획

(필순) 系 然 終 緒 維 維 維 維 維

화할 불꽃 섭 훈음

燮理(섭리) : 음양(陰陽)을 고르게 다스림. 燮和(섭화) : 조화시켜 알맞게 함. 단어)

火부의 13획

火 炸 焙 焙 燉 燉 필순

밝을 성 훈음)

주로 이름에 쓰임. 단어)

日부의 7획

口甲早是展晟晟 필순

貰

훈음) 세낼 세

(판면) 傳貰(전세): 부동산을 일정한 기간 빌려 줌.專貰(전세): 돈을 미리 주고 일정한 동안 빌려 씀.

貝부의 5획

量 一十世 告 昔 昔 昔

沼

훈음 늪 소

단어 沼澤(소택): 늪과 못. 池沼(지소): 못과 늪.

水부의 5획

题:氵沪沪沪沿沿

邵

(훈음) 고을이름 소

단어 고을 이름에 쓰임.

邑부의 5획

国金 フ ア ア 召 召 召 召

紹

훈음 이을 소

단어 紹介(소개) : 관계를 맺어줌. 거래를 맺도록 주선함. 紹絕(소절) : 끊어진 것을 이음.

糸 부의 5획

巢

훈음 새집 소

(단어) 巢居(소거) : 새집처럼 나무 위에 집을 얽어서 삶. 卵巢(난소) : 암컷의 생식 기관 중의 하나.

《《부의 8획

些"符监监军第第

宋

(훈음) 송나라 송

(문어) 宋學(송학) : 송나라 시대의 유학(儒學). 宋璟(송경) : 중국 당나라 현종 때의 재상.

⇒부의 4획

艷` 户 宁 宇 宇 宋

洙

훈음) 물가 수

[단어] '洙水'는 공자가 태어난 지방의 강 이름.

水부의 6획

무게단위 수

鉄兩(수량): 적은 중량.

숲부의 6획

人名金金金新铁铁

수나라 수, 떨어질 타 훈음

隋書(수서): 수나라의 역사를 적은 책. 隋游(타유): 게으르고 놀기를 좋아함.

阜부의 9획

了了防防阵阵阵 (필순)

믿을.참으로 순

주로 이름에 쓰임.

필순) 水부의 6획

옥이름 순

주로 이름에 쓰임.

玉부의 6획

TII打助助珣 필순)

풀이름,사람이름 순 훈음)

주로 이름에 쓰임.

肿부의 6획

* ササ芍药荀 필순)

방패 순 훈음

盾戈(순과) : 방패와 창. 矛盾(모순) : 말이나 행동의 앞뒤가 서로 맞지 아니함. 단어)

~ 厂 厂 严 肝 质 盾 盾

순박할 순 (훈음)

淳朴(순박): 거짓이나 꾸밈이 없이 순진함.

水부의 8획

: > 广沪沪沪淳淳 필순)

순임금 순 (훈음)

단어)

舜英(순영) : 무궁화꽃. '미인'에 비유함. 堯舜(요순) : 중국의 요임금과 순임금. 성군(聖君)을 이름.

舛부의 6회

^ 严爱爱爱爱 (필순)

악기이름 슬 (훈음)

琴瑟(금슬): 거문고와 비파. 부부간의 애정. 鼓瑟(고슬): 큰 거문고를 탐. 단어)

玉부의 9획

1 11 11 11 14 15 15 15 15 (필순)

훈음 되 승

昇과 같이 쓰임. 斗升(두승) : 말과 되. 어떤 사물을 헤아리는 기준. 단어

十부의 2획

필순) 11升升

줄 승 (훈음)

繩索(승삭): 밧줄. 捕繩(포승): 죄인을 결박하는 노끈. 단어)

糸부의 13획

(필순) 系 紅 紅 細 細 細 細

섶나무 시 훈음

柴糧(사량) : 땔나무와 양식. 鹿柴(녹시) : 가시 울타리. 단어

木부의 5획

止此些毕柴柴 필순)

훈음 주검 시

屍體(시체): 주검, 송장, 단어)

尸부의 6회

3 尸尸尽居居屈屈 필순)

훈음 수레앞가로나무 식

단어

車부의 6획

(필순) 豆車 車 転 軾 軾

번성할 식 훈음)

繁殖(번식) : 불고 늘어서 많이 퍼짐.

夕부의 8획

7万万 矿矿 新殖殖 (필순)

물맑을 식 (훈음)

주로 이름에 쓰임 단어)

水부의 9획

: ; 沪沪淠淠淠湜 (필순)

糸부의 5획

큰띠 신 훈음

紳士(신사) : 교양이 있으며 예의 바른 남자. 紳笏(신홀) : 큰 띠와 홀. 문관의 치장. 단어

幺 糸 糸 約 細 紳 필순

콩팥 신 훈음

腎臟(신장): 오줌을 내보내는 기관. 腎管(신관): 환절동물의 배설 기관. 단어

肉부의 8회

的取取腎腎 臣 필순

즙 심 훈음

瀋陽(심양): 중국 만주 랴오닝성(遼寧省)에 있는 도시. 단어

水부의 15획

; 沪沪泮淬滦瀋瀋 필순

쥘 악 (훈음)

握手(악수): 서로 손을 내밀어 잡음. 握力(악력): 쥐거나 잡는 힘. 단어

手부의 9획

- 扌扌扌扌掘握握 필순)

가로막을 알 (훈음)

閼塞(알색) : 막힘. 閼英(알영) : 신라의 시조 박혁거세의 왕비. 단어

門부의 8획

1 門門門開閉閉 필순

암 암 (훈음)

胃癌(위암): 위장에 생기는 암종. 단어) 到癌(유암): 젖에 생기는 암종

广부의 12획

필순) 二 扩 护 护 福 福 福

오리 압 훈음

단어)

黃鴨(황압) : 오리 새끼. 鴨爐(압로) : 오리알 모양으로 만든 향로.

鳥부의 5획

필순) 甲甲甲鸭鸭鴨

肿부의 2획

쑥 애 (훈음)

艾葉(애엽): 약쑥의 잎사귀. 荊艾(형애): 가시나무와 쑥, 즉 '잡초'를 이르는 말. 단어

世女女女 (필순)

티끌 애 (훈음)

塵埃(진애) : 티끌. 먼지. 埃滅(애멸) : 티끌처럼 없어짐. 단어

土부의 7획

필순)

거리낄 애 훈음

단어) 障碍(장애): 거리껴 거치적거림. 拘碍(구애): 거리낌.

石부의 8획

필순) 厂石矿石配码码

(훈음) 가야 야

伽倻(가야) : 김수로왕의 형제들이 세운 여섯 나라를 단어) 통틀어 이르는 말

人부의 9회

[필순] 个 作 任 佴 郎 倻

이끌 야 (훈음)

惹起(야기) : 어떤 일이나 사건 등을 일으킴. 惹端(야단) : 매우 시끄럽게 일을 벌이거나 법석거림. [단어]

心부의 9획

****** 若若若惹惹 (필순)

도울,장사지낼 양 훈음

贊襄(찬양) : 도와서 성취하게 함. 襄禮(양례) : 장사지내는 예절. 단어)

衣부의 11회

空車車車裏 (필순)

훈음 아가씨 양

令孃(영양) : 남의 딸을 높여 부르는 말. 李 孃(이 양) : 이씨 성을 가진 아가씨를 이르는 말. 단어

★부의 17획

[필순] 女女好婷娃嬢嬢

乡부의 6획

선비 언 훈음

彦士(언사): 재덕이 뛰어난 선비. 훌륭한 인물. 美彦(미언): 훌륭한 인물.

一立立产彦彦 필순)

넘칠 연 (훈음)

衍文(연문) : 글 가운데 낀 쓸데없는 글자나 글 귀. 敷衍(부연) : 알기 쉽게 자세히 넓혀서 말함. 단어)

行 부의 3회

夕彳彳彳 行行 필순)

고울 연 훈음

妍醜(연추): 아름다움과 추함.

女 부의 4획

女女女好好妍 (필순)

못 연 (훈음)

(훈음)

단어) 深淵(심연) : 깊은 못. 淵源(연원) : 사물의 근본.

水 부의 9획

(필순) : 氵 沪 沪 沪 淠 淵 淵

벼루 연

硯石(연석) : 벼룻돌. 硯滴(연적) : 벼루에 쓸 물을 담아 두는 사기 그릇. 단어

石 부의 7획

厂石石石石石田田园 (필순)

閻

(훈음) 마을 염

단어 閻魔(염마) : 지옥의 왕, 인간의 생전의 죄를 다스린다 함. 固閻(여염) : 백성의 살림집이 많이 모여 있는 곳.

門 부의 8획

量之 『月月月月月月日日日

厭

훈음 싫을 염, 덮을 엄

탄어 厭世(염세) : 세상살이에 싫증이 남. 厭然(엄연) : 덮어서 숨기는 모양.

厂부의 12획

量 一厂厂厂厂 原 屑 屑 原

燁

훈음 빛날 엽

탄어 燁然(엽연) : 빛나는 모양. 燁燁(엽엽) : 기상이 뛰어나고 성함.

火부의 12획

量が火火火炸機

暎

훈음 비칠 영

단어 映과 同字.

타부의 9획

瑛

훈음 옥빛 영

단어

玉부의 9획

盈

훈음 찰 영

皿刺蛸 量色 1 乃历历历品品

芮

(훈음) 나라이름,싹날 예

[단어] 芮芮(예예) : 풀이 나서 뾰족뾰족하게 자란 모양.

| | 부의 4획

量 \ + + + 节 方 方 方

미리 예 훈음)

預金(예금) : 금융기관에 돈을 맡김. 또는 그런 돈. 預度(예탁) 미리 헤아림. 단어)

頁부의 4획

マネぞ新預預預 필순

슬기 예 훈음

睿德(예덕) : 매우 뛰어난 덕망. 睿智(예지) : 마음이 밝고 생각이 지혜로움. 단어

目부의 9획

卢卢卢炭索客客 필순

종족이름,더러울 예 훈음

汚滅(오예): 지저분하고 더러움. 단어 牆貊(예맥): 한족을 이룬 예족과 맥족을 통틀어 이르는 말.

水부의 13획

> 汁 汁 渋 滞 滞 濊 濊 필순

나라이름 오 훈음

吳越同舟(오월동주) : 중국 고사에서 유래한 말. 吳吟(오음) : 고향을 그리워함을 이르는 말. 단어

口부의 4획

马马马吴 필순

오동나무 오 훈음

梧桐喪杖(오동상장) : 모친상에 짚는 오동나무 지팡이. 碧梧(벽오) : 벽오동과의 낙엽 활엽 교목. 단어

木부의 7획

필순

물가 오.욱 (훈음)

단어 墺: '오스트리아'의 약칭.

土부의 13획

[필순]

보배 옥 (훈음)

단어 이름에 많이 쓰임.

金부의 5획

필순) 人 个 午 全 針 釬 鈺 鈺

기름질 옥 훈음

沃土(옥토) : 기름진 땅. 肥沃(비옥) : 땅이 걸고 기름짐. 단어

水부의 4회

필순 : 氵汇产沃沃

훈음 편아학 온

(단어)

穩健(온건) : 온당하고 건전함. 穩當(온당) : 사리에 어그러지지 않고 알맞음.

禾부의 14획

二千禾秆秆秸秸秸秸 필순)

화할 옹 (훈음)

(단어) 邕睦(옹목): 화목함.

문부의 3획

" 华 华 华 华 路 필순)

훈음 누그러질 옹

雍容(옹용) : 마음이 화락하고 조용함, 온화한 얼굴. 著雍(저옹) : 고갑자에서, 천간의 다섯째. (단어)

佳부의 5회

一方方矿矿矿矿维 필순)

독 옹 (훈음)

甕器(옹기): 오지 그릇.
甕井(옹정): 독우물. (단어)

瓦부의 13획

方 新 新 维 壅 甕 甕 필순)

빙그레웃을 완 (훈음)

莞爾(완이) : 빙그레 웃는 모양. 莞島(완도) : 전라남도 완도군에 있는 읍. (단어)

빠부의 7획

[필순]

넓을 왕 (훈음)

汪茫(왕망) : 물이 넓고 큰 모양. 汪洋(왕양) : 바다와 같이 넓고 넓은 모양. 단어

: ; 汀汪汪 水부의 4획 (필순)

왕성할 왕 훈음)

단어

旺盛(왕성) : 잘되어 한창 성함. 興旺(흥왕) : 번창하고 세력이 매우 왕성함.

日부의 4획

BT BF BE (필순) FI П

왜국 왜 (훈음)

단어 倭國(왜국): 옛날 일본을 달리 일컫던 이름. 倭將(왜장): 일본 장수를 낮잡아 이르는 말.

人부의 8회

필순 亻仁仟仟仸倭倭倭

(훈음) 비뚤어질 왜

歪曲(왜곡): 사실과 맞지 않게 그릇됨. 비틀려 굽어짐. 단어)

止부의 5획

필순 ア不否否否歪歪

요사할 요 (훈음)

妖怪(요괴): 요사한 귀신. 단어) 妖艷(요염): 사람을 홀릴 만큼 아름다움.

女부의 4획

필순 负负分分好好

예쁠 요 (훈음)

姚冶(요야) : 용모가 아름다움. 票姚(표요) : 가볍고 빠른 모양. 단어

女부의 6획

(필순) 女女 切 切 划 划, 姚

요임금 요 (훈음)

堯舜(요순) : 중국 고대의 요임금과 순임금. 堯堯(요요) : 산이 매우 높은 모양. 단어

土부의 9획

土产产垚垚辛堯 필순

훈음 빛날 요

耀德(요덕) : 덕을 빛나게 함. 照耀(조요) : 밝게 비침. 단어

羽부의 14획

필순 光光彩光彩光彩 傭

훈음) 품팔용

단어 雇傭(고용) : 삯을 받고 남의 일을 함. 傭員(용원) : 관청에 임시로 채용된 사람.

人부의 11획

壓亻广广停停停債傭

鏞

(훈음) **큰종** 용

단어

단어

숲부의 11회

广车金矿铲錦鎬鏞

溶

훈음) 녹을 용

탄어 溶液(용액) : 한 물질이 다른 물질에 녹아 이루어진 액체. 溶解(용해) : 물질이 녹거나 물질을 녹임.

水부의 10획

■: ;; 沪泞洨溶溶

瑢

훈음 패옥소리 용

熔

훈음 녹일 용

단어 鎔의 속자.

火부의 10획

艷ヾメメ☆炊熔熔

鎔

훈음 녹일 용

[단어] 鎔鑛爐(용광로) : 쇠붙이나 광석을 녹이는 가마. 鎔接(용접) : 두 개의 금속 따위를 녹여서 붙이는 일.

金부의 10획

€↑←金鉛鉛鍛鎔鎔

佑

훈음 도울 우

[단어] 天佑神助(천우신조) : 하늘과 신의 도움. 保佑(보우) : 보살펴 도와 줌.

人부의 5획

量 1111け付估估

도울 우 훈음

佑와 같이 쓰임. 天祐神助(천우신조) : 하늘과 신의 도움.

示부의 5획

· 利 秋 秋 林 祐 祐 필순)

우임금 우 훈음

禹域(우역) : 중국의 다른 이름. 禹貢(우공) : 중국 구주의 고대 지리서. 단어

內부의 4획

戶戶禹禹禹 [필순]

日부의 2획

아침해 욱 (훈음)

旭日(욱일): 아침 해. 단어)

九加旭 (필순)

성할 욱

郁郁(옥욱) : 문물이 성하고 빛남. 馥郁(복욱) : 풍기는 향기가 그윽함.

邑부의 6획

ノナ 冇 有 郁郁 (필순)

빛날 욱 훈음)

(훈음)

로보(욱욱): 태양이 눈부시게 빛나는 모양.

日부의 5회

日日早早 필순)

불꽃 욱 훈음)

단어 煜煜(욱욱): 빛나서 환함.

火부의 9획

~ 火炉炉焊焊焊 필순)

삼갈.멍할 욱 훈음)

頊頊(욱욱): 멍하니 서 있는 모양. 단어

頁부의 4획

王野珀珀珀珀珀 필순)

芸

훈음) 향초 운

단어 芸香(운향) : 향초의 하나로 책 속에 넣어서 좀을 막음. 芸窓(운창) : 글을 읽는 방. *藝의 약자로도 쓰임.

艸부의 4획

里到 1 + + + 生共

蔚

훈음 풀이름 울

탄어 蔚然(울연): 초목이 우거진 모양. 사물이 흥성한 모양. 彬蔚(빈울): 문채가 찬란함.

艸부의 11획

(훈음) 답답할,우거질 울

[달어] 鬱寂(울적) : 마음이 답답하고 쓸쓸함. 鬱蒼(울창) : 나무가 빽빽하게 우거짐.

\hline 받부의 19획

里之 * 梅梅梅梅

훈음 공 웅

[단어] 熊膽(웅담) : 곰의 쓸개.

火부의 10획

量 人 台 自 f f 能能能能

苑

훈음 동산 원

탄어 鹿苑(녹원) : 사슴을 기르는 동산, 藝苑(예원) : 예술의 사회, 기예의 사회,

艸부의 5획

量か ササガ ず 苑

훈음 이에,늘어질 원

닫어 爰居(원거) : 상상의 새 이름. 爰爰(원원) : 늘어진 모양.

爪부의 5획

₩ / " 二 产 斧 爰

훈음 예쁠 원

(영원) : 남의 딸에 대한 존칭. 才媛(재원) : 재주 있는 젊은 여자.

女부의 9획

量」↓↓ザゲゲゲ媛媛

도리옥 원 훈음

단어)

玉부의 9획

[] 至至至安珠珠 (필순)

가죽 위 후음)

韋編三絕(위편삼절) : 중국 고사에서 온 말로, 책을 여러 번 뒤적여 읽는다는 뜻. 단어

韋부의 0획

필순

(훈음) 나라이름.높을 위

西魏(서위) : 중국 남북조 시대에 선비족이 세운 나라. 魏魏(위위) : 높고 큰 모양. 단어)

鬼부의 8회

香季新糖糖糖 (필순)

강이름 위 (훈음)

潤水(위수): 중국에 있는 강의 이름. 단어)

水부의 9회

: 氵 沪 淠 淠 渭 필순)

벼슬 위 훈음)

尉官(위과): 군대의 계급으로 소위, 중위, 대위의 통칭,

寸부의 8획

3 尸 足 层 层 尉尉

대답할.성씨 유 훈음)

命音(유음): 신하의 상주(上奏)에 대한 임금의 비답(批答). 단어)

入부의 7회

入入户介介介配 필순)

느릅나무 유 (훈음)

榆柳(유류): 느릅나무와 버드나무. 단어

木부의 9회

1 1 补於給給檢 필순

踰

훈음 넘을 유

(단어) 踰越(유월) : 본분을 넘음. 분에 지나침. 한도를 넘음. 법도를 넘음.

足부의 9획

里之口了正於路路瑜瑜

(훈음) 곳집,노적가리 유

(단어) 庾積(유적): 노천에 쌓아둔 곡식. 노적가리.

广부의 9획

₩ 一广广府府府康康

尹

훈음 다스릴,성씨 윤

(문어) 尹氏(윤씨) : 우리나라 성씨의 하나. 判尹(판윤) : 옛날 벼슬 이름의 하나.

尸 부의 1획

受ファチ

允

훈음 진실로 윤

단어 允許(윤허) : 임금이 신하의 청을 허락함. 允當(윤당) : 진실로 마땅함.

儿부의 2획

聖 イムケ允

鈗

훈음 창 윤

(단어)

金부의 4획

量金 ケ 年 金 針 針 鈗

胤

훈음 자손,대이을 윤

단어 胤裔(윤예) : 자손. 후예(後裔). 胤子(윤자) : 대를 이을 아들.

肉 부의 5획

ヨセ リ ビ 片 所 角 胤

融

훈음 융통할,녹을 융

단어 融資(융자): 자본을 융통함.融解(융해): 녹는 현상.

虫부의 10획

量 「百月兩扇刷腳融

끝은 훈음

(필순)

단어

垠界(은계) : 끝 세계. 垠崖(은애) : 낭떠러지. 절벽.

土부의 6획

土却却却现

성할 은 훈음)

殷雷(은뢰) : 요란한 우레 소리. 殷盛(은성) : 번화하고 성함. 단어

포부의 6획

了户户自即的段 (필순)

온화할 은 훈음

間間(은은): 온화한 모양, 사이좋게 의논하는 모양, 단어)

言부의 8획

門門門門門門 필순)

매용 훈음

鷹視(응시) : 매처럼 눈을 부릅뜨고 봄. 鷹犬(응견) : 사냥하는 매와 개를 아울러 이르는 말. 단어

鳥 부의 13획

广广广广广广广隆隆 (필순)

저 이 훈음)

伊藿之事(이곽지사) : 惡君을 패하고 善君을 세우는 일. 伊蘭(이란) : 인도의 전설에 나오는 나무.

人부의 4획

ノイヤ伊伊伊 필순)

훈음 귀걸이 이

玉珥(옥이): 옥으로 만든 귀고리. 단어

玉부의 6획

王丁丁耳珥 (필순)

기쁠 이 훈음

怡顔(이안) : 화기를 띤 얼굴. 熙怡(희이) : 기뻐함. 단어

心 부의 5획

八十七十十十十十十 (필순)

훈음 두 이

단어)

貳拾(이십) : 둘의 열배 수. 貳層(이층) : 단층 위에 한층 더 올린 층.

貝부의 5획

필순) 三百百百百貳貳

훈음 도움 익

翊戴(익대): 받들어 정성으로 모심. 翊成(익성): 도와서 일을 이루게 함. (단어)

羽 부의 5획

(필순) 市立 到 翊 翊 翊

칼날 인 (훈음)

刃器(인기): 도끼, 칼같이 날이 서 있는 기구, 또는 무기. 단어) 刃創(인창): 칼날에 다치 흥

刀 부의 1획

(필순) 丁刀刃

훈음 줄축 일

줄춤: 제례(祭禮) 때 행렬(行列)의 수를 같이 하여 추던 단어)

人 부의 6회

ノイヤグ价价 필순)

한 일 (훈음)

壹是(일시): 죄다. 한결같이. 壹萬(일만): 천의 열 배수. 단어

土부의 9획

* 声声声声 필순)

훈음 중량 일

萬鎰(만일): 많은 값. 단어)

金부의 10회

(필순) 人名金金纶给给给

(훈음) 아이밸 임

단어

姙娠(임신) : 아이를 뱀. 避妊(피임) : 인위적으로 임신을 피함 *'妊' 字와 同字.

女부의 6획

필순 女 女 好 好好好

물을 자

諮問(자문) : 일을 처리하려고 전문가에게 의견을 물음. 諮問機關(자문기관) : 집행할 일에 대하여 의견을 묻는 기관.

言부의 9획

一言言言診談談 (필순)

악컷 자 (훈음)

雌蜂(자봉): 암벌. 곧 벌의 여왕. 雌雄(자웅): 암컷과 수컷, 강약, 우열, 승부 등을 이름. 단어

佳 부의 5획

(필순) 业 业 此 此 此 批 批

불을 자 훈음

滋養(자양) : 몸에 영양이 됨. 滋甚(자심) : 더욱 심함. 매우 심함.

水부의 9획

(필순)

자석 자 (훈음)

磁石(자석) : 지남철. 磁針(자침) : 자장(磁場)의 방향을 재는 데 쓰는 자석. 단어)

石 부의 9획

丁石矿矿矿矿酸酸 필순)

훈음) 누에 잠

蠶絲(잠사) : 누에고치에서 뽑은 실. 蠶食(잠식) : 조금씩 먹어들어 감. 단어)

中부의 18획

필순) 既 替 替 替 替

농막 장 (훈음)

莊의 속자. 단어)

· 부의 3획

필순) ` 广广广庄庄

홀 장 (훈음)

弄璋(농장): 사내아이를 낳음. 弄璋之慶(농장지경): 아들을 낳은 즐거움. 단어)

玉 부의 11획

扩产培培适璋 필순

훈음 노루 장

단어 獐角(장각) : 노루의 굳은 뿔. 獐脯(장포) : 노루고기로 만든 포.

犬 부의 11획

➡️了犭芥狞狩猎猹獐

葬

훈음 장사 장

탄어 葬禮(장례) : 장사 지내는 의식. 葬地(장지) : 장사 지낼 땅.

싸 부의 9획

➡ → 並 麸 麸 麸 葬 ҳ

沮

훈음 막을 저

탄어 沮止(저지): 막아서 그치게 함. 沮害(저해): 막고 못하게 해침.

水부의 5획

甸

훈음 경기 전

딸어 畿甸(기전) : 서울을 중심으로 한 가까운 행정 구역. 甸服(전복) : 주대(周代) 도성에서 500리 이내의 땅.

田 부의 2획

1 一个个的的的的

汀

훈음 물가 정

단어 汀線(정선) : 해면과 해안이 맞닿은 선. 汀岸(정안) : 물가.

水부의 2획

聖 : ; 沪 汀

呈

훈음) 드릴 정

딸어 露呈(노정) : 드러내어 보임. 贈呈(증정) : 남에게 물건을 드림.

ㅁ 부의 4획

殿 1 □□旦呈呈

珽

(훈음) 옥<u>홀</u> 정

단어 玉珽(옥정) : 옥으로 만든 홀.

五井의 7획 圖台 「 王 王二王王 班 廷

훈음 작은배 정

艇身(정신): 배의 길이.

艦艇(함정): 전함 · 잠수함 · 어뢰정 등의 총칭.

舟부의 7획

(필순) 十 木 朴 柏 柏 楨 楨

정탐할 정 훈음)

偵察(정찰) : 더듬어 살펴서 알아냄. 그 짓을 하는 사람. 偵候(정후) : 정탐하여 찾아냄. 단어)

人부의 9획

1 作价值值值值 [필순]

(훈음) 쥐똥나무 정

단어) 植幹(정간): 나무의 으뜸이 되는 줄기 사물의 근본

木부의 9획

필순) 十 木 朴 柏 柏 柏 楨 楨

상서로울 정 (훈음)

禎祥(정상) : 좋은 징조. 단어)

示부의 9획

二十元於祈禎稙稙 필순

훈음 깃발 정

단어

旌旗(정기) : 기. 깃발. 旌門(정문) : 임금이 머무는 곳에 기를 세워 표한 문.

方부의 7획

필순 方於於於旌旌

(훈음) 수정 정

結晶(결정): 축적된 무형물이 어떤 모양으로 나타난 것. 단어) 晶鎔體(정용체) : 두 가지 이상의 물질이 섞인 결정체.

日부의 8획

(필순) 月月品品

솥 정 (훈음)

단어) 鼎立(정립): 세 사람이나 세력이 솥의 발처럼 벌여 섬. 鼎臣(정신): 삼정승, 삼공,

鼎부의 0회

早早泉泉 필순

鄭

훈음 나라 정

(판어) 鄭鑑錄(정감록): 조선 중기에 유행한 예언 및 참언서. 鄭聲(정성): 음란하고 야비한 음률.

B中의 12率 (圖金) 八 台 台 的 重 重了重了

劑

(훈음) 약지을 제

단어 劑熟(제숙): 약을 잘 조제함. 藥劑(약제): 조제한 약.

刀부의14획 圖金 一 中 府 旅 旅 遊 齊 齊

祚

훈음 복조

탄어 祚業(조업) : 왕업. 登祚(등조) : 임금의 지위에 오름.

示判 單一 千 示 於 称 祚

曺

훈음 성씨 조

단어 우리나라에서 만든 글자. 曺氏:성씨의 하나.

明明 圖一 一 一 一 市 由 由 由

措

훈음 둘 조

<mark>단어</mark> 措處(조처) : 일을 잘 정돈하여 처리함. 措置(조치) : 제기된 문제나 사태를 살펴 대책을 세움.

手부의 8획

➡ - † 扌 † 拌 拼 措

釣

훈음) 낚시 조

단어 釣竿(조간): 낚싯대. 釣臺(조대): 낚시터.

金半月3萬 量金 广 左 年 年 金 針 釣

彫

훈음 새길 조

탄어 彫刻(조각) : 글씨, 그림, 물건 따위의 형상을 새김. 彫琢(조탁) : 새기고 쫌. 다듬음.

훈음 나라 조

趙氏: 성씨의 하나 단어

走 부의 7획

필순) 土丰走赴赴趙趙

옥홀 종 훈음)

옥으로 되 혹 단어

玉 부의 8획

필순

모을 종

綜合(종합) : 여러 갈래로 나누어진 것을 한데 합함. 錯綜(착종) : 이것저것이 뒤섞여 엉클어짐. 단어

糸 부의 8획

필순 **乡 糸 給給給給給**

머무를 주 (훈음)

駐屯(주둔): 군대가 진을 치고 머묾. 駐車(주차): 자동차 따위를 세워 둠. 단어

馬부의 5획

필순 十十十步走进新銷

무리 주 훈음

疇輩(주배) : 같은 무리. 疇匹(주필) : 같은 종류. 동아리. 단어

田 부의 14획

필순 旷時睡睡睡

승인할 준 훈음

認准(인준) : 공무원의 임명에 대한 입법부의 승인. 准將(준장) : 군의 장성급 가운데 맨 아래 계급. 단어

필순

파낼 준 (훈음)

浚渫(준설) : 강이나 댐의 밑바닥을 파내는 일. 浚井(준정) : 우물 안을 쳐냄. 단어

水부의 7회

필순 ; 治沧沧济济

가파를 준

단어 峻과 同字.

土 부의 7회

十十岁地场场场 필순)

높을 준 (훈음)

峻嶺(준령) : 높고 험한 고개. 峻險(준험) : 산이 높고 험함. 험준(險峻). 단어)

山부의 7획

필순) 山此姊姊姊姊

밝을 준 (훈음)

사람 이름에 주로 쓰임. 단어)

티 부의 7획

旷晚晚晚晚 필순)

준마 준 (훈음)

駿馬(준마) : 잘 달리는 좋은 말. 駿足(준족) : 달리기를 잘하는 사람. 단어

馬부의 7회

馬馬馬馬馬馬 (필순)

깊을.칠 준 (훈음)

濬水(준수) : 깊은 물. 濬川(준천) : 개천을 침, 내를 파서 쳐냄.

水 부의 17획

필순)

(훈음) 지초 지

芝蘭(지란) : 지초와 난초. 芝草(지초) : 지칫과의 풀. 영지. 활엽수 뿌리에 나는 버섯. 단어

싸 부의 4획

サササ芝 필순)

터 지 훈음

址臺(지대) : 탑이나 집채의 아랫도리에 돌로 쌓은 부분. 寺址(사지) : 절 터. 단어

土 부의 4획

- + t tlth til (필순)

맛있을.뜻 지 (훈음)

甘旨(감지): 맛 좋은 음식, 趣旨(취지): 근본이 되는 종요로운 뜻, 단어)

日 부의 2획

七片片旨 필순

기름 지 훈음

脂肪(지방) : 동물이나 식물에 들어 있는 기름진 물질. 脂粉(지분) : 연지와 지분. 화장. 단어

肉 부의 6획

필순 月月形胎胎胎

기장 직 훈음)

稷神(직신) : 곡식을 맡은 신. 黍稷(서직) : 기장. 찰기장과 메기장. 단어)

禾 부의 10회

千利和和积积积 필순

올벼 직 훈음

植長(직장): 큰며느리, 맏며느리, 植禾(직화): 올벼, 생장이 빠른 벼, 단어

禾부의 8획

二千千种新稍稍稍 필순)

나루 진 훈음

津船(진선) : 나룻배. 津岸(진안) : 나룻배가 닿고 떠나는 일정한 곳. 단어)

水부의 6획

; 尹津津津

나라 진 (훈음)

秦鏡(진경) : 진시황의 거울. 前秦(전진) : 옛 중국 351년, 저족의 부건이 세운 나라. 단어)

禾부의 5회

필순) = 三 差 夫 奏 奉 秦 秦

나아갈 진 (훈음)

晉山(진산) : 중이 새로 주지가 되는 일. 晋秩(진질) : 벼슬아치의 품계가 오름. 단어

日부의 6획

巫巫晉晉 필순

볼 진 훈음

단어)

診察(진찰) : 의사가 환자의 병을 살핌. 檢診(검진) : 병에 걸렸는지 아닌지 검사하기 위해 진찰함.

言 부의 5회

필순) 一言言於診診

土 부의 11획

훈음) 티끌 진

塵埃(진애) : 티끌과 먼지. 微塵(미진) : 아주 작은 티끌. (단어)

필순) 一 广 广 声 唐 鹿 鹿

(훈음) 막을 질

窒塞(질색): 꽉 막힘, 매우 싫어서 깜짝 놀람. (단어) 窒息(질식): 숨이 막힘.

穴부의 6획

户应空空空空 필순)

(훈음) 모을 집

編輯(편집) : 신문이나 책을 엮음. 招輯(초집) : 어떤 글에서 필요한 부분만을 간추려 모음. 단어)

車부의 9획

필순 亘車 軟 軒 軽 輯 輯

(훈음) 막을 차

遮斷(차단) : 막아 끊음, 막아서 그치게 함. 遮光(차광) : 햇빛이나 불빛을 가리개로 막아서 가림. 단어)

i 부의 11획

(필순) 一广广户府府底流流

먹을 찬 (훈음)

晩餐(만찬): 저녁 식사. 단어)

朝餐(조찬) : 손님을 초대하여 함께 먹는 아침 식사.

食부의 7회

好好祭祭祭餐 (필순)

빛날 찬 (훈음)

燦爛(찬란): 눈부시게 아름다움. 단어)

燦然(찬연): 산뜻하고 조촐함 번쩍이며 빛남

火부의 13획

(필순) 、よりが炒炒炒炒炒

빛날 찬 훈음

璨璨(찬찬): 번쩍번쩍 빛이 나며 아름다움. 단어

玉부의 13획

TITT按按路路探 필순)

뚫을 찬 훈음

鑽燧(찬수) : 나무에 구멍을 내어 마찰해 불을 일으킴. 研鑽(연찬) : 깊이 연구함.

全부의 19획

人 年 金 쓮 銖 鐟 鐟 필순)

옥잔 찬 훈음

圭瓚(규찬): 조선 시대에, 종묘나 문묘 따위의 나라 제사에서 강신할 때에 쓰던 술잔. 단어)

玉부의 19획

(필순)

편지.패 찰 훈음

書札(서찰): 편지. 現札(현찰): 현금. 맞돈. 단어)

木부의 1회

(필순) 一十十十札

절.짧을 찰 훈음

寺刹(사찰) : 절. 刹那(찰나) : 극히 짧은 시간. 단어)

刀부의 6획

メムチ系新刹 필순)

벨 참 (훈음)

斬首(참수) : 목을 벰. 또는 그 머리. 斬新(참신) : 지극히 새로움. 단어)

斤부의 7획

百 豆 車 車 剪 斬斬 (필순)

푸를,찰 창 (훈음)

滄浪(창랑) : 푸른 물결. 滄茫(창맛) : 묵이 넓고 아득함

水부의 10획

필순)

훈음 드러날 창

高敞(고창): 지대가 높고 평평함. 敞豁(창활): 시원하게 뚫려 있음. 단어

支부의 8획

一个出尚龄龄龄 필순)

훈음 밝을 창

단어)

티부의 5획

필순) j j j j 永 永 舣 昶 昶

밝을 창 훈음

表彰(표창) : 드러내어 밝힘. 彰善(창선) : 남의 착한 일을 드러내어 표창함. 단어

彡부의 11획

音章章章 彰彰 (필순)

무늬.캘 채 (훈음)

采緞(채단) : 혼인 때 신부집으로 보내는 비단 옷감. 喝采(갈채) : 외침, 박수로 찬양이나 환영의 뜻을 나타냄. 단어)

釆부의 1회

《二年年采 필순)

훈음 영지 채

採邑(채읍): 임금이 식읍으로 하사한 땅 단어

土부의 8획

土上圹埣埣垛垛 (필순)

나라 채 (훈음)

蔡倫(채륜) : 인류 최초로 종이를 발명한 사람. 蔡氏(채씨) : 성씨의 하나. 단어

싸부의 11획

필순 ** 扩扩 灰 茲 葵 葵

슬퍼할 처 (훈음)

悽絕(처절) : 몹시 애처로움. 悽慘(처참) : 구슬프고 참혹함. 단어)

心부의 8회

1月日日传传传

외짝 척 (훈음)

隻手(척수): 한쪽 손. 隻(척): 배를 세는 단위. 단어

住부의 2회

个什住住售售 필순

오를 척 훈음)

陟岵(척호): 시경(詩經)의 척호편에 나오는 시. 進陟(진척): 일이 진행되어 감. 단어

阜부의 7획

严严严赔防 필순

팔찌 천 (훈음)

金釧(금천) : 금팔찌. 玉釧(옥천) : 옥으로 만든 팔찌. 단어)

金부의 3회

(필순) 广车金龟甸副

밝을 철 (훈음)

단어) 哲과 同字.

다부의 9획

十十吉計計結 (필순)

거둘 철 (훈음)

撤去(철거): 걷어 치워 버림. 撤收(철수): 거두어들이거나 걷어 치움. 단어

手부의 12획

ナオギギ 括 指 擀 撤 (필순)

맑을 철 (훈음)

澈澄(철징) : 물이 대단히 맑음. 瑩澈(형철) : 지혜나 사고력 따위가 밝고 투철함. 단어

水부의 12획

(필순)

훈음 볼 첨

瞻星臺(첨성대) : 신라시대의 천문대. 瞻仰(첨앙) : 우러러봄. 단어

目 부의 13획

필순) 旷旷龄龄瞻瞻

훈음 염탁할 첩

단어)

諜者(첩자) : 간첩. 諜報(첩보) : 적의 형편을 은밀히 정탐함. 또는 그 보고.

言부의 9획

필순)

맺을 체 (훈음)

締結(체결) : 계약이나 조약을 맺음, 단단히 졸라맴. 締姻(체인) : 부부의 인연을 맺음 (단어)

糸 부의 9회

乡岭新統統統 (필순)

훈음 맛볼 초

哨兵(초병) : 보초. 초계 임무를 띤 병사. 步哨(보초) : 초소를 지키는 보병. (단어)

ロ부의 7획

口叶叶咐哨哨哨 필순)

애탈 초 (훈음)

焦思(초사) : 속을 태움. 焦燥(초조) : 애를 태우며 마음을 졸임. (단어)

火부의 4획

个介作住住住 (필순)

회초리 나라 초 (훈음)

苦楚(고초) : 몸이나 마음의 괴로움과 아픔. 楚漢(초한) : 옛 중국의 초나라와 한나라. 단어)

木부의 9회

필순)

나라 촉 (훈음)

蜀魄(촉백) : 두견이. 소쩍새. 蜀漢(촉한) : 중국 후한 말 삼국시대 유비가 세운 나라. 단어)

中부의 7회

鬥鬥哥蜀蜀 (필순)

(훈음) 높을.성씨 최

崔巍(최외) : 산이 높고 험함. 崔氏(최씨) : 성씨의 하나. (단어)

山부의 8회

山岩岩岩崔 필순

가래나무 추 훈음

楸下(추하) : 조상의 무덤이 있는 곳. 楸行(추행) : 조상의 묘를 찾아서 성묘하러 가는 일. 단어

木부의 9획

木杉科科林/楸/楸 필순)

나라 추 훈음

鄒魯之鄕(추로지향): 맹자와 공자의 고향이라는 뜻으로, 단어 예절 바르고 학문이 성한 고장을 이름

邑부의 10획

岛岛岛岛

훈음 달릴 추

필순

趨勢(추세) : 세상이 돌아가는 형세. 歸趨(귀추) : 귀착되는 방면. 단어)

走부의 10획

丰走护抱鹅 필순

굴대 축 훈음

地軸(지축) : 지구가 자전할 때의 회전. 機軸(기축) : 기관 또는 차의 축. 단어

車부의 5획

亘車車 斬軸軸 필순)

훈음) 찰 축

蹴球(축구): 상대방 골문으로 골을 차 넣는 경기. 一蹴(일축): 단번에 물리침, 한 번 참. 단어)

足부의 12획

(필순) 足足路路歸賦

참죽나무 춘 훈음

椿堂(춘당) : 남의 아버지를 높여 부르는 말. 椿萱(춘훤) : 춘당과 훤당. 단어

木부의 9획

† オポ だ 枝 様 棒 필순)

(훈음) 화할 충

沖氣(충기) : 하늘과 땅 사이에 잘 조화된 기운. 沖天(충천) : 하늘 높이 솟아 오름. 단어

水부의 4획

> 沪沪沖 필순

衷

훈음 속마음 충

단어 衷心(충심): 속에서 진정으로 우러나는 마음.

苦衷(고충): 딱하고 괴로운 심정.

衣부의 4획

➡ 一一古中東東東

炊

훈음 불땔 취

[단어] 炊事(취사) : 부엌일.

自炊(자취): 손수 밥을 지어 먹으면서 생활함.

火부의 4획

(単金) イナナナナか炊

聚

훈음 모일 취

(단어) 聚落(취락) : 마을. 부락. 聚黨(취당) : 목적,의견,행동 등을 같이 할 무리를 모음.

耳부의 8획

里 下 耳 耳 取 取 取 界 聚

雉

훈음 꿩치

(단어) 雉媒(치매): 꿩을 호려 꾀어들이는 꿩.白雉(백치): 꿩의 한가지로써, 몸의 빛깔이 흰 꿩을 뜻함.

隹부의 5획

量金 片 矢 射 射 射 辨 雑

峙

훈음 언덕 치

단어 對峙(대치) : 역량이나 세력이 서로 맞서서 버팀.

山부의 6획

1山 此此此時時

託

훈음 부탁할 탁

단어 託送(탁송) : 부탁하여 물건을 보냄. 結託(결탁) : 한 패가 됨.

言부의 3획

聖 一言言言言託

琢

훈음 쪼을 탁

(단어) 琢器(탁기): 틀에 박아 내어 쪼아서 고르게 만든 그릇. 琢磨(탁마): 옥석을 갈고 닦음.

玉부의 8획

■☆「扌疒打玡玡玡琢琢

훈음 여울 탄

灘聲(탄성): 여울물이 흐르는 소리. 灘響(탄향): 여울이 급히 흐르는 소리. 단어

水부의 19회

; 芦芦芦灌灌灌灌 (필순)

훈음 즐길 탐

耽溺(탐닉) : 어떤 일을 몹시 즐겨서 거기에 빠짐. 耽讀(탐독) : 책에 온 정신을 쏟고 읽음. 단어)

耳부의 4획

필순) ; 芦芦芦灌灌灌灌

별 태 훈음

台安(태안) : 건강, 평안 등의 뜻으로 편지에서 쓰는 말. 台階(태계) : 삼정승(三政丞)의 지위. 단어

口부의 2회

~ 4 4 台台 필순)

아이뱈 태 훈음

胎兒(태아): 임신부의 뱃속에 든 아이. 胎夢(태몽): 잉태할 조짐을 보인 꿈. 단어)

肉부의 5회

필순) 11月 胚胎胎

태풍 태 (훈음)

단어 颱風(태픗) : 폭풋우를 수반한 맹렬한 열대 저기압.

風부의 5획

필순 几月月風風風風

훈음) 바꿀 태

兌管(태관): 가마니의 곡식을 품평하기 위해 빼내는 색대. 兌換(태환): 지폐를 정화와 바꿈. 단어)

ル부의 5획

필순) 八个分分分分

고개 파 (훈음)

坡陀(파타) : 길이 경사지고 험한 모양. 坡岸(파안) : 강 언덕. 단어)

土 부의 5획

필순 土 扩 护 坊 坡

阪

훈음) 비탈 판

(단어) 般阪(반판): 꾸불꾸불한 고개, 阪上走丸(판상주환): 비탈에서 공을 굴림, 즉 세에 편승하면 쉽다는 뜻

阜부의 4획

훈음 으뜸 패

[단어] 覇者(패자) : 어느 분야에서 으뜸이 되는 사람 또는 단체. 制覇(제패) : 패권을 잡음.

彭

훈음 성씨,많을 팽

[발전] 彭祖(팽조): 요임금의 신하로, 700년을 살았다는 선인. 彭湃(팽배): 큰 물결이 맞부딪쳐 솟구침.

乡부의 9획

量台 十 吉 吉 吉 彭 彭

(훈음) 작을,현판 편

(단어) 扁舟(편주): 작은 배. 조각배. 扁額(편액): 방 안이나 대청, 마루에 가로 다는 현판.

户 부의 5획

➡ 广户启启扁扁

훈음) 평수 평

단어 坪刈法(평예법) : 농작물의 수확을 평으로 계산하는 방법. 建坪(건평) : 건축물이 차지한 평수.

土 부의 5획

量之一十十十二十五年

훈음 절인어물.전복 포

(단어) 鮑俎(포조): 능력 없는 사람이 높은 지위에 오른다는 말. 鮑尺(포척): 물속에서 전복을 따서 생활하는 사람.

魚부의 5획

里色 个 各 备 备 魚 新 動 動

抛

(훈음) 던질 포

[단어] 拋棄(포기): 하던 일을 중도에 그만 둠, 내던져 버림. 拋物線(포물선): 중심점을 갖지 않는 원추 곡선.

手부의 4획

量金 十 扌 扌 扎 执 执 执

포도 포 훈음

葡萄(포도) : 포도과의 낙엽 활엽 덩굴성 나무. 葡萄酒(포도주) : 포도를 주원료로 하여 담근 술. 단어

싸 부의 9획

廿 芍 芍 苔 葡 葡 葡 필순

훈음 펼 포

店鋪(점포): 가게. 鋪道(포도): 포장한 도로. 단어

金 부의 7획

필순 左 牟 釒 釿 銆 鋪 鋪

두려워할 포 훈음

恐怖(공포): 두렵고 무서움 단어)

心부의 5획

필순 八十十十十二

자루 표. 구기 작 (훈음)

樽杓(준작): 술병과 술잔을 통틀어 이르는 말. 단어)

木 부의 3회

필순) 一十十十十十十十

성씨 풍. 넘을 빙 훈음

馮夷(풍이) : 물의 신, 하백의 이름. 馮河(빙하) : 강을 걸어서 건넌다는 말로, 만용을 이름. 단어

馬부의 2획

汇汇准馮馮馮 필순

훈음 개천물 필. 분비할 비

泌尿器(비뇨기) : 오줌의 생성과 배설을 맡고 있는 기관. 泌丘(필구) : 세속을 피하여 조용히 은거하는 곳. 단어

水 부의 5획

(필순) 注 : 沙 泓 泓 泌

도울 필 훈음

弼諧(필해): 일치 단결하여 임금을 도움. 輔弼(보필): 윗사람의 일을 도움. 단어

弓 부의 9획

필순 3 召 研 研 码 码

虚

훈음 모질 학

탄어 虐待(학대) : 가혹하게 대함. 虐殺(학살) : 참혹하게 죽임

序부의 3획

验 广 与 卢 唐 虚 虚

훈음) 편지,높이날 한

단어 書翰(서한) : 편지. 翰鳥(한조) : 높이 나는 새.

羽中의10率 量色 + 古 首 軟幹翰翰

艦

훈음 싸움배 함

탄어 艦隊(함대) : 바다에서 임무를 수행하는 해군의 연합 부대. 艦艇(함정) : 전투력을 가진 배의 총칭.

舟 부의 14획

一 并身 舟 舟 舟 舟 舟 縣 艦

陝

훈음 땅이름 합, 좁을 협

단어 陝川(합천) : 해인사가 있는 경상남도의 군 이름. 陝義(협의) : 좁은 뜻.

阜 부의 7획

里台 3 厚厚原贩赎赎

亢

(훈음) 높을,목 항

(단어) 亢進(항진): 위세 좋게 나아감. 기세 등이 높아짐. 亢禮(항례): 대등하게 대하는 예의.

→ 부의 2획

≌ `一广亢

沅

훈음 이슬 항

단어 沆瀣(항해) : 한밤에 내린 이슬 기운.

水 부의 4획

杏

훈음 살구나무 행

(단어) 杏林(행림): 중국 고사에서 온 말, 의원을 고상하게 이르는 말. 杏仁(행인): 살구 씨를 한의학에서 이르는 말.

木 부의 3획

➡ 十十木木本本

빛날 혁 훈음

赫赫之功(혁혁지공) : 빛나는 공훈. 赫怒(혁노) : 얼굴을 붉히며 버럭 성을 냄. 단어

赤 부의 7획

[필순]

불빛 혁 훈음

단어)

(훈음)

火 부의 14획 (필순)

주로 재(고개)의 이름에 붙여 씀. 炭峴 = 숯재 단어

山부의 7회

肌附陷附 필순) 山

활시위 현 훈음

고개 현

弦月(현월): 반달. 弦壺(현호): 활등 같은 손잡이가 달린 항아리. 단어

弓 부의 5획

필순

빛날 현 훈음

炫惑(현혹): 정신이 혼미하여 어지러움. 炫目(현목): 눈이 빙빙 돎. 단어

火 부의 5획

~ 火 炉 烂 烃 炫 炫 필순

솥귀 현 훈음

鉉席(현석): 삼공(三公)의 자리. 단어)

숲 부의 5획

人 全 年 金 針 鞍 鞍 [필순]

골짜기 협 훈음

峽谷(협곡) : 산과 산 사이의 좁은 골짜기. 山峽(산협) : 두메. 단어)

山부의 7획

필순 山山城城城

거푸집 형 (훈음)

단어)

大型(대형) : 가공품의 큰 형체에 씀. 模型(모형) : 같은 물건을 만들려는 틀. 실물을 본뜬 물건.

土 부의 6획

二开刑刑刑刑 (필순)

땅이름 형 (훈음)

단어

문, 부의 4획

一二千开开那

火 부의 5획

(훈음) 빛날 형

炯心(형심) : 밝고 환한 마음. 炯眼(형안) : 날카로운 눈매. 명철한 눈. (단어)

(필순)

밝을 형, 옥빛 영 (훈음)

未瑩(미형): 똑똑하지 못하고 어리석다. 단어

玉 부의 10회

* * * * * * * * * * (필순)

맑을 형 (훈음)

단어

水 부의 15획

(훈음) 향기 형

馨香(형향): 그윽한 향기. 단어)

香 부의 11회

(필순)

뒤따를 호 (훈음)

扈從(호종) : 높은 사람을 모시어 좇음. 跋扈(발호) : 분수를 모르고 멋대로 권세를 부림.

厂户户启启启

하늘 호 훈음)

昊天(호천) : 하늘, 특히 서쪽 하늘. 昊天罔極(호천망극)) : 끝 없는 하늘, 어버이의 은혜를 말함. 단어

日 부의 4회

旦旦星昊 필순)

훈음 빛날 호

鎬鎬(호호) : 빛나는 모양. 환한 모양. 단어

全 부의 10회

필순) 广车金矿新新鎬

물이름 호 훈음

外濠(외호) : 성의 둘레에 파 놓은 못. 濠洲(호주) : 오스트레일리아. 단어)

水 부의 14획

필순) ; 广沪 渟渟濠濠

해자 호 훈음

塹壕(참호) : 보루나 포대 등의 둘레에 파 놓은 도랑. 防空壕(방공호) : 대피하기 위해 땅을 파서 만들어 놓은 시설. 단어

土 부의 14획

土圹垆掉婷塝壕 (필순)

복 호 훈음

단어) 天祜(천호): 하늘이 내려 준 복. 祜休(호휴): 신이 내리는 행복.

示 부의 5획

필순)

밝을 호 훈음

단어

日 부의 7획

旷胜胜皓皓 (필순) n

흴 호 훈음

皓齒(호치) : 하얀 이, 미인의 아름다운 이, 皓皓(호호) : 깨끗하게 흼, 빛이 맑고 환함, 단어

白부의 7획

필순 澔

훈음) 클호

단어 浩와 同字.

水 부의 12획

量金 ; 流油油油油

酷

훈음 독할 혹

탄어 酷毒(혹독) : 매우 나쁨. 정도가 아주 심함. 酷評(혹평) : 가혹하게 비평함.

西 부의 7획

泓

훈음 물깊을 홍

단어 泓澄(홍징) : 물이 깊고 맑음. 深泓(심홍) : 깊은 못.

水부의 5획

量 : ; ? ? ? 沒 沒 沒

靴

훈음 가죽신발 화

탄어 靴工(화공): 구두 만드는 직공. 軍靴(군화): 군인의 구두.

革 부의 4획

量 一 # 芹 芦 革 鄞 靴靴

嬅

훈음 얼굴예쁠 화

단어) 주로 여자 이름에 쓰임.

女부의 12획

量少女女女女妹娃娃

樺

훈음) 자작나무 화

(단어) 樺榴(화류): 결이 곱고 단단하여 건축이나 공예에 쓰임. 樺色(화색): 붉은색을 띤 황색.

木 부의 12획

●十十十十十十一样棒棒

幻

훈음) 변할 환

단어 幻想(환상): 현실에 없는 것을 있는 것 같이 느끼는 현상. 奇幻(기환): 이상야릇한 변화.

幺 부의 1획

里台 4 4 4 约

굳셀.머뭇거릴 환 (훈음)

桓雄(환웅) : 단군신화에 나오는 단군의 아버지. 盤桓(반환) : 넓고 큼. 머뭇거리고 떠나지 않음. 단어)

木 부의 6획

木杠杆柜桓 필순)

빛날 환 훈음

단어

煥然(환연) : 빛이 나는 모양. 煥乎(환호) : 빛이 나 밝음, 문장이 훌륭함.

火 부의 9획

火火焰焰焰焰焰 필순

水부의 10회

미끄러질 활 훈음)

圓滑(원활): 모난 데 없이 원만함. 단어) 狡滑(교활): 간사한 꾀가 많음.

필순

5 沪泗泗洲滑滑

밝을 황 훈음

晃然大覺(황연대각): 밝게 깨달음. 단어 晃晃(황황): 번쩍번쩍 빛나서 밝다.

日부의 6획

早 显 显 显 显 필순

물깊을 황 훈음

滉蕩(황탕): 넓고 아득함. 단어)

水부의 10획

1 沪沪湿湿湿深 필순

돌 회 (훈음)

廻轉(회전) : 빙빙 돎. 輪廻(윤회) : 차례로 돌아감. 단어)

廴부의 6획

回泗驷驷 (필순)

강이름 회 (훈음)

淮南子(회남자) : 중국 전한시대 회남왕이 학자들에게 도(道)를 강론케 하여 엮은 책. 단어

水부의 8회

; 沿沿沿淮淮 필순

檜

훈음) 회나무 회

단어 檜木(회목): 전나무, 노송나무, 檜皮(회피): 전나무의 껍질

木부의 13획

后

훈음 왕후 후

단어 王后(왕후) : 임금의 아내, 왕비, 后土(후토) : 토지의 신, 토지, 국토,

다부의 3획

■ 「厂戶斤后后

喉

훈음 목구멍 후

단어 喉頭(후두) : 호흡기의 일부. 喉舌(후설) : 중요한 곳. 목구멍과 혀를 이름.

다부의 9획

型 口 口 叶 叶 晔 晔 暌 喉

熏

훈음 불길 훈

단어 熏煮(훈자) : 지지고 삶음. 熏風(훈풍) : 동남풍.

火부의 10획

歐 一方台重重重重

壎

훈음 흙피리 훈

[단어] 壎簫(훈소) : 흙으로 만든 피리와 대나무로 만든 퉁소.

土 부의 14획

■ + ↓ 戶戶戶庫重重

薰

· 향풀 훈

(臣어) 薫氣(훈기) : 훈훈한 기운. 세도 있는 사람의 세력. 香薰(향훈) : 꽃다운 향기.

帅 부의 14획

勳

훈음 공훈

단어 功勳(공훈): 나라를 위해 세운 공로. 報勳(보훈): 공훈에 보답함.

カ부의 14획

아름다울 휘 훈음

徽章(휘장) : 옷, 모자 등에 신분이나 명예를 나타내는 표시. 徽言(휘언) : 좋은 말. 아름다운 말. 단어

1 부의 14획

1 2 2 2 2 2 2 2 2 (필순)

아름다울 휴 훈음

단어

1 仁什什休休休 火 부의 6회

(훈음) 오랑캐 흉

匈奴(흉노): 오랑캐 민족. 匈匈(흉흉): 민심이 몹시 어지럽고 어수선함.

기부의 4획

一个个约约函

공경할 흠 (훈음)

欽慕(흠모): 기쁜 마음으로 공경하며 사모함. 欽仰(흠앙): 공경하고 우러러 봄. 단어)

欠부의 8획

广 年 金 包 針 舒 欽 (필순)

탄식할 희. 트림할 애 훈음)

噫嗚(희오) : 슬피 탄식하며 마음 괴로워함. 噫欠(애흠) : 트림과 하픔. 단어

다부의 13획

广庐哈哈暗暗喷 (필순)

계집 희 훈음

舞姫(무희) : 춤을 추는 여자. 美姫(미희) : 아름다운 여자. 단어)

女부의 6획

(필순) 女 女 如 奶 奶 奶 奶

(훈음) 즐길 희

嬉笑(희소): 희롱하며 웃음. 嬉戲(희희): 즐겁고 장난스러움. 단어

女부의 12획

필순 女女娃娃娃娃娃

憙

훈음 기뻐할 희

단어 惠遊(희유) : 놀이를 좋아함.

心부의 12획

禧

훈음 복희

탄어 禧年(희년) : 유태교의 풍습으로, 50년마다 오는 해방의 해. 新禧(신희) : 새 해의 복.

示부의 12획

훈음 희미할 희

단어 熹微(희미) : 햇빛이 흐릿한 모양.

火부의 12획

量 + + 吉吉喜喜喜

훈음 빛날 희

[단어] 熙隆(희륭) : 넓고 성함. 熙笑(희소) : 기뻐하여 웃음.

火부의 9획

量金 厂 F F F 座 距 熙 熙

훈음 황제이름 희

딸어 羲皇(희황) : 중국 신화에 나오는 복희씨의 존칭. 羲皇上人(희황상인) : 복희씨 이전의 아주 옛날 사람.

羊부의 10획

■ " 当 羊 美 姜 姜 義 義

훈음

[단어]

필순

훈음

[단어]

필순

3장 1급 배정한자

哥

(훈음) 소리,노래할 가

 단어
 성(姓) 밑에 붙여 무슨 성임을 나타낸다.

 사哥 : 박씨 성을 가진 사람을 낮게 이르는 말.

ロ부의 7획

更 一一一可可可可可

(훈음) 시집갈,떠넘길 가

(달어) 嫁娶(가취): 시집가고 장가드는 일. 轉嫁(전가): 책임이나 허물 등을 남에게 들씌움.

女부의 10획

≝↓女女女好嫁嫁嫁

嘉

(훈음) 아름다울 가

달어 嘉祥(가상) : 좋은 징조. 嘉尙(가상) : 착하고 기특함.

ロ부의 11획

呵

훈음 꾸짖을,웃을 가

단어 呵責(가책): 꾸짖어 책망함. 呵呵(가가): 껄껄 웃음.

ロ부의 5획

필순 1 ㅁ ㅁ ㅁ ㅁ ㅁ

훈음 심을,일할 가

단어 稼穡(가색) : 농작물을 심고 거두어 들이는 일. 稼動(가동) : 사람이나 기계가 움직여 일함.

禾부의 10획

■ - 千利 种 积 移 稼 稼

훈음) 매울 가

탑め 苛斂(가렴) : 조세 따위를 혹독하게 징수함. 苛酷(가혹) : 매우 혹독함.

艸부의 5획

(훈음) 가사 가

닫어 袈裟(가사) : 중이 입는 법의(法衣).

衣부의 5획

里 7 为 加 如 如 如 架 架 架

수레.넘을 가 (훈음)

駕士(가사) : 임금님의 수레를 모는 사람. 凌駕(능가) : 다른 것보다 넘어섬. 단어

馬부의 5획

加押架架程黑 필순)

삼갈 각 훈음

恪勤(각근): 조심하여 부지런히 힘씀. 恪別(각별): 특별히. 유달리. 단어)

心부의 6획

1 炒收烙烙 (필순)

(훈음) 껍질 각

舊殼(구각) : 묵은 껍질. 낡은 습관. 殼果(각과) : 껍질이 단단한 열매를 통틀어 이름. 단어)

도부의 8획

广声声意歌韵韵 필순)

밭갈 간 훈음)

開墾(개간) : 손 대지 않은 거친 땅을 개척함. 墾田(간전) : 밭을 개간함. 또는 그 밭. 단어

土부의 13획

和 那 狠 狠 狠 필순

훈음 간사할 범할 간

奸計(간계) : 간사한 꾀. 奸邪(간사) : 거짓으로 남의 비위를 맞추며 알랑거림. 단어

女부의 3획

필순) 女女 女 好 奸

가릴 간 (훈음)

揀擇(간택) : 분간해서 가림. 임금의 아내 등을 고름. 汰揀(태간) : 가려 뽑음. 단어

手부의 9회

필순 1 扌扌扣押抻抻揀

산골물 간 (훈음)

澗谷(간곡) : 산골짜기. 澗畔(간반) : 산골을 흐르는 물가. 단어)

水부의 12획

(필순) ジ 沪 沪 捫 捫 淵 澗

간질 간 (훈음)

癎疾(간질): 경련과 의식 장애를 일으키는 병. 癎病(간병): 어린아이가 경련을 일으키는 병. 단어)

疒 부의 12획

(필순) 一广疒疒疒牁舸癎癎

장대 간 (훈음)

竿頭(간두) : 장대나 대막대기 따위의 끝. 釣竿(조간) : 낚싯대. 단어)

竹부의 3획

(필순)

어려울 간 (훈음)

艱難(간난) : 몹시 힘들고 어려움. 艱辛(간신) : 힘들고 고생스러움. 단어)

艮부의 11회

芦堇堇鄞鄞艱 (필순)

가할 간 훈음

諫言(간언) : 윗사람에게 간하는 말. 忠諫(충간) : 충성으로 간함. 단어)

言부의 9획

(필순) 主言訂訂詞諫諫

꾸짖을 갈 (훈음)

虛喝(허갈) : 거짓으로 꾸며 공갈함. 喝破(갈파) : 옳은 것으로 옳지 않은 것을 쳐서 깨뜨림. 단어)

ロ부의 9획

(필순) 四四四明赐喝

다할 갈 (훈음)

竭力(갈력) : 모든 힘을 다함. 疲竭(피갈) : 피로하여 힘이 빠짐. 단어)

호부의 9획

立即到弱竭 (필순)

거친옷 갈색 갈 (훈음)

褐夫(갈부) : 너절한 옷을 입은 천한 사람을 이르는 말. 褐色(갈색) : 거무스름한 주황빛. 단어)

衣부의 9획

필순 ライネ 袒袒褐褐褐 勘

훈음 헤아릴 감

[단어] 輕勘(경감) : 죄인을 가볍게 처분함. 勘案(감안) : 생각함

→/4 勘案(行む):생각함.

力早의 9획 圖金 一 廿 廿 並 其 甚 勘勘

堪

훈음 견딜,하늘 감

[단어] 堪耐(감내) : 어려움을 참고 버티어 이겨냄. 堪興(감여) : 하늘과 땅.

生早999 里台十十十卅卅址块块

柑

훈음) 귤나무 감

단어 柑子(감자): 귤의 한 가지로 한약재로 씀. 蜜柑(밀감): 귤.

木中의 5획 量金 十 木 朴 柑

疳

훈음 감질 감

단어 疳疾(감질) : 몹시 먹고 싶거나 가지고 싶어 애타는 마음. 젖을 제 때에 못 먹여 위를 해치는 어린아이의 병.

疒부의 5획

瞰

^{훈음} 볼 감

딸어 瞰射(감사) : 높은 곳에서 내려다보고 쏨. 鳥瞰(조감) : 높은 곳에서 아래를 내려다봄.

目부의 12획

紺

훈음 감색 감

변어 紺碧(감벽) : 검은빛이 도는 짙은 청색. 紺靑(감청) : 짙고 산뜻한 남빛.

糸 부의 5획

聖 4 系 新 新 紺

匣

훈음 갑 갑

(단어) 鏡匣(경갑): 거울을 넣어두는 상자. 文匣(문갑): 문서나 문구 따위를 넣어 두는 궤.

匚부의 5획

野一万百甲甲

閘

(훈음) 수문 갑

단어 閘門(갑문): 운하나 방수로 따위에서 물 높이가 일정 하도록 물의 양을 조절하는 데 쓰는 문

門부의 5획

更定了月門門問問問

慷

(훈음) 강개할 강

단어 慷慨(강개) : 의롭지 못한 것을 보고 의기가 북받쳐 원통하고 슬픔

心부의 11획

●、小竹炉塘塘塘塘

糠

(훈음) 겨 강

(조강) : 술지게미와 겨. 糟糠之妻(조강지처) : 고생하며 함께 산 아내를 이름.

米부의 11획

腔

훈음 속빌 강

<mark>단어</mark> 口腔(구강) : 입에서 목구멍에 이르는 입 안의 빈 곳. 滿腔(만강) : 가슴속에 가득 참.

肉부의 8획

薑

(훈음) 생강 강

변에 生薑(생강) : 생강과에 속하는 다년초. 薑桂之性(강계지성) : 늙을수록 강직해지는 성품.

艸부의 13획

聖 十 十 芳 芾 苗 苗 苗 苗

箇

훈음 낱개

단어 個와 같이 쓰임.

箇般(개반):이와 같은.

竹부의 8획

量かななないいいでのである

凱

훈음) 즐길 개

(단어) 凱歌(개가) : 이기거나 큰 성과가 있을 때의 환성. 凱旋(개선) : 싸움에 이기고 돌아옴.

几부의 10획

里仓 山 出 当 当 当 别

성낼 개. 한숨쉴 희 훈음)

敵愾(적개) : 군주의 원한을 풀려고 하는 마음. 愾憤(개분) : 몹시 분개함. 단어)

心부의 10획

(필순)

물댈 개 훈음

灌漑(관개): 농사를 짓는 데에 필요한 물을 논밭에 댐. 단어)

水부의 11회

> 沪沪湟湟沪沪渡 필순)

겨자.티끌 개 훈음

芥子(개자): 겨자. 겨자씨와 갓씨의 총칭. 아주 작은 것. 草芥(초개): 풀과 티끌. 곧 아무 소용없거나 하찮은 것.

肿부의 4획

ササベズ茶 필순

국 갱 훈음)

豆羹(두갱): 한 그릇의 국. 肉羹(육갱): 고깃국. 단어

羊부의 13획

主羔羔拳拳臺拳 필순

훈음 도랑 거

船渠(선거): 선박 둘레를 막은 부거, 박거, 소거의 총칭. 단어 溝渠(구거): 도랑, 개골창.

水부의 9획

汇沪沪华渠渠 필순

거만할 거 훈음

단어) 倨氣(거기): 거만한 태도나 기색. 倨慢(거만): 뽐내고 건방집.

人부의 8획

필순) 1 信 伊 保 倨 倨

추렴할 갹.거 (훈음)

醵出(갹출·거출)) : 한 가지 일을 목적하여 돈이나 물건을 추렴하여 냄. 단어)

필순 酉 酉 醇醇酸 西부의 13획 酉

巾

훈음) 수건 건

탄어 巾帶(건대): 상복에 쓰는 건과 띠. 手巾(수건): 손이나 얼굴을 닦는 천 조각.

中부의 0획

里色 1 口巾

腱

훈음 힘줄 건

肉부의 9획

虔

훈음 삼갈 건

<mark>단어</mark> 恪虔(각건) : 삼가고 조심함. 敬虔(경건) : 공경하는 마음으로 삼가고 조심함.

宣广广卢卢卢

卢부의 4획

훈음 건탈할 기시가 건

劫

단어 劫姦(겁간): 폭력으로 간음함. 永劫(영겁): 긴 세월.

力부의 5획

量 一土去 扫劫

怯

훈음) 겁낼 겁

딸어 驚怯(경겁) : 놀라서 두려워함. 怯夫(겁부) : 겁이 많은 남자.

心부의 5획

偈

훈음 중의글귀 게

(단어) 偈頌(게송): 부처의 공덕이나 가르침을 찬탄하는 노래. 偈句(게구): 불타의 글귀.

人부의 9획

● 1 个个得妈偈

覡

(훈음) 박수무당 격

(단어) 巫覡(무격) : 무당과 박수. 여자 무당과 남자 무당을 아울러 이르는 말.

見부의 7획

墨 「 不 本 巫 巫 巫 覡 覡

檄

훈음) 격문 격

[단어] 檄文(격문) : 군병 모집을 위해 쓴 글.

木부의 13획

量 十十十十十 相 根 楔 檄

膈

(훈음) 횡경막 격

탄에 胸膈(홍격): 가슴과 배의 사이. 膈膜(격막): 흉강과 복강 사이에 있는 막. 휭격막.

肉부의 10획

● 月月肝肝膈膈

繭

훈음) 고치 견

탄어 絲繭(사견) : 명주실과 고치. 繭絲(견사) : 누에고치에서 뽑은 명주실.

糸부의 13획

譴

훈음) 꾸짖을 견

단어) 譴責(견책) : 잘못이나 허물을 꾸짖고 나무람.

言부의 14획

里亞 = 言曰言中言書語證

鵑

훈음 두견이 견

(단어) 鵑花(견화): 두견화. 杜鵑(두견): 소쩍새.

鳥부의 7획

憬

훈음 그리워할,깨달을 경

[단어] 憧憬(동경): 어떤 것을 간절히 그리워하며 생각함. [항품(경오): 깨달음, 각성함.

心부의 12획

量, 小阳阳唱得憬

梗

훈음 대개,막힐 경

(단어) 梗槪(경개) : 대강의 줄거리. 대략. 梗塞(경색) : 경제적으로 융통이 안 되고 막힘.

木부의 7획

■↑ 十十 打 杆 杆 梗 梗

경쇠 경 (훈음)

단어

石磬(석경): 중국 고대 악기의 하나. 風磬(풍경): 처마 끝에서 바람에 흔들려 소리가 나는 경쇠.

石 부의 11획

声声声数整整整 필순)

줄기 경 (훈음)

球莖(구경): 알줄기로써, 감자 토란등을 뜻함. 根莖(근경): 뿌리와 줄기. (단어)

艸 부의 7회

廿节兹兹兹 필순)

목 경 (훈음)

(단어)

頸骨(경골) : 목뼈. 頸聯(경련) : 한시에서 다섯째, 여섯째 구를 아울러 이름.

頁 부의 7획

型型頸頸頸 (필순)

정강이 경 (훈음)

脛脛(경경) : 곧은 모양. 脛骨(경골) : 정강이 안쪽에 있는 긴 뼈. (단어)

肉 부의 7획

필순) 月 月 那 那 脛 脛

굳셀 경 (훈음)

勁健(경건): 굳세고 건장함. 勁直(경직): 굳세고 바름. 단어)

力 부의 7획

(필순)

고래 경 (훈음)

鯨飮(경음): 고래가 물마시듯 술을 마심. 捕鯨(포경): 고래를 잡음. (단어)

魚 부의 8획

(필순) 各角魚紅鯨鯨

(훈음) 경련 경

痙攣(경련): 근육이 발작적으로 수축되는 현상. 痙攣派(경련파): 상징파 시인들의 신경과민을 이름. (단어)

필순 一广疒疒疒痖痙痙

두근거릴.두려울 계 훈음

悸病(계병) : 가슴이 두근거리는 병. 恐悸(공계) : 무섭고 두려움. 단어

필순) 、1忙忙休悸悸悸 心 부의 8회

울 고 훈음

呱呱(고고): 아이가 태어나면서 처음으로 우는 소리. 단어

다 부의 5획

필순 口口可见则

때릴 고 훈음

단어 拷問(고문): 숨기고 있는 사실을 강제로 알아내기 위하여 육체적 고통을 주며 신문함.

手부의 6회

필순

두드릴 고 훈음)

敲門(고문) : 문을 두드림. 推敲(추고·퇴고) : 시문의 자구를 여러 번 고침. 단어

支 부의 10회

[필순] 百百高高酚酸

허물 고 훈음

無辜(무고): 아무 잘못과 허물이 없음. 辜人(고인): 중죄인, 사형수. 단어)

辛부의 5획

필순 喜喜喜

조아릴 고 훈음

叩頭(고두): 공경하는 뜻으로 머리를 땅에 조아림. 叩首(고수): 머리를 조아림. 단어

口부의 2획

필순 0700

고질병 고 (훈음)

根痼(근고) : 깊이 뿌리박히어 좀처럼 낫지 않는 고질. 痼疾(고질) : 고치기 어려운 병. 오래된 나쁜 습관. 단어)

부의 8회

一广广前病病痼痼 필순

股

훈음) 넓적다리 고

(단어) 股肱(고광): 다리와 팔이라는 뜻으로 온몸을 이르는 말. 股間(고간): 사타구니, 샅.

肉부의 4획

훈음 기름 고

 면에
 賣血(고혈): 사람의 기름과 피.

 賣藥(고약): 곪거나 헌 데에 바르는 끈끈한 약.

肉即10萬 里台 一 市 户 声 高 膏 膏

袴

훈음 바지고

단어 破袴(파고): 찢어진 바지. 袴衣(고의): 남자의 여름 홑바지.

衣부의 6획

● ライネ 社 社 谷 袴

錮

훈음 가둘 고

(**딸어**) '痼'자와 같은 뜻으로 쓰임. 痼疾 = 鋼疾 禁錮(금고) : 교도소에 두기만 하고 노역은 않는 형벌.

夜早의 6획 里亞 人 年 年 金 釘 銒 鍋 錮

鵠

훈음) 과녁,고니 곡

단어 正鵠(정곡) : 과녁의 한 가운데의 점. 바르고 종요로운 점.

鳥부의 7획

量 一 4 告 书 鹊 鹊 鵠 鵠

梏

(훈음) 쇠고랑 곡

任어 桎梏(질곡): 몹시 속박하여 자유를 가질 수 없는 고통의 상태를 비유적으로 이르는 말

木牛의7획 (單金) 十 木 松 株 株 株

昆

훈음 맏이,벌레 곤

(단어) 弟昆(제곤) : 아우와 형. 昆蟲(곤충) : 벌레의 총칭. 곤충류에 딸린 동물.

时中 4획 国金 口日日日日日日

棍

훈음 몽둥이 곤

턴어 棍棒(곤봉): 체조에 쓰는 기구의 하나. 棍杖(곤장): 옛날에 죄인의 볼기를 치던 몽둥이.

木부의 8획

➡↑↑和相相根根根

(훈음) 곤룡포 곤

(단어) 袞裳(곤상): 고대에 천자가 입던 하의. 袞龍袍(곤룡포): 임금의 옷.

衣부의 5획

1 一六帝安安安衮

汩

훈음 빠질 골

任어 汨沒(골몰): 오직 한 가지 일에만 파묻힘. 벽지에 묻힘. 汨羅之鬼(골라지귀): 고사에서 온 말. 물에 빠져 죽음.

水부의 4획

三: > > > 河汩汩

拱

훈음 팔짱낄 공

(단어) 拱手(공수) : 두 손을 마주잡고 공경을 나타내는 예. 端拱(단공) : 바르게 팔짱을 낌.

手부의 6획

➡️ † 扌扌廾 拱 拱 拱

鞏

훈음 굳을 공

(단어) 鞏固(공고): 굳고 튼튼함.(鞏膜(공막): 눈알의 바깥벽 전체를 둘러싸고 있는 막.

革부의 6획

里台 「 刀 环 华 举 登 登 登

顆

훈음 낟알 과

[단어] 顆粒(과립) : 둥글고 잔 알갱이.

頁부의 9획

型 口 旦 甲 果 果 颗 顆 顆

廓

(훈음) 둘레 곽, 클 확

[단어] 胸廓(흉곽): 늑골과 흉골로 이어지는 가슴 부분의 몸통. 廓然(확연): 마음이 넓고 거리낌 없음.

广부의 11획

量一户户户户户户

덧널 곽 (훈음)

단어

槨柩(관구) : 겉 관. 덧널. 棺槨(관곽) : 시체를 넣는 속 널과 겉 널.

木부의 11회

十 木 杧 栌 棹 棹 榕 椰 필순)

콩잎 곽 (훈음)

藿田(곽전): 바닷가에서 미역을 따는 곳. 藿羹(곽갱): 콩잎을 넣고 끓인 국. 단어)

艸부의 16획

芦芦芦芦芦芹藿 [필순]

물댈 관 훈음

단어) 灌漑(관개) : 농사를 짓는 데에 필요한 물을 논밭에 댐. 灌木(관목) : 떨기나무.

水부의 18회

三 注 計 許 游 灌 灌 필순)

(훈음) 널 관

石棺(석관) : 돌로 만든 관. 棺上銘旌(관상명정) : 관 덮개에 쓴 죽은이의 벼슬과 성명. 단어)

木부의 8회

필순)

(훈음) 비빌 괄

刮目(괄목) : 발전 속도가 빨라서 눈을 비비고 다시 봄. 刮磨(괄마) : 그릇을 닦아서 윤을 냄. 단어)

기부의 6획

~ 二 产 舌 舌 刮 刮 필순)

묶을 괔 (훈음)

括弧(괄호): 한데 묶기 위하여 사용하는 부호. 概括(개괄): 중요한 내용이나 줄거리를 대강 추려 냄. (단어)

手부의 6회

필순) † 扌扌扌扦括括

바룰 광 (훈음)

단어 匡救(광구) : 그릇된 것을 바로잡음. 匡正(광정) : 바르게 고침.

匚부의 4획

필순) 三千王匡

광중 광 훈음

擴中(광중) : 시체가 놓이는 무덤의 속을 이르는 말. 壙穴(광혈) : 시체를 묻는 구덩이. 단어)

土부의 15획

圹塘塘塘塘塘 필순

휀학 광 훈음

曠野(광야) : 허허 벌판. 玄曠(현광) : 마음이 심오하고 사욕이 없이 의젓함. 단어

日부의 15획

旷旷暗暗暗 필순

오줌통 광 (훈음)

膀胱(방광) : 오줌을 저장하였다가 일정한 양이 되면 요도를 통하여 배출시키는 주머니 모양의 배설 기관. 단어

肉부의 6획

.1 (필순)

점괘 괘 훈음

卦鐘(괘종) : 걸어 놓는 시계. 占卦(점괘) : 점을 쳐서 나오는 괘. 단어

卜부의 6획

土丰圭 圭卦 필순

줄 괘 훈음

罫線(괘선) : 인쇄물의 괘로 선을 나타낸 줄. 단어 罫紙(괘지): 괘선을 친용지

門 부의 8획

里里里里 필순

어그러질 괴 훈음

乖離(괴리): 어그러져 떨어져 나감. 乖愎(괴퍅): 까다롭고 강퍅함. 단어

/ 부의 7획

二千千重重乖 필순

속일 괴 (훈음)

誘拐(유괴) : 사람을 속여서 꾀어냄. 拐仗(괴장) : 지팡이. 단어

手부의 5획

1 打打拐拐 필순

魁

훈음) 우두머리 괴

탄어 魁首(괴수): 악인의 우두머리. 魁偉(괴위): 체격이 크고 훌륭함.

鬼부의 4획

量 1 白由鬼鬼鬼鬼魁

宏

훈음 클 굉

딸어 宏壯(굉장) : 넓거나 규모가 커서 으리으리함. 宏儒(굉유) : 뛰어난 선비.

→ 부의 4획

1000 产产完宏

肱

훈음 팔뚝 굉

(단어) 股肱(고굉): 다리와 팔. 曲肱(곡굉): 팔을 구부림.

肉부의 4획

轟

훈음 울릴 굉

탄어 轟轟(굉굉) : 소리가 몹시 요란함. 轟音(굉음) : 굉장히 큰 소리.

車부의 14획

咬

훈음 새소리,물 교

탄어 咬咬(교교) : 새가 지저귀는 소리. 咬傷(교상) : 물려서 입은 상처.

다 부의 6획

野口口口听吟咬

훈음) 높을 교

탄어 喬木(교목) : 키가 큰 나무. 喬志(교지) : 교만한 마음.

ロ부의 12획

● 一 チ 大 太 太 呑 呑 喬

嬌

(훈음) 아리따울 교

딸어 嬌聲(교성) : 여자의 간드러지는 소리. 嬌態(교태) : 아양부리는 자태.

女부의 12획

■ ↓ ↓ 扩娇娇娇娇娇

흔들 교 (훈음)

攪亂(교란) : 뒤흔들어서 어지럽게 함. 攪拌(교반) : 휘저어 섞음. 단어)

手 부의 20회

まず 押押押押押押 (필순)

교활할 교 (훈음)

奸狡(간교): 간사하고 교활함. 狡猾(교활): 간사한 꾀가 많음. 단어

(필순) 犬 부의 6획

훈음 달빛 교

皎鏡(교경) : 밝은 거울이라는 뜻으로, '달'을 비유함. 皎月(교월) : 희고 밝게 비치는 달. 단어)

白부의 6획

扩於的较 Á (필순)

교룡 교 (훈음)

蛟蛇(교사) : 구렁이나 이무기 따위를 통틀어 이르는 말. 蛟龍(교룡) : 상상의 동물인 용의 일종. 단어)

· 부의 6획

虫虻蚣蛟蛟 필순)

가마 교 (훈음)

轎子(교자) : 종일품 이상이 타던 가마. 玉轎(옥교) : 임금이 타는 교자. 단어)

車부의 12회

亘車斬斬轎轎 (필순)

교만할 교 (훈음)

驕慢(교만) : 뽐내며 방자함. 驕奢(교사) : 교만하고 사치함. 단어)

馬부의 12획

馬馬斯縣縣 (필순)

원수 구 (훈음)

仇隙(구극) : 서로 원수처럼 지내는 사이. 仇敵(구적) : 원수. 적. 단어

人부의 2획

필순 ノイが仇

(훈음) 구기자 구

枸杞(구기) : 가짓과의 낙엽 활엽 관목. 枸杞子(구기자) : 구기자나무. 구기자나무의 열매. 단어

木부의 5회

필순) 十木杉杓杓杓柏

(훈음) 망아지 구

白駒(백구) : 빛깔이 흰 망아지. 千里駒(천리구) : 천리마. 또래에서 가장 뛰어난 사람. 단어

馬부의 5획

필순) 馬馬斯勒勒

토할 구 (훈음)

嘔逆(구역): 토할 듯 메스꺼운 느낌. 嘔吐(구토): 토함. 게움 단어)

다 부의 11회

叮叮呀呀吗呢 (필순)

훈음 때 구

단어 無垢(무구) : 더럽힌 곳이 없음. 垢衣(구의) : 더러워진 옷.

土 부의 6회

土 扩 圻 垢 垢 垢 (필순)

훈음 도둑 구

寇盜(구도) : 침범하여 도둑질함. 外寇(외구) : 외국에서 쳐들어오는 적. 단어

☆ 부의 8획

广宁宇完完完宠寇 필순)

험할 구 훈음

단어)

嶇路(구로) : 험한 산길. 崎嶇(기구) : 세상살이가 순탄하지 못하고 가탈이 많음.

山부의 11획

(필순) 中一 中三 中兰 中巴 中巴 中巴

널 구 훈음

靈柩(영구) : 시체를 담은 관. 柩衣(구의) : 죽은 사람의 관 위를 덮는 보자기. 단어

木부의 5획

필순 木木杯板板板

때릴 구 훈음)

毆打(구타): 사람이나 짐승을 함부로 치고 때림. 단어)

도 부의 11획

下百百日品品 配配 (필순)

도랑 구 (훈음)

溝渠(구거) : 수채 물이 흐르는 작은 도랑. 排水溝(배수구) : 물을 빼는 도랑. 단어)

水부의 10획

; 泄港 浩 溝 溝 溝 (필순)

구울.뜸 구 훈음)

灸甘草(구감초): 약재로 쓰는 구운 감초. 針灸(침구): 침질과 뜸질로 병을 고치는 요법. 단어

火부의 3획

久久分灸 (필순)

모날 구 훈음)

矩形(구형) : 장방형. 네모꼴. 規矩(규구) : 그림쇠. 단어)

矢부의 5획

ノム矢知知矩矩 필순)

절구 구 훈음

단어) 石臼(석구) : 돌로 만든 절구. 臼齒(구치) : 어금니

白부의 0획

了了的白白 (필순)

시아버지 구 (훈음)

姑舅(고구) : 시어머니와 시아버지. 內舅(내구) : 외삼촌. 편지 같은 데에 쓰는 말. 단어)

白부의 7회

自畠畠舅 필순)

네거리 구 (훈음)

衢街(구가) : 큰 길거리. 衢巷(구항) : 길거리.

行부의 18획

押 押 帶 雅 雅 雅 雅 필순

謳

훈음) 노래할 구

단어 謳歌(구가) : 여러 사람이 입을 모아 칭송하여 노래함.

言부의 11획

軀

훈음 몸구

필순)

(단어)

탄에 巨軀(거구) : 거대한 몸집. 老軀(노구) : 늙은 몸.

身부의 11획

介月身 新 射 射 編 軀

鉤

훈음 갈고리 구

鉤用(구용) : 채택하여 씀. 鉤餌(구이) : 낚시에 다는 미끼.

金부의 5획

里亞 广启 年 金 針 新

廐

훈음 마구간 구

딸어 廢舍(구사) : 마굿간. 馬廏(마구) : 마굿간.

广부의 11획

量 一广府府原原 麽麽

鳩

훈음 비둘기,모을 구

달어 鳩聚(구취) : 한데 모음. 鳩首(구수) : 머리를 서로 맞댐.

鳥부의 2획

電力 九 州 炉 鸠 鸠 鸠 鸠

窘

훈음 막힐 군

딸어 窘急(군급) : 막다른 지경에 다다라 급함. 窘塞(군색) : 가난하여 살기 어려움.

穴부의 7획

型 广广空驾穿窑窑

弯

훈음 하늘 궁

(단어) 穹隆(궁륭) : 활이나 무지개처럼 높고 길게 굽은 형상. 蒼穹(창궁) : 푸른 하늘.

穴부의 3획

题 ` 户应空空穹

몸 궁 훈음

躬稼(궁가) : 자기가 직접 농사를 지음. 躬行(궁행) : 몸소 행함. 실천함. 단어)

身부의 3획

「自身身射躬 필순)

게으를 권 훈음)

倦怠(권태) : 시들해져서 생기는 게으름이나 싫증. 疲倦(괴권) : 피로하여 싫증이 남. 단어)

人부의 8회 필순

111件供供係係

目부의 6획

돌아볼 권 훈음

眷顧(권고) : 관심을 가지고 보살핌. 眷屬(권속) : 한 집안의 식구. 단어)

필순) 二岁兴春春春

훈음) 거둘.말 권

捲歸(권귀): 거두어 가지고 돌아가거나 돌아옴. 捲土重來(권토중래): 흙먼지를 말아 일으킬 형세로 다시 옴. 단어)

手부의 8획

필순)

일어날 궐 훈음)

蹶起(궐기) : 목적을 이루기 위하여 마음을 돋우고 기운을 내서 힘차게 일어남. 단어)

足부의 12획

(필순)

안석 궤 (훈음)

几案(궤안): 의자 따위의 총칭. 책상. 단어 机와 같이 쓰임.

II. 부의 ()획

필순) 1 17.

책상 궤 (훈음)

机上(궤상) : 책상 위. 机案(궤안) : 책상.

木부의 2획

필순 一十十十十机机

櫃

훈음 함 궤

탄어 櫃封(궤봉) : 물건 따위를 궤에 넣고 봉함. 金櫃(금궤) : 금으로 만든 궤.

木부의 14획

里立 十 木 木 本 木 本 木 香 木 播 播

潰

훈음 무너질 궤

(단어) 潰瘍(궤양) : 헐어서 짓무른 헌데. 潰滅(궤멸) : 허물어져 없어지거나 망함.

水부의 12획

≌:; 汀沖泮浩浩浩

詭

훈음 속일 궤

단어 詭計(궤계) : 남을 속이는 꾀. 詭辯(궤변) : 도리에 맞지 않는 변론.

言부의 6획

里亞 一言言言言語

硅

훈음) 규소 규

任어 硅砂(규사) : 석영의 작은 알갱이로 이루어진 흰 모래. 硅酸(규산) : 규소·산소·물 따위의 화합물.

石부의 6획

聖アズ石が社辞硅

逵

훈음) 큰길 규

단어 九逵(구규): 사방 여러 곳으로 통하게 된 도시의 큰길. 塗路(규로): 아홉 방향으로 통하는 길.

<u>辶</u>부의 8획

窺

(훈음) 엿볼 규

달어 窺視(규시) : 넌지시 봄. 窺知(규지) : 엿보아 앎.

穴부의 11획

葵

훈음 해바라기 규

(단어) 葵藿(규곽): 해바라기. 葵心(규심): 임금이나 어른의 덕을 우러러 사모함.

艸부의 9획

귤나무 귤 (훈음

단어)

橘顆(귤과) : 귤나무의 열매. 橘柚(귤유) : 귤과 유자를 함께 일컬는 말.

木부의 12획

111777村橘橘橘 (필순)

이길 극 (훈음)

相剋(상극) : 두 사람의 마음이 어긋나고 맞지 아니함. 下剋上(하극상) : 아랫사람이 윗사람을 꺾고 오름. 단어

十古声克克烈 필순 刀부의 7획

창극 (훈음)

劍戟(검극) : 칼과 창. 刺戟(자극) : 유기체에 어떤 반응을 일어나게 하는 작용. 단어

戈부의 8획

· 車車 軟戟戟 (필순)

가시나무 극 훈음

荊棘(형극) : 나무의 가시. 고초나 난관을 비유하여 단어 이르는 말

木부의 8획

市市東京和郝棘 필순

틀 극 (훈음)

단어)

暇隙(가극): 겨를이나 틈. 間隙(간극): 두 물체나 시간 사이에 생기는 틈.

阜부의 10획

門門附門門門 (필순)

뵐 근 (훈음)

단어)

觀光(근광) : 윗사람을 만나 뵘. 觀親(근친) : 시집간 딸이 친정으로 와서 부모님을 뵘.

見부의 11획

萱 堇 鄞 鄞 鄞 (필순)

흉년들 근 (훈음)

饑饉(기근) : 농작물 수확이 잘 되지 않아 먹을 것이 단어 부족한 것

(필순 食부의 11획

훈음 이불 금

단어

表枕(금침): 이부자리와 베개. 鴛鴦衾枕(원앙금침): 원앙을 수 놓은 이부자리와 베개.

衣부의 4회

필순) `今全全全衾

사로잡을 금 (훈음)

단어)

擒生(금생) : 산 채로 잡음. 擒縱(금종) : 사로잡는 것과 놓아 주는 것.

手부의 13획

(필순)

(훈음) 옷깃.생각 금

連襟(연금) : 자매(姉妹)의 남편끼리 서로 일컫는 말. 胸襟(흥금) : 가슴속의 생각. 단어)

衣부의 13획

(필순) 衣衬衫袱****

(훈음) 미칠 급

단어 取扱(취급): 일을 처리함. 응대하거나 대접함. 사물을 다룸

手부의 4획

1 1 护拐扱 (필순)

훈음) 물길을 급

汲汲(급급): 어떤 일에 마음을 쏟아서 쉴 사이가 없음. 汲水(급수): 물을 길음. 단어)

水부의 4회

필순) > 沙沙沙沙沙

자랑할 긍 훈음)

誇矜(과궁) : 뽐내고 자랑함. 矜持(궁지) : 자신하여 스스로 자랑하는 마음. 단어

필순) 予孙孙矜

矛부의 4획

걸칠 긍 (훈음)

단어) 亘古(긍고): 옛날까지 걸침, 영원함.

그부의 4획

(필순) 一一万万百百百

즐길 기 훈음

嗜僻(기벽) : 치우쳐 좋아하는 버릇. 嗜好(기호) : 어떤 사물을 즐기고 좋아함. 단어

다부의 10획

口吐必必咯咯咯 (필순)

재주 기 훈음)

단어)

技와 같이 쓰임. 伎倆(기량) : 기술상의 재주.

人부의 4회

필순) ノイヤ仕传传

기생 기 훈음)

妓女(기녀) : 기생. 娼妓(창기) : 몸을 파는 여자. 단어)

女부의 4획

人女女女女妓妓 필순)

돌아올 기 (훈음)

朞年(기년) : 만 일 년이 되는 날. 朞年祭(기년제) : 죽은 지 일 년 만에 지내는 제사. 단어

月부의 8회

其 基 基 필순)

구기자나무.나라이름 기 훈음)

枸杞子(구기자): 구기자나무. 구기자나무 열매. 杞憂(기우): 앞일에 대해 쓸데없는 걱정을 함.

木부의 3회

필순)

(훈음) 험할 기

崎嶇(기구) : 사람의 세상살이가 순탄하지 못하고 가탈이 많음. 단어)

山부의 8획

山此岭崎崎 (필순)

비단 기 훈음

綺羅(기라) : 아름답고 고운 비단. 綾綺(능기) : 무늬가 있는 비단. 단어

糸 부의 8획

필순 **乡 糸 針 紅 給 給**

畸

훈음 불구,뙈기밭 기

<mark>단어</mark> 畸兒(기아) : 정상과는 다른 모습으로 태어난 아이. 畸形(기형) : 정상이 아닌 기이한 형태.

田부의 8획

里 口用 町 断 略 略

羈

훈음 굴레 기

닫어 羈絆(기반) : 말에 굴레를 씌우듯이 자유를 얽어 맴. 羈束(기속) : 얽어매어 묶음.

阿 부의 19획

量 四甲甲罗罗斯縣

肌

훈음 살기

단어 肌骨(기골): 살과 뼈를 아울러 부르는 말. 肌色(기색): 살색, 피부의 빛.

肉부의 2획

譏

훈음 나무랄,살필 기

탄어 譏謗(기방) : 남을 비웃고 헐뜯어서 말함. 譏察(기찰) : 살핌, 조사함.

言부의 12획

聖之 = 言言論論談談

拮

훈음 일할 길

탄어 拮据(길거): 바쁘게 일함. 拮抗(길항): 서로 버티어 대항함.

手부의 6획

➡️ † 扌 扑 拤 拮 拮

喫

훈음 마실,당할 끽

판어 喫茶(끽다) : 차를 마심. 喫苦(끽고) : 고생을 함.

ロ부의 9획

量 口 四 时 時 脚 脚 喫 喫

儺

훈음 역귀쫓을 나

딸어 驅儺(구나) : 연말에 귀신을 쫓는 의식. 儺禮(나례) : 궁중에서 악귀를 쫓던 의식.

人부의 19획

量 1 世 世 佳 僕 僕 儺 攤

약할 나 훈음

단어

懦鈍(나둔): 나약하고 둔함. 懦弱(나약): 뜻이 굳세지 못하고 약함.

心부의 14획

, 小 炉 煙 煙 煙 懦 懦 필순)

잡을 나 훈음)

'拿'의 본자. 拏攫(나확) : 잡음. 단어)

如奴孥孥孥 필순 手부의 5회

훈음 잡을 나

拘拿(구나) : 죄인을 잡음. 拿捕(나포) : 죄인이나 적군의 배 같은 것을 붙잡음. 단어

手부의 6획

个合金金金 필순)

따뜻할 난 훈음

援房(난방): 건물의 안이나 방 안을 따뜻하게 함. 援爐(난로): 불을 피워 집안을 따뜻하게 하는 장치. 단어)

火부의 9획

필순) 、よどだだだとろろ

반죽할 날 훈음)

捏造(날조) : 남을 헐뜯기 위하여 없는 일을 거짓 꾸밈. 흙 같은 것으로 반죽하여 물건의 형상을 만듦. 단어)

手부의 7획

- 」 扌 扣 押 捍 捏 (필순)

도장찍을 날 (훈음)

捺印(날인): 도장을 찍음. 단어

手부의 8회

필순)

개흙 녈 훈음)

涅槃(열반) : 모든 번뇌의 얽매임에서 벗어나고, 진리를 깨달아 불생불멸의 법을 체득한 경지. 죽음. 입적. 단어

水부의 7획

필순) 泗泗涅涅

장삼 납 훈음)

衲衣(납의) : 빛이 검은 중의 옷. 緋衲(비납) : 붉은 승복. 단어)

才衣剂 初初初 (필순)

주머니 낭 훈음

단어)

錦囊(금낭) : 비단 주머니. 背囊(배낭) : 등에 질 수 있게 만든 주머니.

口부의 19획

声声声量 필순

꼴 년 훈음)

燃絲(연사) : 꼰 실. 燃紙(연지) : 종이를 비벼 꼬아서 만든 끈. 단어)

手부의 12획

(필순)

쇠뇌 노 (훈음)

弓弩(궁노) : 활과 쇠뇌. 弩手(노수) : 쇠뇌를 쏘는 사람. 단어

弓부의 5획

女如奴孥努 필순)

둔할 노 (훈음)

驚鈍(노둔): 어리석고 둔하여 쓸모가 없음.

駑馬(노마) : 둔한 말.

馬부의 5획

如奴督督督器 (필순)

고름 농 (훈음)

血膿(혈농) : 피가 섞인 고름. 化膿(화농) : 종기가 곪아서 고름이 생김. 단어

肉부의 13회

(필순)

(훈음) 말더듬을 눌

訥辯(눌변) : 더듬거리는 말씨. 구변이 없는 것. 訥澁(눌삽) : 말을 더듬어 듣기에 힘들고 답답함. 단어

一言言訂訓訓 필순 言부의 4획

맺을 뉴 훈음

단어

結紐(결뉴) : 얽어맺음. 紐帶(유대) : 서로를 결합하는 관계.

糸부의 4회

系 約 紐 紐 (필순)

숨을 닉 훈음

匿空(익공) : 몸을 숨기기 위한 구멍. 匿名(익명) : 이름을 숨김. 단어

严若若居 필순 匚부의 9획

훈음 소쿠리 단

簞食(단사) : 도시락 밥. 一簞(일단) : 대나무로 만든 그릇이나 도시락 한 개. 단어

竹부의 12획

節節節節 필순)

비단 단 훈음

絨緞(융단) : 털을 표면에 보풀이 일게 짠 두꺼운 모직물. 紬緞(주단) : 명주와 비단 따위를 통틀어서 말함. 단어)

糸부의 9회

乡 糸 糸 糸 終 終 終 終 終 필순)

새알 단 훈음

蛋黃(단황) : 알의 노른자위, 蛋白質(단백질) : 흰자질, 신체에 필요한 유기 화합물, 단어

虫부의 5획

下 足 唇 番 蛋 필순)

매질할 달 훈음)

鞭撻(편달) : 채찍으로 때림. 撻脚(달각) : 회초리로 종아리를 때림. 단어)

手부의 13획

才 扑 排 挂 捧 撻 撻 필순)

황달병 달 (훈음)

黃疸(황달) : 담즙이 혈액에 들어가 몸이 누렇게 되는 병. 菜疸(채달) : 채독으로 생기는 황달병. 단어

广 부의 5획

~ 广扩 护 拍 疸 필순

(훈음) 가래 담

[단어 | 痰唾(담타) : 가래와 침을 아울러 이르는 말. 血痰(혈담) : 피가 섞여 나오는 가래.

广부의 8획

宣广广广广广 广东东 痰 痰

憺

훈음 편할,두려워할 담

(단어) ((() 변然() 변 (

澹

훈음 맑을 담

(단어) 澹味(담미) : 산뜻한 맛. 澹澹(담담) : 마음이 고요하고 물욕이 없음.

水부의 13획

譚

훈음 이야기 담

단어奇譚(기담) : 이상야릇하고도 재미있는 이야기.民譚(민담) : 민간에 전해져 오는 이야기.

言부의 12획

聖二言言言語語語譚

曇

(훈음) 흐릴 담

딸어 曇天(담천) : 구름이 끼어서 흐린 하늘. 晴曇(청담) : 맑음과 흐림.

时间29 量 口目具果果墨墨

遝

훈음 뒤섞일 답

[단어] 遝至(답지): 여럿이 한군데로 몰려서 옴.

· 부의 10획

里之 口 四 甲 罗 罗 深 深 深

撞

훈음 칠 당

(단어) 撞着(당착): 앞뒤가 서로 어긋남.撞球(당구): 공을 쳐서 승부를 가리는 경기의 하나.

棠

훈음 아가위 당

(단어) 棠毬子(당구자) : 아가위. 棠梨(당리) : 팥배나무의 열매.

木부의 8획

螳

훈음 사마귀 당

[단어] 螳螂(당랑) : 사마귀. 버마재비. 螳螂之力(당랑지력) : 보잘것없는 힘.

虫 부의 11획

里之 口中虫虫 些些蜡蜡蜡

擡

훈움 들 대

[단어] 擡頭(대두): 머리를 쳐듦. 어떤 세력이나 현상이 머리를 쳐들고 나타남.

手부의 14획

● 扌扌扌扌扌撸搡搡

袋

훈음 자루 대

닫어 弓袋(궁대) : 활을 넣는 자루. 布袋(포대) : 포목으로 만든 자루.

衣부의 5획

110 1 个代代选学袋

掉

훈음) 흔들 도

(단어) 掉尾(도미) : 꼬리를 흔듦.掉舌(도설) : 혀를 휘둘러 변론함.

手부의 8획

聖 1 1 扩护护护护

堵

훈음 담도

(단어) 堵牆(도장) : 담. 울타리.安堵(안도) : 어떤 일이 잘 진행되어 마음을 놓음.

土부의 9획

11 计块块堵堵

屠

훈음 죽일 도

(단어) 屠殺(도살) : 잡아 죽임. 屠漢(도한) : 백정.

尸부의 9획

30 7 月 月 屏 屠 屠 屠

찧을 도 (훈음)

단어

搗精(도정) : 곡식을 찧거나 쓿음. 搗砧(도침) : 종이나 가죽 등을 다듬잇돌에서 다듬는 일.

1 1 1 1 1 1 1 1 1 1 1 1 1 1 1 1 1 1 (필순)

일 도 (훈음)

(단어)

淘金(도금) : 사금을 일어 가려냄. 淘汰(도태) : 불필요하거나 부적당한 것을 줄여 없앰.

水부의 8획

[필순]

(훈음) 포도나무 도

葡萄(포도) : 포도과의 낙엽 활엽 덩굴성 나무. 葡萄糖(포도당) : 인체에 필요한 영양소의 하나. (단어)

싸부의 8획

** 芍芍菊菊 필순

넘칠 도 (훈음)

滔滔(도도): 흐르는 물이 막힘이 없고 세참. 滔乎(도호): 넓고 큰 모양. 단어)

水부의 10회

: 1 汇汇汇汇滔滔滔 [필순]

물결 도 (훈음)

怒濤(노도) : 무섭게 몰려오는 큰 파도. 波濤(파도) : 큰 물결. 단어

水부의 14획

[필순]

볼 도 (훈음)

目睹(목도): 눈으로 봄. 단어

目부의 9획

(필순) 11 时 B B B B B

빌 도 (훈음)

祈禱(기도) : 절대적 존재에게 빎. 默禱(묵도) : 말없이 마음속으로 기도함. (단어

示부의 14획

示 ** ** ** ** ** ** ** 필순

내기 도 (훈음)

단어

賭博(도박) : 돈이나 재물을 걸고 하는 노름. 賭地(도지) : 일정한 금액으로 빌려 쓰는 논밭이나 집터.

貝부의 9획

貝貝財財財財財 필순)

(훈음) 노도

棹歌(도가): 뱃노래. 상앗대로 배를 밀어 내면서 부르는 단어) 노래 도창(棹唱)

木부의 8획

十 木 朴 栌 棹 棹 棹 필순

훈음 밟을 도

蹈襲(도습) : 옛것을 좇아 그대로 함. 舞蹈(무도) : 춤을 춤. 단어)

足 부의 10획

正正正正路路路 (필순)

도금할 도 (훈음)

鍍金(도금) : 금·은 따위를 녹여서 물체의 거죽에 얇게 입히는 일. 단어)

金부의 9획

人名金金金金额籍 (필순)

더럽힐 독 (훈음)

瀆職(독직) : 공무원이 지위나 직권을 남용하여 뇌물을 받는 등 부정한 행위를 저지름. 단어)

水부의 15획

: ; 清清清清清清 필순)

대머리 독 (훈음)

禿頭(독두) : 대머리. 禿筆(독필) : 끝이 닳은 붓. 단어)

禾부의 2획

[필순] 二千千禾禾禾

(훈음) 엉길 돈

混沌(호돈) : 사물의 구별이 확실하지 않은 상태. 단어)

水부의 4획

(필순) > 厂厂洒油

憧

(훈음) 그리워할 동

단어) 憧憬(동경): 간절히 그리워하여 그것만을 생각함.

心부의 12획

電いすがが特倍憧

훈음 아플 동

단어) 疼痛(동통) : 몸이 쑤시고 아픔.

扩부의 5획

● 广广扩疹疾疼

瞳

(훈음) 눈동자 동

단어 瞳孔(동공) : 눈동자. 綠瞳(녹동) : 푸른 눈동자.

目 부의 12획

■□□□□前時時時時

胴

훈음 큰창자 동

단어 胴部(동부) : 동물의 몸에서 가슴과 배를 합한 부분. 胴體(동체) : 몸통.

肉부의 6획

兜

훈음 투구 두

단어 兜鍪(두무): 투구.

ル부의 9획

量色 () 前 珀 珀 绅 兜

痘

훈음) 천연두 두

任어 種痘(종두): 천연두를 예방하기 위하여 백신을 인체의 피부에 접종하는 일.

疒 부의 9획

₩ 广广扩东 疟痘

臀

훈음 볼기 둔

(단어) 臀部(둔부): 엉덩이, 볼기 언저리,臀腫(둔종): 볼기짝이나 그 근처에 나는 종기.

肉 부의 13획

THE PREE BE

숨을,달아날 둔 (훈음)

遁甲(둔갑) : 귀신을 부려 변신하는 술법의 한 가지. 逃遁(도둔) : 도망하여 숨음. 단어)

· 부의 9획

广广广府盾盾循循 (필순)

(훈음) 등자나무 등

橙黃(등황) : 타이, 미얀마, 캄보디아, 스리랑카 등에서 나는 식물의 수지로 만든 선명한 황색의 채색. 단어)

木부의 12획

1 1 1 1 1 1 1 1 1 1 1 1 1 1 (필순)

게으를 라 (훈음)

懶婦(나부): 게으른 여자. 懶怠(나태): 게으름. 느리고 게으름. 단어)

心부의 16획

(필순) **忙忙惊悚懒懒懒**

문동병 라 (훈음)

癩病(나병): 문 등 병. (단어)

疒 부의 16획

一丁戶戶海海鄉癩 필순

(훈음) 돌 라

羅卒(나졸) : 순찰을 도는 병졸. 巡羅(순라) : 번든 군졸이 그 경내를 순찰함. 단어)

辶부의 19획

罗 罗 罪 羅 羅 羅 (필순)

소라 라 (훈음)

螺絲(라사) : 나사못. 소라처럼 비틀리게 고랑진 물건. 鳴螺(명라) : 소라를 불어 울림. 단어)

虫 부의 11획

中和祖祖瑶 필순)

지질 락 (훈음)

단어)

烙記(낙기) : 낙인을 찍음. 烙印(낙인) : 불에 달궈 찍는 쇠도장.

火 부의 6획

(필순) 火炒炒烙烙

駱

(훈음) 낙타 락

[단어] 駱駝(낙타) : 낙타과의 짐승을 통틀어 이르는 말.

馬부의 6획

量 1 「耳耳耳即欺點

酪

훈음) 쇠젖,술 락

[단어] 酪農(낙농) : 젖소·염소를 길러 그 젖을 이용하는 산업. 酪田(낙모) : 술찌끼.

西부의 6획

鸞

(훈음) 난새 란

(단어) 鸞駕(난가) : 임금의 수레. 鳳鸞(봉란) : 상상의 새인 봉황새와 난새.

鳥부의 19획

瀾

훈음) 물결 란

 단어
 瀾汗(난한): 큰 물결.

 波瀾(파란): 작은 물결과 큰 물결. 곤란이나 사단.

水부의 17획

^{三全} : 沪沪淠淠潟瀾

刺

훈음) 뛰는소리,어그러질 랄

단어) 潑剌(발랄): 활발하게 약동하는 모양.

刀 부의 7획

量 一百申東剌剌

훈음 매울 랄

닫어 辛辣(신랄) : 비평이나 분석 등이 매우 날카롭고 예리함. 맛이 몹시 매움.

후부의 7획

聖 - 立辛 新 新 辣

籃

훈음 바구니 람

(단어) 籃輿(남여): 주로 산길에서 타던 가마, 搖籃(요람): 젖먹이를 태우고 놀게 하거나 재우는 물건.

竹 부의 14획

量分,然於於能能能

납향 선달 랍 훈음

臘享(납향) : 납일에 지내는 제사. 舊臘(구랍) : 지난 해의 섣달. 단어

月 부의 15획

필순) 那 腭 腭 臘 臘 A

밀랍 (훈음)

蜜蠟(밀랍) : 꿀벌이 벌집을 만들 때 분비하는 물질. 蠟燭(납촉) : 초. 밀로 만든 초. 단어)

· 부의 15획

中"中战 中級 中級 中縣 中縣 필순)

이리 랑 훈음

狼藉(낭자) : 흩어져 어지러움, 나쁜 소문이 자자함. 虎狼(호랑) : 범과 이리, 욕심 많고 잔인한 사람을 말함. 단어

犬 부의 7획

필순 1 1 1 1 1 1 1 1 1 1

재주 량 (훈음)

技倆(기량): 기술상의 재주. 단어

人 부의 8회

4 作 行 佈 佈 俑 (필순)

기장 량 (훈음)

高粱(고량): 수수. 黄粱(황량): 기장. 단어

米부의 7회

필순

짝 려 훈음

伴侶(반려) : 짝이 되는 벗. 僧侶(승려) : 중. 단어

人부의 7회

필순 1 个个保保

어그러질 돌려줄 려 훈음

悖戾(패려) : 성질이 순직하지 못하고 비꼬임. 返戾(반려) : 꾸거나 빌렸던 것을 돌려 줌. 단어

户 부의 4회

필순 广户户房房房

(훈음) 거를 려

(단어) 濾過(여과) : 걸러서 밭여냄. 濾過器(여과기) : 걸러서 밭여내는 그릇.

水부의 15획

閣

훈음 마을 려

(단어) 州間(주려): 마을.間間(여염): 백성들의 살림집이 모여 있는 곳.

門부의 7획

量 7月門門門問問問

黎

훈음 검을 려

단어 黎明(여명) : 동이 틀 무렵. 희망의 빛. 黎民(여민) : 검은 머리의 사람들, 즉 백성을 말함.

黍부의 3획

瀝

훈음 거를 력

판허 瀝靑(역청): 콜타르에서 휘발 성분을 걸러낸 찌꺼기. 披瀝(피력): 마음 속에 있는 생각을 털어내어 말함.

水 부의 16획

量 : 汀沪沪沪滁湃歷

훈음 조약돌 력

(탈어) 礫石(역석): 자갈.(礫巖(역암): 자갈이 진흙이나 모래에 섞여 된 바윗돌.

石 부의 15획

里全 厂 石 矿 砌 砌 砌 砂 礫

훈음 가마 련

닫어 輦道(연도) : 임금이 거둥하는 길. 辇輿(연여) : 임금이 타는 수레.

車부의 8획

훈음 거둘 렴

(단어) 苛斂(가렴) : 세금 따위를 가혹하게 거두어 들임. 出斂(추렴) : 여러 사람이 돈이나 물품을 분담해서 냄.

支 부의 13획

量 人名金金鱼鱼鱼鱼

훈음 염습할 렴

險襲(염습) : 시체를 씻기고 수의를 입히는 일. 險布(염포) : 염습할 때 시체를 묶는 베. 단어

歹 부의 13획 (필순) 厂列外外船船船

발 렴 (훈음)

珠簾(주렴): 구슬 따위를 꿰어 만든 발. 簾幕(염막): 발과 장막. 단어)

竹 부의 13회

필순

감옥 령 (훈음)

囹圄(영어) : 교도소, 유치장 따위의 총칭. 囹圄空虛(영어공허) : 나라가 태평함을 말함. 단어

□ 부의 5획

필순 门内内阁阁

방울 령 (훈음)

金鈴(금령): 금으로 만든 방울. 電鈴(전령): 전기로 종을 때려 소리나게 하는 장치. 단어

金부의 5획 (필순) 人 牟 牟 年 金 針 鈴

훈음) 나이 령

高齡(고령) : 나이가 많음. 年齡(년령) : 나이.

齒부의 5획

필순) 上步安英英数龄

(훈음) 마음대로할 령

遑志(영지) : 뜻대로 함. 不逞(불령) : 제 마음대로 행동함. 단어

辶부의 7획

필순) 早呈宝锃锃

건져낼 로 (훈음)

撈求(노구) : 물에 빠진것을 건져냄. 漁撈(어로) : 수산물 따위를 거두어들이는 일. 단어

필순 手 부의 12획

擄

훈음 노략질할 로

딸어 擴掠(노략) : 남의 나라에 떼를 지어 다니며 사람과 재물을 빼앗음.

手 부의 12획

宣 扌扩扩排掳掳募

虜

(훈음) 사로잡을 로

(단어) 虜獲(노희): 적을 사로잡음.捕虜(포로): 전투에서 사로잡힌 적의 군사.

广부의 6획

₩ 广广广 店 席 唐 廣

碌

훈음 돌모양,따르고좇을 록

탄어 碌靑(녹청) : 염기성 초산동으로 만든 녹색의 도료. 碌碌(녹록) : 따르고 좇는 모양.

石부의 8획

噩 1 五 矽 码 碌 碌 碌

麓

훈음 산기슭 록

단어 山麓(산록): 산기슭.

鹿부의 8획

龍

훈음) 밭두둑 롱

(판어) 壟斷(농단) : 둔덕이 깎아 세운 듯이 높은 곳. 이익을 독차지한다는 뜻의 고사에서 온 말.

土 부의 16획

里全 一 立 音 音 前 龍龍龍

龍

훈음) 귀머거리 롱

탄어 盲聾(맹롱) : 장님과 귀머거리. 聾딱(농아) : 귀머거리와 벙어리.

투부의 16획

· 产 音 音 韵 龍 龍 龍

瓏

훈음 환할,옥소리 롱

[단어] 玲瓏(영롱): 찬란하게 빛나는 모양. 소리가 맑고 산뜻함. 瓏瓏(농롱): 옥 소리가 쟁그렁 거리는 모양.

玉 부의 16획

훈음 돌무더기 뢰

磊落(뇌락): 마음이 너그럽고 선선하여 자질구레한 단어 익에 얶매이지 않음

石 부의 10획

不互至至哥哥福 필순)

훈음 꼭두각시 뢰

儡身(뢰신) : 실패하여 영락한 몸. 傀儡(괴뢰) : 허수아비. 단어

人부의 15회

1 但們們們個個個 필순

줄 뢰 훈음

賂物(뇌물) : 목적을 이루려고 몰래 주는 재물. 納賂(납뢰) : 뇌물을 바침. 단어

見부의 6획

則敗敗 필순)

우리.굳을 뢰 훈음

牢獄(뇌옥) : 죄인을 가두어 두는 곳. 牢固(뇌고) : 아주 튼튼함. 단어

牛 부의 3회

一户户空军 필순

동관 료 훈음

寮友(요우) : 동료. 같은 기숙사 생. 學寮(학료) : 학교의 기숙사.

→ 부의 12획

宀宀宊宊寂寂寂寥寥 필순

(훈음) 화톳불 료

燎亂(요란) : 불이 붙어 어지러움. 불 타듯 찬란함. 燎火(요화) : 화톳불. 단어

火 부의 12획

필순 とと大炊烙燎燎

고요할 료 훈음

寥廓(요확) : 텅 비어 끝없이 넓음. 寥闊(요활) : 텅 비어 쓸쓸함. 단어

→ 부의 11획

一个分分分级爽寥寥 필순

瞭

(훈음) 밝을 료

탄어 瞭然(요연) : 분명하고 명백함. 明瞭(명료) : 분명하고 똑똑함.

目 부의 12획

聊

훈음 즐거워할 료

[단어] 無聊(무료) : 심심함.

耳부의 5획

量金 「E耳耶斯聊

陋

(훈음) 더러울,좁을 루

단어 陋名(누명) : 억울하게 뒤집어 쓴 불명예. 固陋(고루) : 고집이 세고 변통성이 없음.

阜부의 6획

国金 了 『 『 『 『 『 『 丙 『 丙 『 丙 『 丙

훈음 진루

 Eth
 壘塊(누괴): 가슴에 서린 덩이, 마음속 불평.

 堡壘(보루): 적을 막기 위해 구축한 진지.

土 부의 15획

溜

훈음 물방울,김서릴 류

단어 溜槽(유조) : 빗물을 받는 큰 통. 蒸溜(증류) : 액체에서 생긴 기체를 식혀 다시 액체로 만듦.

水부의 10획

琉

훈음 유리 류

氏어 琉璃(유리) : 규산염을 녹여 섞어서 굳혀 만든 물건. 琉璃窓(유리창) : 유리를 끼워 넣은 창문.

玉부의 7획

野丁玉宁 环琉

瘤

훈음 혹류

단어 瘤腫(유종): 혹.

疒 부의 10획

➡ 一广疒疒泖鸦瘸瘸

훈음 죽일 륙

단어

戮辱(육욕) : 욕. 치욕. 料戮(살륙) : 무엇을 빙자하고 사람을 함부로 죽임.

戈 부의 11회

罗罗罗烈戮戮 필순

다스릴 륜. 관건 관 훈음

經綸(경륜) : 일을 조직적으로 잘 경영함. 綸巾(관건) : 비단 두건. 단어

4 4 4 4 4 4 4 4 필순 糸 부의 8회

잔물결 륜 훈음

淪落(윤락) : 영락하여 다른 곳으로 떠돌아 다님. 湮淪(인륜) : 자취도 없이 모두 없어짐. 또는 그렇게 없앰. 단어

水부의 8획

: ; 於於淪淪 필순

두려워할 률 (훈음)

戰慄(전율): 몹시 두려워 몸이 떨림. 단어

心 부의 10획

~ ~ 作 忡 忡 忡 怦 慄 필순

훈음 갈빗대 륵

鷄肋(계륵) : 닭 갈비. 버리지도 취할 수도 없는 경우. 肋骨(늑골) : 갈비뼈. 단어

肉 부의 2회

月月月 別別 필순

(훈음) 굴레 륵

勒買(늑매) : 강제로 물건을 삼. 勒奪(늑탈) : 폭력이나 위력으로 빼앗음. 단어

필순 世古革勒勒 力부의 9획

찰.늠름할 름 (훈음)

凛冽(늠렬): 추위가 매우 심함. 凜凜(늠름): 태도가 의젓하고 씩씩한 모양. 단어

广沪沪沪澶潭凛 필순 〉 부의 13획

凌

훈음 능가할,업신여길 릉

[단어] 凌駕(능가) : 다른 젓과 비교하여 그보다 훨씬 뛰어남. 凌蔑(능멸) : 업신여겨 깔봄.

; 부의 8획

稜

훈음 모서리 릉

[단어] 稜線(능선) : 산등을 따라 죽 이어지는 봉우리의 선. 稜威(능위) : 존엄한 위세.

禾부의 8획

量二千千升 科 科 赫 稜 稜

綾

훈음 비단 릉

단어 綾羅(능라) : 두꺼운 비단과 얇은 비단. 綾紗(능사) : 얇은 비단.

糸 부의 8획

■◆ 纟 糸 糸 糸 糸 絲 綾 綾

菱

(훈음) 마름 릉

판어 菱塘(능당) : 마름이 덮인 연못의 둑. 菱形(능형) : 마름모꼴.

帅 부의 8획

俚

훈음 속될 리

딸어 俚諺(이언) : 속담. 鄙俚(비리) : 풍속이나 언어 따위가 속되고 촌스러움.

人부의 7획

№ 1 们但但但俚

釐

훈음 다스릴 리

탄어 釐正(이정) : 다스려 바르게 함. 毫釐(호리) : 잣눈과 저울눈의 호와 이.

里 부의 11획

悧

훈음 영리할 리

[단어] 俐와 同字. 영리하다, 똑똑하다의 뜻.

心부의 7획

量 、 小 片 仟 桥 桥 俐

이질 리 훈음

痢疾(이질) : 전염병의 하나. 疫痢(역리) : 여름에 걸리기 쉬운 전염성 설사병의 총칭. 단어

一广疒疒疒东东海 필순

울타리 리 훈음

籬垣(이원) : 울타리. 牆籬(장리) : 울타리. 단어)

竹부의 7획

**** 李 奔 奔 萧 萧 萧** 필순

걸릴 리 (훈음)

罹病(이병) : 병에 걸림. 罹災(이재) : 재해를 입음. 단어)

M 부의 11회

严严严严罹罹 필순

속 리 훈음

裏의 속자. 裏面(이면) : 속. 안. 내면. 裡里(이리) : 전라북도에 있던 행정 도시. 단어

衣부의 7획

ライネ 初袒裡裡 필순

훈음 아낄 린

吝嗇(인색): 재물을 몹시 다랍게 아낌. 단어

口부의 4획

一方文文字各 필순

비늘 린 훈음

鱗甲(인갑): 비늘과 껍데기. 魚鱗(어린): 물고기의 비늘. 단어

漁 부의 12획

鱼甾甾酰 필순

짓밟을 린 훈음

蹂躪(유린): 짓밟음. 폭력으로 남의 권리를 누름. 단어

足부의 20획

正旷旷期期職 필순

도깨비불 린 (훈음)

단어

燐酸(인산) : 오산화인에 물을 작용시켜 얻는 산. 燐火(인화) : 도깨비불.

火 부의 12획

필순)

(훈음) 물뿌릴 림

淋疾(임질): 임균이 일으키는 성병 단어

水부의 8회

필순) 注 計 沫 泔 淋

훈음 삿갓 립

笠帽(입모) : 갓 위에 덧 쓰는 유지로 된 우비. 草笠(초립) : 어린 나이에 관례를 한 사람이 쓰던 갓. 단어)

竹 부의 5획

忙忙笠笠笠 필순

(훈음) 낟알 립

粒子(입자) : 작은 알갱이. 米粒(미립) : 쌀 알. 단어)

米부의 5회

필순) ~ + * * 粉粒

(훈음) 쓸쓸할 막

寞寞(막막) : 쓸쓸하고 괴괴한 모양. 寂寞(적막) : 고요하고 쓸쓸함. 단어

→ 부의 11획

中中宇宙宙宙宣 필순

(훈음) 만자 만

卍字(만자) : '卍' 자 모양으로 된 표지. 卍字窓(만자창) : 卍자 모양으로 된 창. 단어

十 부의 4회

(필순) 一十十十十十

굽을 만 (훈음)

彎曲(만곡): 활처럼 굽음. 단어 彎弓(만궁) : 활을 당김

結結結結婚 弓 부의 19획 (필순)

挽

(훈음) 당길 만

(단어) 挽留(만류): 붙잡아 말림. 挽回(만회): 바로잡아 회복함.

手부의 7획

量十十十十批格格挽

瞞

(훈음) 속일 만, 부끄러워할 문

(단어) 欺瞞(기만) : 속임.

欺瞞(기만) : 속임. 瞞然(문연) : 부끄러워하는 모양.

目 부의 11획

副 | | | | | | | | | | | | | | | | | |

饅

훈음) 만두 만

(단어) 饅頭(만두): 밀가루 따위를 반죽하여 소를 넣어 빚은 빵 같은 음식.

食부의 11획

量かくそ有食智能體

鰻

훈음 뱀장어 만

[단어] 風鰻(풍만) : 말린 뱀장어.

魚부의 11획

量 力 各 角 魚 無 鯛 鰛 鰻

蔓

훈음 덩굴 만

단어 蔓生(만생): 식물의 줄기가 덩굴로 자람. 蔓延(만연): 널리 번져 퍼짐.

帅 부의 11획

輓

훈음 끌,애도할 만

(만어) 輓近(만근): 몇 해 전부터 현재까지의 기간. 輓歌(만가): 상여를 메고 갈 때 부르는 노래.

車부의 7획

聖一百百車車較較較

抹

(훈음) 지울,바를 말

[단어] 抹殺(말살): 있는 사물을 뭉개어 아주 없애 버림. 塗抹(도말): 발라서 보이지 않게 함. 임시변통으로 꾸밈.

手부의 5획

거품 말 훈음

단어

白沫(백말): 흰빛으로 부서지는 물거품. 泡沫(포말): 물거품

水부의 5회

(필순) 氵沪沣沫沫

버선 말 (훈음)

洋襪(양말): 맨발에 신도록 실이나 섬유로 짠 것. (단어)

衣 부의 15획

필순) ライネ が 薔薇薇

(훈음) 실망할 망

惘然(망연): 기가 막혀 맥이 풀리고 멍함. 단어)

心부의 8회

, 小小们們們網 (필순)

까끄라기 꼬리별 망 (훈음)

芒刺(망자): 까끄라기나 가시. 단어 彗芒(혜망) : 혜성의 뒤에 꼬리같이 길게 끌리는 빛,

艸부의 3획

世世华 필순

훈음 어두울 매

茫昧(망매) : 흐리멍덩하고 둔함. 蒙昧(몽매) : 사리에 어둡고 어리석음. 단어

티 부의 5회

(필순)

잠잘 매 (훈음)

寐語(매어) : 잠꼬대. 夢寐(몽매) : 잠과 꿈. 단어

☆ 부의 9획

一个宁宁宇宇宇寐 필순

그을음 매 (훈음)

煤煙(매연) : 그을음이 섞인 연기. 煤炭(매탄) : 석탄. 단어)

火부의 9회

(필순) 、メ灯灯灯焊煤 馬

훈음 꾸짖을 매

(단어) 罵倒(매도) : 심히 욕하여 꾸짖음. 唾罵(타매) : 침을 뱉고 욕을 함.

阿 부의 10획

邁

훈음 갈 매

(단어) 邁進(매진) : 힘차게 나아감. 高邁(고매) : 품위가 높고 뛰어남.

· 부의 13획 필순

呆

(훈음) 어리석을 매

(단어) 癡呆(치매) : 어리석어져서 바보가 되는 현상. 정신적인 능력이 상실된 상태.

口부의 4획

萌

훈음 싹 맹

탄어 萌黎(맹려) : 백성. 萌芽(맹아) : 식물에 새로 트는 싹.

艸부의 8획

棉

훈음 목화 면

단어 棉作(면작): 목화 농사. 草棉(초면): 목화.

木부의 8획

聖十木が柏棉棉

緬

훈음 멀,가는실 면

(단어) 緬禮(면례) : 무덤을 옮겨서 장사를 다시 지냄. 緬羊(면양) : 털이 긴 양.

糸 부의 9획

眄

훈음 곁눈질할 면

[단어] 顧眄(고면) : 뒤돌아 봄. 左顧右眄(좌고우면) : 여기저기 돌아다봄.

目부의 4획

麵

훈음) 국수 면

판어 麥麵(맥면) : 보리 가루로 만든 국수. 唐麵(당면) : 녹말을 가루로 만든 마른 국수.

麥부의 9획

量 十十十五 変変麵麵

酪

훈음 술취할 명

[단어] 酩酊(명정): 만취. 몸을 가눌 수 없을 정도로 몹시 술에 취함.

西부의 6획

溟

훈음) 바다 명

딸어 溟洲(명주) : 바다 한가운데 있는 섬. 北溟(북명) : 북쪽에 있는 큰 바다.

水부의 10획

聖: > 沪汩汩洹溟

皿

훈음 그릇 명

단어 器皿(기명): 살림살이에 쓰는 그릇붙이. 木皿(목명): 나무로 만든 그릇.

≖부의 0획

图念 1 口 田 田 田

瞑

훈음 어두울 명

(명명) : 어두운 모양, 쓸쓸한 모양,(명명) : 어두워서 사람의 눈이 미치지 아니하는 곳.

티 부의 10획

型用的的的距膜

螟

훈음) 마디충 명

단어 螟蟲(명충):마디충나방.

史 부의 10획

量 口虫虾奶蚂蝗螟

袂

훈음 소매 메

단어 袂別(몌별): 섭섭하게 작별함. 短袂(단몌): 짧은 옷소매.

衣부의 4획

⇒ ライネ 紅袂袂

찾을 모 (훈음)

摸索(모색) : 해결할 수 있는 방법이나 실마리를 찾음. 摸倣(모방) : 본받음. 본뜸. 단어

手 부의 11획

1 1 1 1 1 1 1 1 1 1 1 1 1 1 1 (필순)

수컷 모 훈음)

牡瓦(모와) : 수키와, 엎어 이는 기와, 牡牛(모우) : 황소, 수소, 단어

牛 부의 3회

一生针针牡 (필순)

훈음 덜.어지러울 모

費耗(비모) : 써서 없앰. 耗亂(모란) : 어지러워 분명하지 않음. 단어

耒부의 4획

필순) 三丰耒丰丰耗

죽을 몰 (훈음)

戰歿(전몰) : 싸움터에서 싸우다가 죽음. 단어)

5 부의 4획

ア 万 歹 驴 殁 殁 (필순)

그릴 묘 (훈음)

描寫(묘사): 어떤 대상이나 현상 등을 예술적으로 단어) 서술하거나 그림을 그려서 표현.

手부의 9획

[필순]

고양이 묘 (훈음)

猫頭(묘두) : 고양이의 대가리. 猫睛(묘정) : 고양이 눈동자, 즉 때에 따라 변한다는 뜻. 단어

犬 부의 9획

(필순)

아득할 묘 (훈음)

杳冥(묘명) : 아득하고 어두움. 杳然(묘연) : 그윽하고 멀어서 눈에 아물아물함. 단어)

木부의 4획

一十木杏杏杏 필순

渺

훈음 아득할 묘

탄어 渺茫(묘망) : 멀고 넓어 까마득함. 渺然(묘연) : 넓고 멀어서 아득함.

水부의 9획

国金 : 氵 汩 泪 泪¹ 泪¹ 泪₂

畝

훈음) 밭이랑 묘,무

[단어] 田畝(전묘): 밭이랑.

田부의 5획

量 一方前亩 酚畝

毋

훈음 말무

단어 毋慮(무려) : 예상보다 많음을 나타내는 말. 毋論(무론) : 말할 것도 없음.

毋부의 0획

■ LJ母母

巫

훈음) 무당 무

단어 巫覡(무격): 무당과 박수를 아울러 이르는 말. 巫堂(무당): 굿을 하고 점을 치는 여자

工부의 4획

三 一 丁 不 巫 巫

撫

훈음 어루만질 무

딸어 無傲(무오) : 경멸하며 거만함. 懷無(회무) : 잘 어루 만져서 안심시킴.

心 부의 12획

拇

훈음 엄지손가락 무

단어 拇印(무인): 손도장. 拇指(무지): 엄지손가락.

手부의 5획

€ † ‡ 払 拐 拐 拐 拐 拐 拐

撫

훈음 어루만질 무

딸어 撫摩(무마) : 마음을 달래어 위로함. 愛撫(애무) : 사랑하여 어루만짐.

手부의 12획

量→ 1 1 扩护 抽 捶 捶 捶

燕

훈음 거칠 무

(단어) 繁蕪(번무) : 번거롭고 어수선함. 荒蕪地(황무지) : 제멋대로 버려둔 땅.

帅 부의 12획

量 + 廿七芒莽益益益

誣

훈음) 무고할 무

[단어] 誣告(무고) : 없는 것을 있는 것처럼 꾸며 고발함. 讒誣(참무) : 없는 말을 지어내어 남을 헐뜯음.

言中의7획 圖金 一言言言証証証

蚊

훈음) 모기문

(단어) 蚊帳(문장): 모기장. 見蚊拔劍(견문발검): 시시한 일에 화를 낸다는 말.

虫부의 4획

量 口中虫 虻 蚄 蚊

媚

훈음 예쁠,아첨할 미

딸어 軟烱(연미) : 부드럽고 예쁨. 媚態(미태) : 아첨하는 태도. 아양떠는 태도.

女부의 9획

重少女女罗妮娟娟

薇

훈음 고비,장미 미

단어 探薇(채미) : 고비를 뜯음. 薔薇(장미) : 장미꽃.

帅 부의 13획

■ ↑ サギギ苔苔薔薇

靡

훈음 쓰러질,쏠릴 미

[단어] 靡費(미비) : 남김없이 다 써버림. 風靡(풍미) : 어떤 흐름이 널리 사회를 휩쓺.

非 부의 11획

宣广广 床 麻 麻 靡 靡 靡

悶

훈음 번민할 민

[단어] 悶歎(민탄) : 고민하고 탄식함. 苦悶(고민) : 괴로워서 속을 태움.

心부의 8획

里之 | 『『門門問問

훈음 고요학 밐

諡然(밀연) : 고요한 모양. 靜謐(정밀) : 고요하고 편안함. 단어)

言 부의 10획

: 言: 赵祕諮諮訟 필순)

(훈음) 벗길 박

剝製(박제) : 동물의 가죽을 벗기고 썩지 않도록 하여 살아 있을 때와 같은 모양으로 만듦. 단어)

기부의 8획

필순) 中年录录录录制

칠 박 (훈음)

단어)

搏殺(박살) : 손으로 쳐서 죽임. 脈搏(맥박) : 심장이 혈액을 내보낼 때 동맥이 뛰는 것.

手 부의 10획

护护护搏搏 (필순)

두드릴 박 (훈음)

撲殺(박살) : 두드려서 죽임. 撲滅(박멸) : 두려워서 아주 없애버림. 단어)

手부의 12획

필순) 才 押 押 推 推 撰 撰

(훈음) 순박할 통나무 박

純樸(순박): 허영과 거짓이 없이 순진하고 소박함. 質樸(질박): 꾸밈새 없이 수수함. 단어)

木부의 12획

[필순] 十十十十世 楼 樸 樸

훈음 호박 박

琥珀(호박) : 지질 시대 나무의 진 따위가 땅속에 묻혀서 탄소, 수소, 산소 따위와 화합하여 굳어진 누런색 광물. 단어)

玉부의 5획

필순) 「王玎玠珀珀

발 박 훈음

金箔(금박) : 금을 얇은 종이 조각같이 늘인 조각. 簾箔(염박) : 창문에 치는 발. 단어)

竹부의 8획

於於於節箔箔 필순)

粕

훈음) 지게미 박

(단어) 大豆粕(대두박): 콩깻묵. 槽粕(조박): 술을 걸러 내고 남은 찌끼.

米부의 5획

聖シンキ米粉粉粉

縛

훈음 묶을 박

(단어) 結縛(결박) : 두 손을 뒤 혹은 앞으로 묶음. 捕縛(포박) : 잡아서 묶음.

糸부의 10획

全系統網維縛

膊

(훈음) 어깨 박

(단어) 臂膊(비박) : 팔과 어깨를 아울러 이르는 말.

肉부의 10획

■□ 月月 肝脂腫脾脾

駁

훈음 얼룩말,논박할 박

馬부의 4획

拌

훈음 가를 반

(단어) 攪拌(교반) : 휘저어 섞음.

手부의 5획

蹬一十十十十半半

攀

훈음 휘어잡을 반

(단어) 登攀(등반) : 높은 곳에 오름.

手부의 15획

斑

훈음 아롱질,얼룩 반

(단어) 班爛(반란): 여러 빛깔이 섞여서 아름답게 빛남. 班點(반점): 얼룩진 점. 얼룩.

文부의 8획

T E F 较 斑斑

蟠

(훈음) 서릴 반

뚤어 蟠居(반거): 서리어 있음, 땅을 차지하고 세력을 떨침, 蟠桃(반도): 삼천 년만에 열린다는 선경에 있는 복숭아,

虫 부의 12획

量 口虫虾蚲蟋蟋蟋

櫒

훈음 백반 반

(단어) 白礬(백반): 명반을 구워서 만든 덩이.

石부의 15획

畔

훈음) 물가,두둑 반

단어 湖畔(호반) : 호숫가, 畔路(반로) : 밭 사이의 작은 길.

田부의 5획

里台 口 田 田 田、町田

絆

훈음 얼어맬,줄 반

단어 脚絆(각반): 여행할 때 다리에 감는 행전의 한 가지. 羈絆(기반): 굴레를 씌움.

糸 부의 5획

里台 乡 糸 於 絆 絆

頒

훈음 나눌,반포할 반

(단어) 頒白(반백): 희끗희끗 센 머리털.(頒布(반포): 두루 알리기 위하여 널리 펴서 퍼뜨림.

頁부의 4획

量 八分分析頒頒頒

槃

훈음 소반,즐길 반

탄어 槃盂(반우) : 소반과 바리때. 涅槃(열반) : 모든 번뇌의 얽매임에서 벗어난 경지.

木부의 10획

量 广 升 舟 舭 般 般 般 聚

勃

훈음 발끈할 발

단어 勃起(발기): 별안간 불끈 일어남. 勃然(발연): 발끈 성내는 모양.

カ부의 7획

量 十 占 宁 宇 勃勃

水부의 12획

훈음 활발할 발

潑剌(발랄) : 활발하게 약동하는 모양. 活潑(활발) : 생기 있고 힘참. 단어

(필순) 훈음 다스릴 발

撥悶(발민): 고민을 없앰. 反撥(반발): 어떤 상태나 행동 따위에 대하여 반항함. 단어

手부의 12회 필순 11211搭搭撥撥

밟을 발 훈음)

跋文(발문) : 책 끝에 관계된 사항을 적는 글. 跋扈(발호) : 제 멋대로 날뜀. 단어

필순) 足부의 5획 足上出助助跋

술괼 발 훈음

醱酵(발효) : 효모나 세균 따위의 미생물이 유기 단어 화합물을 분해하는 작용.

西부의 12획 (필순) 酉野醉醉酸

가물귀신 발 훈음

단어 旱魃(한발): 오랫동안 비가 내리지 않아 메마른 날씨

필순) 鬼부의 5획 由鬼鬼鬼魃魃

동네 방 (훈음

坊民(방민): 그 구역 안에서 살던 백성. 坊長(방장): 구역의 우두머리. 단어)

土부의 4회 (필순) 十分均均

클.삽살개 방 훈음

尨大(방대): 형상이나 부피가 매우 큼. 尨大(방견): 삽살개. 단어

九부의 4획 필순 一广九九九九

도울 방 훈음

幇助(방조) : 거들어 도와줌. 四人幇(사인방) : 네 사람이 서로 도움. 단어

中부의 14획

(필순)

(훈음) 거닐,비슷할 방

彷徨(방황) : 마음을 정하지 못하여 이리저리 거닒. 彷彿(방불) : 거의 비슷함. 단어)

り 彳 行行彷 (필순)

박달나무 방, 자루 병 (훈음)

枋國(병국): 권세를 잡았다는 뜻으로, 재상이 됐다는 뜻. 단어)

木부의 4회

(필순) 十十十村枋

방붙일 방 훈음)

榜文(방문) : 여러 사람에게 알리려고 써 붙이는 글. 金榜(금방) : 과거에 급제한 사람의 이름을 게시하는 방. 단어)

木부의 10획

† 杧柏柏梅梅榜 필순)

(훈음) 밝을 방

밝다. 비롯하다. 미치다의 뜻으로 쓰임. 단어

日부의 4획

旷旷防 (필순) F

기름 방 (훈음)

脂肪(지방) : 굳기름. 동물이나 식물에 들어 있는 성분. 단어)

肉부의 4획

(필순)

오줌통 방 (훈음)

膀胱(방광): 척추동물의 신장에서 흘러나오는 오줌을 저장하였다가 요도를 통하여 배출시키는 기관. (단어)

肉부의 10획

(필순) 旷胪腔膀膀 1

헐뜯을 방 (훈음)

誹謗(비방) : 남을 헐뜯거나 비웃어서 욕함. 毁謗(훼방) : 남을 헐뜯어 나무람. 단어

言부의 10획

言言言語語語語 필순

노닐 배 (훈음)

徘徊(배회): 목적 없이 이리저리 거니는 것 단어

1 부의 8획

夕 彳 们 往 往 往 徘 徘 필순

훈음 물결칠 배

澎湃(팽배): 큰 물결이 맞부딪쳐 솟구침. 단어)

水부의 9회

; 洋洋洋海 (필순)

아이밸 배 훈음

胚子(배자): 동물이 수정이 돼서 새끼가 될 때까지를 말함. 胚胎(배태): 아이나 새끼를 뱀. 단어

肉부의 5획

필순 月形形际胚

도울.모실 배 훈음

陪審(배심) : 배심원이 심리나 기소에 참가하는 일. 後陪(후배) : 벼슬아치가 출입할 때 따라 다니는 하인. 단어)

阜부의 8회

필순 严险险赔

비단 백 (훈음)

帛書(백서): 비단에 쓴 글씨. 단어 絹帛(견백):비단

中부의 5획

白白自帛 필순)

(훈음) 넋 백

氣魄(기백): 씩씩하고 굳센 기상과 진취적인 정신. 단어 魂魄(호백) : 넋

鬼부의 5획

自的的的的的 필순

우거질 오랑캐 번 (훈음)

단어

蕃茂(번무): 초목이 우거짐. 土蕃(토번): 미개한 곳에서 붙박이로 사는 야만인.

艸부의 12획

***苹菜茶蕃蕃 (필순)

훈음 울타리 번

藩籬(번리) : 울타리. 屏藩(병번) : 사방에서 방비하는 군대. (단어)

싸부의 15회

廿艾茫茫落落落 필순)

돛 범 (훈음)

帆船(범선): 돛을 단 배. 단어)

中부의 3회

口中的帆帆 (필순)

훈음 불경 범

梵語(범어): 고대 인도의 언어. 曉梵(효범): 아침의 경 읽는 소리. 단어)

木부의 7회

(필순)

넘칠 범 (훈음)

氾濫(범람) : 큰물이 넘쳐 흐름. 氾論(범론) : 넓은 범위에 걸쳐서 설명한 이론. 단어)

水부의 2회

필순) ` ; 氵 沪 氾

뜰 범 (훈음)

泛讀(범독) : 데면데면하게 읽음. 泛舟(범주) : 배를 띄움. (단어)

水부의 5회

: ; ; ; ; ; ; ; ; ; 필순)

쪼갤 벽 (훈음)

劈頭(벽두) : 맨 처음 또는 일이 시작된 머리. 劈開(벽개) : 결을 따라 쪼갬. (단어)

刀부의 13획

尸目后即辟辟辟 (필순)

엄지손가락 벽 훈음

단어)

擘指(벽지): 엄지손가락. 巨擘(거벽): 학식이 뛰어난 사람.

手부의 13획

於辟辟壁壁壁 (필순)

둥근옥 벽 훈음

連璧(연벽) : 한 쌍의 옥. 完璧(완벽) : 흠이 없는 구슬. 결점이 없이 훌륭함. 단어)

旷辟辟壁壁壁 玉부의 13회 필순

버릇 벽 (훈음)

怪癖(괴벽) : 괴이한 버릇. 性癖(성벽) : 심신에 밴 습관. 단어)

一广广疒疒沪寣户户 (필순)

훈음 열 벽

開闢(개벽): 세상이 처음으로 생겨 열림. 단어)

門부의 13획

了 月 月 月 月 月 月 月 月 月 月 (필순)

슬쩍볼 별 훈음)

瞥見(별견) : 언뜻 스쳐서 봄. 瞥眼間(별안간) : 갑자기. 난데없이. 단어

目부의 12획

妝幣幣幣 [필순] 衎 闹

자라 별 (훈음)

鼈과 同字. 魚鱉(어별) : 물고기와 자라. 단어

魚부의 12획

做 數 幣 幣 幣 필순)

병 병 (훈음)

藥瓶(약병) : 약을 담는 병. 花瓶(화병) : 꽃을 꽂는 병. 단어

瓦부의 8회

필순 主并并抵抵抵

떡 병 (훈음)

麥餅(맥병) : 보리떡. [단어]

畵中之餅(화중지병): 그림의 떡

个 有 食 食 舒 餅 餅 필순)

작은성 보 (훈음)

堡壘(보루): 적을 막기 위해 구축한 진지, 튼튼한 발판 (단어)

土부의 9회

个个保保保保保 (필순)

(훈음) 보.스며흐를 보

洑稅(보세) : 봇물을 이용하는 대가로 내는 돈이나 곡식. 洑流(복류) : 물결이 빙빙 돌거나 숨어 흐름. (단어)

水부의 6획

(필순) : 氵 沂 沂 汾 洑 洑

보살 보 (훈음)

菩提(보제): 불교의 진리를 깨달음. 菩薩(보살): 불교에서 부처의 다음가는 성인. (단어)

肿부의 8회

***** (필순)

(훈음) 종 복

公僕(공복) : 국가의 심부름꾼이란 뜻으로, 공무원을 말함. 奴僕(노복) : 종. 단어)

人부의 12회

11"""件件僅僅僕 (필순)

기어갈 복 (훈음)

匐枝(복지): 땅 위를 덩굴지어 기어가는 줄기. 匍匐(포복): 배를 땅에 대고 김. 단어

기부의 9획

一一一一一一一 (필순)

바퀴살 복.폭 (훈음)

輻射(복사): 열이나 전자기파가 사방으로 방출됨. (단어) 輻輳(폭주): 한 곳으로 많이 모여듦

車부의 9회

戶戶車車軒輻輻 필순

鰒

(훈음) 전복 복

(단어) 鰒魚(복어): 참복과의 물고기를 통틀어 이르는 말.

魚부의 9획

聖之一有自由新新節節

捧

훈음 받들 봉

(단어 捧納(봉납) : 물품 따위를 바침. 捧讀(봉독) : 받들어 공손히 읽음.

手부의 8획

■ 」扌扌扌扌扶舂捧

棒

훈음 몽둥이 봉

단어 棍棒(곤봉) : 나무 방망이. 鐵棒(철봉) : 기계 체조에 쓰는 기구.

木부의 8획

●十十卡扶楼棒

烽

훈음 봉화 봉

[단어] 烽臺(봉대) : 봉화를 올리던 둑.烽樓(봉루) : 봉대. 봉화 둑.

火부의 7획

噩火火火火烧烧烧

鋒

훈음 칼끝,선봉 봉

(한어) 銳鋒(예봉) : 예민한 칼끝. 날카로운 이론. 先鋒(선봉) : 맨 앞장을 서는 군대.

金부의 7획

量かけを金鉛銀路鋒

俯

훈음 구부릴 부

任어 俯伏(부복): 고개를 숙이고 엎드림. 俯仰(부앙): 하늘을 우러러보고 세상을 굽어봄.

人부의 8획

疃↑什什仿依俯俯俯

剖

훈음 쪼갤 부

[단어] 剖決(부결) : 선악을 나누어 정함. 剖棺斬屍(부관참시) : 관을 쪼개고 시체의 목을 베던 극형.

刀부의 8획

里台 一 中 屯 吾 剖 剖

분부할 부 훈음

단어

咐囑(부촉) : 부탁하여 맡김. 吩咐(분부) : 윗사람이 아랫사람에게 명령함. 또는 그 명령.

叫叶叶叶 (필순)

훈음 선창 부

埠頭(부두) : 배를 대어 사람과 짐이 뭍으로 오르내릴 수 있도록 만들어 놓은 곳. 단어

土부의 8회

+ 步 迁 护 培 埠 (필순)

(훈음) 알깔 부

孵卵(부란) : 알을 까거나 알에서 깸. 孵化(부화) : 알이 새끼로 되는 현상. 단어

子부의 11회

卯 卵 卵 卵 卵 卵 (필순)

도끼 부 (훈음)

斧柯(부가): 도끼 자루. 정권을 비유하는 말. 斤斧(근부): 큰 도끼. 단어

斤부의 4획

グダ斧斧斧 필순)

육부 부 (훈음)

臟腑(장부) : 내장을 통틀어 말함 단어)

肉부의 8획

11 月 旷 脏 脏 脏 腑 腑 (필순)

연꽃 부 (훈음)

단어 芙蓉(부용): 연꽃.

| 바부의 4획

廿兰芏芏 필순)

부고 부 (훈음)

訃告(부고): 사람이 죽은 것을 알리는 통지. 通訃(통부): 사람의 죽음을 알림. 단어

言부의 2획

一言言言計 필순)

부의 부 훈음

賻儀(부의) : 상가에 부조로 보내는 돈이나 물품. 賻助(부조) : 상가에 물품을 보내어 도와줌. 단어

貝則則賻轉轉 貝부의 10회 [필순]

부마 부 훈음

駙馬(부마): 임금의 사위.

馬馬馬 斯 駙 駙 馬부의 5회 필순

분부할 분

吩咐(분부): 윗사람이 아랫사람에게 명령함, 또는 그 명령, 단어

口부의 4획

(필순) 口叫叫叫

뿜을 분 훈음

噴出(분출) : 뿜어냄. 飯噴(반분) : 입에 들었던 밥을 뿜어 냄. 단어

叶叶咕咕噜噌噌 口부의 12획 [필순]

성낼 분 훈음

激忿(격분) : 분해서 몹시 격앙됨. 忿怒(분노) : 분하여 몹시 성냄. 단어

心부의 4획

八分分分众众 (필순)

꾸밀 분 (훈음)

扮裝(분장) : 등장 인물의 성격 따위에 맞게 배우를 꾸밈. 몸을 치장함. 사실이 아닌 것을 사실처럼 꾸밈. 단어

- 1 1 扒 粉 粉 필순)

불사를 분 (훈음

焚香(분향) : 향을 불에 태움. 焚火(분화) : 불을 사름. 단어

火부의 8획 필순

木朴林林林

동이 분 (훈음)

金盆(금분) : 금으로 만들거나 금빛이 나도록 칠한 화분. 花盆(화분) : 화초를 심어 가꾸는 분. 단어)

八分分分分分 皿부의 4회 필순)

똥 분 (훈음)

糞尿(분뇨): 똥과 오줌. (단어) 嘗糞(상부): 지극하 효성

米부의 11획 필순)

안개 분 훈음

雰雰(분분): 눈이 날리는 모양. 雰虹(분홍): 무지개. 단어

戶干哥爾東索索 雨부의 4획 (필순)

훈음 비슷할 불

彷彿(방불): 거의 비슷함 단어)

11行紀編編 필순) 1부의 5획

시렁 붕 (훈음)

大陸棚(대륙붕) : 깊이 200미터까지의 얕은 바닷속. 山棚(산붕) : 민속놀이를 하기 위하여 마련한 임시 무대. 단어)

(필순) 十 木 机 胡 棚 棚 木부의 8회

(훈음) 붕산 붕

硼酸(붕산): 무색무취에 광택이 나는 결정체. 硼素(붕소): 비금속 원소의 하나. 단어)

[필순] 石부의 8회 厂 石 砌 砌 砌 砌

묶을 붕 (훈음)

繃帶(붕대): 상처나 부스럼 등에 감는 소독한 헝겊. 단어)

糸 부의 11회 필순) 斜 紨 絹 繃 繃

고달플 비 (훈음)

憊色(비색): 고달픈 안색. 疲憊(피비): 피로하고 쇠약함. 단어)

併 併 倩 備 備 備 필순

사립문 비 (훈음)

柴扉(시비): 사립문. 竹扉(죽비): 대를 엮어서 만든 사립문. 단어

`户户屏屏屏屏扉 필순

죽은어미 비 (훈음)

先妣(선비):돌아가신 어머니. 단어

女부의 4획

(필순) 女女女女女女

훈음 비수.숟가락 비

匕首(비수) : 날이 예리하고 짧은 칼. 匕箸(비저) : 숟가락과 젓가락. 단어

匕부의 0획

필순 11

덮을 비 훈음

庇護(비호) : 감싸서 보호함. 賴庇(뇌비) : 믿고 의지함.

广부의 4획

필순) 一广广广庄庇庇

끓을 비. 용솟음칠 불 (훈음)

沸騰(비등) : 끓어 오름. 沸波(불파) : 수릿과의 새 중에서 물수리를 뜻하는 말. 단어)

水부의 5획

: ; 沪涡沸沸 (필순)

(훈음) 비파 비

琵琶(비파): 현악기의 한 가지. 단어

玉부의 8획

耳耳耳耳琵琶琵 (필순)

痹

훈음 저릴 비

탄어 風痹(풍비) : 몸이 쑤시고 마비가 오는 증세. 痲痹(마비) : 신경이나 근육이 굳어짐.

疒부의 8획

础

훈음 비상 비

(단어) 砒霜(비상): 비석에 열을 가하여 승화시켜 얻은 결정체로 무서운 독이 있음.

石부의 4획

里色 厂 石 石 砧 砧 配

秕

훈음) 쭉정이 비

(단어) 稅糠(비강) : 쭉정이와 겨.稅政(비정) : 백성을 괴롭히고 나라를 잘못되게 하는 정치.

禾부의 4획

量 二千禾禾私私秕

緋

훈음 붉은빛 비

[단어] 緋緞(비단) : 명주실로 짠 광택이 나는 피륙. 緋玉(비옥) : 붉은 옥에 옥관자의 뜻으로, 당상관을 말함.

糸 부의 8획

量金 纟 糸 糸 糸 糸 糸 糸 糸 糸 糸

脾

(훈음) 지라 비

[단어] 脾胃(비위) : 지라와 위를 통틀어 이르는 말. 사물에 대해 좋고 나쁨을 느끼는 기분.

肉부의 8획

臂

훈음 팔비

닫어 臂力(비력) : 팔의 힘. 肩臂(견비) : 어깨와 팔.

肉부의 13획

更足片品於辟時臂

蜚

훈음 바퀴,날 비

단어 飛와 같은 뜻으로도 쓰임. 蜚語(비어): 터무니없이 떠도는 말.

虫부의 8획

里 リョ 非非非非非

도울 비 훈음)

裨將(비장) : 조선 시대에 사신의 일을 돕던 무관 벼슬. 裨益(비익) : 보태어 도움. 유익함. 단어

才衣約泊神神禅 필순)

헐뜯을 비 훈음

誹謗(비방) : 남을 헐뜯어 욕함. 腹誹(복비) : 마음 속으로 꾸짖음. 단어

一音言言語語語 言부의 8획 필순

훈음 비취옥.물총새 비

翡玉(비옥) : 붉은 점이 있는 비취옥. 翡翠(비취) : 물총새. 쇠새. 짙은 푸른색의 윤이 나는 구슬. 단어

非非非指 羽부의 8획 (필순)

비유할 비 훈음

譬喻(비유) : 사물의 설명 시 비슷한 다른 성질의 현상, 사물을 끌어 대어 설명함. 단어)

言부의 13획

旷时辟壁壁壁 (필순)

더러울 비 훈음

鄙見(비견) : 자기의 의견을 겸손하게 일컬어 하는 말. 都鄙(도비) : 서울과 시골.

邑부의 11획

早 吕 昌 昌 昌 鄙 필순)

찡그릴 빈 (훈음)

嚬笑(빈소): 찡그림과 웃음의 뜻으로, 슬픔과 기쁨을 말함. 嚬蹙(빈축): 불쾌하여 얼굴을 찡그림. 단어

口부의 16획

필순 卟吡哆唠唠嗨嗨

(훈음) 궁녀.아내 빈

妃嬪(비빈) : 비와 빈을 아울러 이르는 말. 嬪儷(빈려) : 부부. 단어

女부의 14획

6 女 矿 炉 姣 嫔 嬪 嬪 필순

殯

훈음) 빈소 빈

EDM 殯所(빈소): 출상 때까지 관을 놓아 두는 곳. 草殯(초빈): 관을 놓고 눈 비를 가리게 하는 일.

9 부의 14획

量 7 歹 矿 郊 郊 殇 殇 殇 殇

(훈음) 물가,다가올 빈

(단어) 水濱(수빈) : 바다, 강 따위와 같이 물 있는 곳의 가장자리. 濱死(빈사) : 거의 죽게 됨.

水부의 14획

■: ; 产产产溶溶溶溶

훈음) 물가 빈

단어 濱과 같은 뜻으로 쓰임. 瀕海(빈해): 바닷가.

水부의 16획

■ ; ; ; ; 涉涉濒瀕瀕

憑

훈음 기댈 빙

단어 憑藉(빙자) : 다른 일을 내세워 핑계함. 證憑(증빙) : 증거.

心부의 12획

靈〉 厂厂, 馮馮馮憑憑

훈음 도롱이 사

탄어 蓑笠(사립) : 도롱이와 삿갓. 蓑衣(사의) : 짚, 띠 따위로 엮어 두르는 비옷.

싸부의 10획

1 十二节等等美

훈음 적을 사

단어) 些少(사소): 하잘 것 없이 작고 적음.

二부의 5획

世上下此此此些

훈음 이을 사

탄어 繼嗣(계사) : 양자로 대를 잇게 함. 後嗣(후사) : 대를 이을 자식.

口부의 10획

(聖金) 口月月 局 刷刷刷

사치할 사 훈음

奢侈(사치) : 지나치게 치장함. 필요 이상으로 소비를 함. 驕奢(교사) : 교만하고 사치함. 단어

大부의 9획

一大本麥套奢奢 필순)

춤출 사 훈음)

娑婆(사바): 괴로움이 많은 중생이 사는 세계. 단어

女부의 7획

: 注 沖 沖 沙 沙 娑 娑 필순

옮길 사 훈음

移徙(이사) : 집을 옮김. 遷徙(천사) : 움직여서 옮김. 단어)

1 부의 8획

クイ 針 件 徘 徙 필순)

쏟을 사 (훈음)

단어

瀉藥(사약) : 설사가 나게 하는 약. 泄瀉(설사) : 배탈이 났을 때 자주 묽은 동을 쌈. 또 그 동.

水부의 15획

: 沪沱沱沱湾瀉瀉 필순

사자 사 훈음

獅子吼(사자후) : 사자의 울부짖음. 힘 있게 잘하는 연설. 獅孫(사손) : 외손으로서, 딸이 낳은 자식을 뜻함. (단어)

犬부의 10획

才 省 着 着 獅獅獅 (필순)

사당 사 (훈음)

祠堂(사당): 조상의 신주를 모셔 놓은 집. 神祠(신사): 신령을 모신 사당. 단어

示부의 5획

(필순) 丁 示 訂 詞 祠 祠

갑 사 (훈음)

紗帽(사모) : 깁으로 만든 모자. 羅紗(나사) : 양털, 무명, 명주, 견사 따위를 섞어 짠 모직물. 단어)

名 系 系 系 필순 糸부의 4획

麝

(훈음) 사향노루 사

[FO] 麝香(사향) : 사향노루의 사향샘을 건조하여 얻는 향료.

鹿부의 10획

量广 广 严 應 應 慶 麝

刪

훈음 깎을 산

탄어 刪補(산보): 삭제해 버리고 모자라는 것을 보충함. 刪削(산삭): 필요 없는 글자나 글귀를 지워 버림.

刀부의 5획

1 门 川 册 册 删

珊

(훈음) 산호 산

(단어) 珊瑚(산호): 자포동물 산호충강의 산호류를 통틀어 말함. 珊瑚礁(산호초): 산호층의 시체로 이뤄진 바위.

玉부의 5획

^{運金} 「 된 到 打 到 珊 珊

疝

훈음 배앓이 산

단어 疝症(산증) : 생식기와 고환이 붓고 아픈 병증. 疝痛(산통) : 심한 발작성의 간헐적 복통.

疒부의 3획

➡ 一广扩扩 症 疝

撒

훈음) 뿌릴 살

탄어 撒水(살수) : 물을 뿌림. # 撒布(살포) : 흩어서 뿌림.

手부의 12획

■⇒ すまおおおけり

煞

훈음 죽일 살

탄어 劫煞(겁살): 점술가가 말하는 삼살의 하나. 凶煞(흉살): 불길한 운수, 흉한 귀신.

火부의 9획

薩

훈음) 보살 살

Eth菩薩(보살): 위로 보리를 구하고 아래로 중생의 제도를 일삼는 부처의 다음가는 성인. 불교를 믿는 늙은 여자.

艸부의 14획

量 十十十十 萨藤藤藤

물스밀 삼 훈음

滲水(삼수) : 물이 스며 듦. 滲透(삼투) : 스미어서 배어 들어감. 단어

水부의 11회

1 扩产淬涤涤 필순)

1.t.t

훈음 떫을 껄끄러울 산

澁味(삽미) : 떫은 맛. 乾澁(건삽) : 건조하여 윤택이 없음. 단어)

水부의 12회

필순)

홀어미 상 훈음)

孀婦(상부) : 남편이 죽어서 혼자 사는 젊은 여자. 과부. 靑孀(청상) : 젊은 과부. 단어

女부의 17회

b 女 好 好 好 娇 娥 孀 필순)

시원할 상 (훈음)

爽快(상쾌): 시원하고 거뜬함. 靈爽(영상): 정신이 상쾌함. 단어)

爻부의 7획

一大丈丈夾爽 필순)

(훈음) 날 상

翔空(상공) : 하늘을 날아다님. 飛翔(비상) : 날아다님. 단어)

羽부의 6회

兰羊荆荆荆翔 필순

술잔 상 (훈음)

濫觴(남상) : 술잔을 띄울 만한 물줄기의 뜻, 맨 처음을 말함. 玉觴(옥상) : 아름다운 술잔. (단어)

角부의 11회

角角角節範鶴 [필순]

도장 새 (훈음)

國璽(국새) : 국가의 표지로서 사용하는 관인. 玉璽(옥새) : 임금의 도장. 단어)

玉부의 14획

필순

嗇

훈음 아낄 색

단어 嗇夫(색부) : 낮은 벼슬아치, 농부. 吝嗇(인색) : 재물을 몹시 다랍게 아낌.

口부의 10획

量 一从水平舟舟舟

牲

(훈음) 희생 생

<mark>단어</mark> 牲犢(생독): 희생으로 쓰는 송아지. 犧牲(희생): 타인이나 어떤 목적을 위해 자신의 것을 버림.

牛부의 5획

量 一十十十十十十

甥

(훈음) 생질,사위 생

딸어 甥姪(생질) : 누이의 자식. 外甥(외생) : 사위가 장인에게 자기를 이르는 말.

生부의 7획

嶼

(훈음) 섬 서

臣어 島嶼(도서) : 바다에 있는 크고 작은 여러 섬을 통틀어 이르는 말.

山부의 14획

量之 1 山 城 城 城 城 城

抒

(훈음) **펼** 서

단어 抒情(서정) : 자기의 정서를 그려 냄. 抒情詩(서정시) : 마음의 정서를 나타낸 시.

手부의 4획

曙

훈음) 새벽 서

딸어 曙光(서광) : 새벽에 동이 틀 무렵의 빛, 좋은 일이 생기려는 조짐.

日부의 14획

棲

훈음 깃들일 서

(단어) 棲息(서식) : 삶. 생존함.兩棲(양서) : 물속과 땅의 양쪽에서 삶.

林門鄉 量台十十 村 科 棒 棒 棒

무소 서 훈음

犀角(서각) : 코뿔소의 뿔을 한방에서 이르는 말. 犀牛(서우) : 코뿔소. 단어

牛부의 8회

3 尸尸尸尸犀犀犀犀 (필순)

서로.얕은벼슬 서 훈음

胥失(서실) : 서로 잘못함. 胥吏(서리) : 관아에 속하여 말단 행정에 종사하던 구실아치. 단어

月부의 5획

下严严胥 필순

사위 서 훈음)

婿와 同字임. 壻郎(서랑) : 남의 사위에 대한 존칭.

土부의 9획

十十十十十十八年 (필순)

마 서 훈음

甘薯(감서): 고구마. 단어

싸부의 14획

廿节苗華萝薯薯 필순

기장 서 훈음

黍粟(서속) : 기장과 조. 黑黍(흑서) : 옻기장.

黍부의 0회

二千禾夫季季季 필순

쥐 서 (훈음)

鼠盜(서도): 좀도둑. 狗鼠(구서): 개와 쥐를 아울러 이르는 말. 단어)

鼠부의 0획

印自自自自 필순)

개펄 석 (훈음)

干潟地(간석지): 바닷물이 드나드는 개펄.. 단어

水부의 12획

필순) ; 产沪沪潟潟潟

扇

훈음) 부채 선

딸어 扇風器(선풍기): 전기의 힘으로 바람을 일으키는 기구. 羅扇(나선): 비단으로 만든 부채.

广부의 6획

野 ラコア 戸 房 扇扇

煽

훈음 부추길 선

(단어) 煽動(선동): 여러 사람을 부추기어 일정한 행동을 일으킴. 煽情(선정): 정욕을 북돋우어 일으킴.

火부의 10획

聖 バナガ炉炉炉炉炉

羡

훈음 부러워할 선

닫어 羨望(선망) : 부러워하여 바람. 羨餘(선여) : 나머지.

羊부의 7획

腺

훈음 샘 선

탄어 腺毛(선모) : 곤충이나 식물의 몸 겉쪽에 있는 털. 汗腺(한선) : 땀을 만들어 몸 밖으로 내보내는 외분비선, 땀샘.

肉부의 9획

膳

훈음 선물,음식 선

어 膳物(선물): 선사하는 물건. 珍膳(진선): 진기하고 맛좋은 음식.

肉부의 12획

銑

훈음) 무쇠 선

(단어) 銑鐵(선철) : 1.7% 이상의 탄소를 함유하는 철의 합금. 무쇠.

金부의 6획

■ ノ牟金針鉄銑

屑

훈음 부스러기 설

(설지): 부스러기 종이.煩屑(번설): 번거롭고도 아주 귀찮음.

尸부의 7획

≌ 3 尸 尸 尸 尽 居 屑

샐 설 훈음

漏洩(누설): 비밀이 새어나감. 단어

水부의 6회

: 氵汩汩浊洩 필순)

샠 설 (훈음)

泄瀉(설사) : 물똥을 눔. 또는 그 똥 漏泄(누설) : 밖으로 새어 나감, 또는 그렇게 함. 〃 단어

水부의 5회

필순 ;沪洲洲洲

칠.파낼 설 훈음

浚渫(준설) : 개울·못·강이나 바다 따위의 밑바닥에 메워진 것을 파냄. 단어)

水부의 9획

필순)

다죽일 섬 훈음

殲滅(섬멸) : 남김 없이 다 무찔러 쳐 없앰. 단어)

5 부의 17획

死 好 歼 歼 雅 雅 雅 필순

번득일 섬 (훈음)

閃光(섬광): 번쩍이는 빛. 단어)

門부의 2획

月門門閉閉 (필순)

깰 성 (훈음)

醒睡(성수) : 잠에서 깸. 覺醒(각성) : 깨어 정신을 차림. 단어)

西부의 9획

西西西醒醒 (필순)

흙빚을 소 (훈음)

塑性(소성) : 탄성의 한계 이상으로 고체를 변형시키면 그 외력을 없애도 변형된 부분이 그대로 있는 성질. 단어

土부의 10획

朔朔朔朔 필순 事

☆부의 7회

(훈음) 박 소

宵行(소행) : 밤길을 감. 晝宵(주소) : 낮과 밤.

一中中宵宵 필순)

훈음 성길 소

疏와 同字 단어

疎薄(소박): 성김

疋부의 7획 필순) 了正正正正辞疎

훈음 긁을 소

搔頭(소두): 머리를 긁음. [단어]

手부의 10회

필순)

빗 소 (훈음)

梳沐(소목): 머리를 빗고 목욕함. 梳洗(소세): 머리를 빗고 낯을 씻음. (단어)

木부의 7회

1 木 杆 杆 桥 桥 桥 (필순)

훈음 깨어날 소

蘇의 俗字. 甦生(소생) : 다시 살아나는 것. (단어)

生부의 7획

「百更更更更甦 (필순)

훈음 종기 소

風瘙(풍소): 풍사로 인하여 피부가 가려운 병증 (단어)

疒부의 10회

(훈음) 퉁소 소

簫鼓(소고) : 퉁소와 북. 短簫(단소) : 짧고 작은 퉁소. (단어)

竹부의 13획

筝筝箫箫箫 필순)

쓸쓸할,대쑥 소 (훈음)

단어)

蕭冷(소랭) : 쓸쓸하고 싸늘함. 蕭艾(소애) : 쑥. 천한 사람, 소인을 비유함.

艸부의 13획

필순

거닐 소 (훈음)

逍遙(소요) : 정한 곳 없이 거닐어 다님. 逍風(소풍) : 갑갑함을 풀기 위해 바람을 쐼. 단어

辶부의 7획

肖消消消 汽 필순

거스를 소 (훈음)

遡及(소급) : 지나간 일에까지 거슬러 올라가서 효력을 미침, 遡源(소원) : 물의 근원을 찾는다는 뜻으로, 근본을 찾아 밝힘. 단어

· 부의 10획

朔溯溯溯 朔 필순

바칠 속죄할 속 훈음

贖錢(속전): 형벌을 면하려고 바치는 돈. 贖罪(속죄): 착한 일을 하여 지은 죄를 씻음. 단어

貝부의 15획

旷時時睛睛 필순

훈음 격손할 뒤떨어질 손

謙遜(겸손) : 자기를 낮추는 것. 遜色(손색) : 다른 것보다 못한 점. 단어)

· 부의 10획

严 孫 孫 孫 孫 孫 (필순)

두려워할 송 (훈음)

悚懼(송구) : 두려워서 마음에 몹시 미안함. 惶悚(황송) : 두렵고 미안함. 단어)

心부의 7회

八十七种快快 필순)

훈음 뿌릴 쇄

灑落(쇄락): 가볍게 떨어짐. 瀟灑(소쇄): 비로 쓸고 물을 뿌림. 깨끗하고 시원함. 단어)

水부의 19획

江河河河河湖湖湖湖 필순

부술 쇄 (훈음)

碎身(쇄신) : 죽을 힘을 다하여 애씀. 粉碎(분쇄) : 가루같이 부스러뜨림. 단어)

石부의 8회

(필순) 石矿矿磁磁碎

형수 수 (훈음)

단어

兄嫂(형수) : 형의 아내. 季嫂(계수) : 아우의 아내. 형제가 많을 때 막내 아우의 아내.

女부의 10획

(필순) りもがが始始時

지킬 수 훈음

戍樓(수루): 적을 살피기 위해 성 위에 세운 망루. 邊戍(변수): 변경을 지킨 단어

一厂厂太成成 필순)

훈음 사냥 수

狩獵(수렵): 총이나 활 등으로 산이나 들의 짐승을 잡는 일 단어)

大부의 6회

~ 1 扩护狩狩 필순)

여윌 수 훈음)

瘦勁(수경) : 글씨나 그림의 선이 가늘면서도 힘이 있음. 瘦瘠(수척) : 몸이 여위고 마름. 파리함. 단어)

扩 부의 10회

필순) 一扩护护护神神搜

이삭 수 (훈음)

落穗(낙수): 떨어진 이삭처럼 남아 있는 이야깃거리. 麥穗(맥수): 보리의 이삭. (단어)

禾부의 12회

二千利和和种种稳 (필순)

세울 수 (훈음)

豎의 俗字. 단어

竪穴(수혈): 땅 표면에서 아래로 파 내려간 구멍.

호부의 8획

取堅堅堅 [필순]

粹

훈음 순수할 수

(단어) 粹美(수미) : 잡된 것이 없이 아름다움. 純粹(순수) : 다른 것이 조금도 섞임이 없음.

米부의 8획

量 "一半米米粉粹粹

繡

훈음 수놓을 수

단어 刺繡(자수): 수를 놓음. 錦繡(금수): 비단과 바느질.

糸 부의 13획

量金 4 系 新耕耕்

羞

(훈음) 부끄러울,맛있는음식 수

(단어) 羞恥(수치) : 부끄럽고 창피함. 珍羞(진수) : 맛이 아주 좋은 음식.

羊부의 5획

≌ " ← 羊 寿 羞 羞

蒐

훈음 모을 수

[단어] 蒐集(수집): 여러 가지를 찾아서 모음.

艸부의 10획

量 すかかち苗蒐蒐

讐

훈음 원수 수

[달어] 復讐(복수) : 앙갚음. 宏讐(원수) : 자기에게 해를 입혀 원한이 맺힌 대상.

言中의 16朝 圖金 1 作作的的维维

袖

훈음) 소매 수

(단어) 袖手(수수) : 옻 소매 속에 넣은 손. 팔짱을 낌. 領袖(영수) : 옷깃과 소매.

衣부의 5획

聖 ライネ 初神袖

酬

훈음 갚을 수

[단어] 酬的(수작): 술잔을 주고 받음. 남의 언행을 업신여겨 하는 말. 報酬(보수): 고맙게 해 준 데 대한 갚음.

西부의 6획

髓

훈음 골수 수

탄어 骨髓(골수): 뼈 내부에 차 있는 적색 또는 황색의 연한 조직. 마음속, 일의 요점.

骨부의 13획

훈음 글방 숙

단어 私塾(사숙): 개인이 설립한 글방. 塾숨(숙사): 사숙하는 학생들이 묵는 곳.

土부의 11획

夙

훈음 일찍 숙

탄어 夙成(숙성): 나이에 비하여 키가 크거나 지각이 일찍 듦. 夙夜(숙야): 이른 아침부터 깊은 밤까지.

夕부의 3획

量 1 几尺尺夙夙

菽

^{훈음} 콩숙

단어 菽麥(숙맥) : 콩과 보리. 어리석은 사람을 비유하는 말. 菽水(숙수) : 콩과 물, 즉 변변치 못한 음식물을 말함.

艸부의 8획

量 サササお菽

笞

훈음 죽순 순

任어 石筍(석순): 종유석에서 만들어지는 죽순 모양의 돌. 竹筍(죽순): 대나무 뿌리에서 나는 어리고 연한 싹.

竹부의 6획

量とながなち箭箭

醇

훈음 전술,순후할 순

 Eth
 醇醴(순례): 전술과 단술,

 醇酒(순주): 다른 것이 조금도 섞이지 아니한 술,

西부의 8획

馴

훈음 길들 순

(단어) 馴鹿(순록) : 사슴과에 딸린 짐승. 馴致(순치) : 짐승을 길들임.

馬부의 3획

国金 IT F 馬 馬 馬 馬 馬

무릎 슬 (훈음

膝下(슬하) : 어버이의 사랑 아래. 어버이의 곁. 蔽膝(폐슬) : 무릎을 가림. 단어

肉 부의 11회

肿肿脓肿膝膝 필순

정승 승 훈음

丞相(승상): 정승. 政丞(정승): 군주 국가에서 장관을 이르는 말. 단어

一부의 5획

필순 了对矛承承

숟가락 시 훈음

匙箸(시저): 숟가락과 젓가락. 飯匙(반시): 숟가락. 단어

匕부의 9획

早是是鬼 필순

시집 시 훈음

媤家(시가) : 시부모가 있는 집. 媤宅(시댁) : 시가의 존칭. 단어

女부의 9획

女如姗姗娜 필순)

죽일 시 훈음

弑殺(시살) : 부모나 임금을 죽임, 시해, 毒弑(독시) : 독약으로 부모나 형들과 같은 웃사람을 죽임, 단어

년부의 10획

平系和科科科科 필순

감나무 시 (훈음)

紅柿(홍시) : 물렁하게 잘 익은 감. 연시. 乾柿(건시) : 곶감. 단어)

木부의 5획

필순) 1 木 村 村 村 枾

의심할.시기할 시 훈음

猜懼(시구): 의심하고 두려워함. 猜忌(시기): 샘내어 미워함. 단어

犬부의 8회

了了扩扑猜猜 필순

諡

(훈음) 시호 시

臣어 私諡(사시) : 고관이나 충신이 죽은 뒤 임금이 내리는 칭호. 贈諡(증시) : 왕이 죽은 신하에게 시호를 내려 줌.

言부의 9획

量 二音言学龄龄龄龄

豺

훈음 승냥이 시

[단어] 豺狼(시랑) : 승냥이와 이리, 욕심이 많고 무자비함을 말함. 豺虎(시호) : 승냥이와 범, 사납고 악함을 비유하는 말.

豸부의 3획

≌ ′ ′ 乎 新 針 豺

拭

(훈음) 씻을 식

단어 拭目(식목): 주의해서 봄. 拂拭(불식): 떨고 훔침.

手부의 6획

11 十十十十大 拭拭

熄

훈음 꺼질 식

탄어 熄滅(식멸) : 망해버림. 終熄(종식) : 성하던 것이 주저앉아 그침.

火부의 10획

量 火火灯炉焰熄熄

蝕

훈음 좀먹을 식

딸어 腐蝕(부식): 썩어 문드러짐. 侵蝕(침식): 조금씩 먹어들어감.

虫부의 9획

量 ノイ育自 配針蝕

呻

훈음 끙끙거릴 신

[단어] 呻吟(신음) : 괴로워 끙끙거리는 소리를 냄. 압박·착취 등의 고통으로 허덕이고 고생함.

ロ부의 5획

里台 1 口口叮叮叮

娠

(훈음) 아이밸 신

단어) 妊娠(임신) : 아이나 새끼를 뱀.

女早의7획 量金 人 女 女 好 妮 妮 妮 娠 娠

(훈음) 깜부기불 신

燼滅(신멸) : 불타서 없어짐. 灰燼(회신) : 불탄 나머지. 단어

火부의 14획 (필순)

섶나무 신 훈음

薪水(신수): 땔나무와 물. 밥을 짓는다는 뜻. 薪炭(신탄): 땔나무와 숯, 즉 일반적인 연료를 말함. 단어

** * * * * * * * 艸부의 13획 필순

교룡,무명조개 신 훈음

蜃氣樓(신기루): 광선의 굴절에 의한 착시 현상. 蜃市(신시): 환상이나 공중누각. 신기루. 단어

· 부의 7획

厂厂厂辰唇唇唇 (필순)

대궐.집 신 (훈음)

宸襟(신금): 천자나 임금의 속 마음. 宸念(신념): 임금의 생각 또는 걱정. 단어)

필순) **冲부의 7획**

一一户户官官官官

물을 신 훈음)

訊問(신문): 캐어 물음, 따져서 물음.

言부의 3획

一言言記訊訊 필순

훈음) 빠를 신

迅速(신속): 매우 빠름. 단어

· 부의 3획

乙几凡孔讯讯讯 (필순)

훈음 모두.다할 실

知悉(지실) : 모두 앎. 죄다 앎. 究悉(구실) : 조사하여 밝힘. 단어

心부의 7획

平采采悉 필순

갑자기 아 (훈음)

俄然(아연): 갑자기, 갑작스러운 모양. 俄間(아간): '아까'를 예스럽게 이르는 말. 단어)

人부의 7획

(필순) 1 作作货纸纸纸

의심할 아 훈음

단어)

訝鬱(아울) : 의심스러워 답답함. 疑訝(의아) : 의심스럽고 괴이쩍음. 또 그런 마음.

言부의 4획

필순) 宣言許許

벙어리.놀랄 아 (훈음)

啞然(아연): 어이가 없는 모양. 단어) 盲啞(맹아): 소경과 벙어리

ロ부의 8획

(필순) 中山西昭昭昭

훈음 관청.마을 아

衙前(아전) : 지방 관청에 딸린 낮은 벼슬아치. 官衙(관아) : 예전에 벼슬아치들이 모여 나랏일을 하던 곳. 단어)

行부의 7획

(필순) ライ 紅 毎 毎 衙 衙

훈음) 턱 악

단어)

顎骨(악골) : 턱을 이루는 뼈. 上顎(상악) : '위턱'을 의학에서 이르는 말.

頁부의 9획

필순)

흰흙 악 (훈음)

白堊(백악) : 석회질의 흰 암석. 素堊(소악) : 흰 흙. 단어)

土부의 8획

下环环亞亞亞 필순)

놀랄 악 (훈음)

愕然(악연) : 깜짝 놀라는 모양. 驚愕(경악) : 몹시 깜짝 놀람. 단어)

心부의 9획

필순 八十十十十四世四 按

훈음 누를,살필 안

(단어) 按摩(안마) : 몸을 두드리거나 문질러서 병을 치료하는 방법. 按察(안찰) : 조사하여 바로잡음.

手부의 6획

≌↑扌扩抡按按

晏

훈음 늦을 안

(단어) 晏駕(안가) : 붕어. 晏眠(안면) : 아침 늦게까지 잠을 잠.

日부의 6획

野口日 早 尽 是 晏 晏

鞍

훈음 안장 안

(단어) 鞍馬(안마) : 안장을 갖춘 말.金鞍(금안) : 금으로 장식한 안장.

革부의 6획

■● サガゴ革 ず較較鞍

軋

훈음 삐걱거릴 알

[단어] 軋轢(알력) : 수레가 삐걱거림. 의견이 맞지 않아서 서로 충돌이 됨.

車부의 1획

野一万百亘車軋

斡

훈음 관리할 알

(단어) 斡旋(알선) : 남의 일이 잘 되도록 마련하여 소개함. 주선.

<u></u> 부부의 10획

量产 + 方 占 卓 軟軟軟

庵

훈음 암자 암

(단어) 庵子(암자) : 큰 절에 딸린 작은 절. 중이 임시로 거처하며 도를 닦는 집.

广부의 8획

≌ 一广广庆府春庵

闇

훈음 어두울 암

딸어 閻暝(암명) : 어두워서 사람의 눈이 미치지 아니하는 곳. 閣市場(암시장) : 자유 판매가 금지된 상품을 파는 시장.

門부의 9획

量仓 Г 月 門 門 門 뭗 賭 賭

快

훈음 원망할 앙

단어) 快心(앙심) : 원한을 품은 마음.

心부의 5획

受いりかかは快快

昻

(훈음) 오를 앙

단어 昂騰(앙등) : 높아짐, 물건 값이 오름. 昻揚(앙양) : 높이 올라감, 높이 올림.

日부의 4획

更 口目早里 昆 显

秧

훈음 모앙

禾부의 5획

≌ ← 千利和和种秧

鴦

훈음 원앙 앙

단어 鴛鴦(원앙) : 오릿과의 물새. 금실이 좋은 부부를 비유적으로 이르는 말.

鳥부의 5획

曖

훈음 흐릴 애

단어 曖昧(애매) : 희미하여 분명하지 아니함. 暗曖(암애) : 어둡고 희미함.

暗曖(Yam), 어둡ュ

甲甲13획 配用的影響

崖

훈음) 벼랑 애

딸어 斷崖(단애) : 낭떠러지, 절벽, 崖蜜(애밀) : 낭떠러지에서 딴 꿀,

山부의 8획

➡ 一 一 片 岸 岸 崖 崖

隘

훈음) 좁을 애

딸 監路(애로) : 좁고 험난한 길. 일의 성취를 방해하는 원인. 監巷(애항) : 좁고 답답한 동네.

阜부의 10획

이내.아지랑이 애 훈음

靄靄(애애) : 이내가 끼는 모양. 和氣靄靄(화기애애) : 화기가 가득 참. 단어

戶戶亦季季季電影 필순) 雨부의 16획

훈음) 움켜쥘 액

扼腕(액완): 성이 나거나 분해서 주먹을 불끈 쥠 단어

一十十打折扼 필순) 手부의 4획

목맬 액 훈음

縊死(액사) : 목을 매어 죽음. 縊殺(액살) : 목을 매어 죽임. 단어)

4 4 4 4 4 4 4 4 4 4 4 부의 10획 필순)

겨드랑이 액 (훈음)

腋臭(액취): 체질적으로 겨드랑이에서 나는 고약한 냄새. 扶腋(부액): 곁부축. 단어

肉부의 8회 (필순)

앵두나무 앵 훈음)

櫻桃(앵도) : 앵두. 櫻化(앵화) : 앵두나무의 꽃. 벚꽃. 단어)

필순) 木부의 17획 十 木 朴 根 椰 槵 櫻 櫻

꾀꼬리 앵 (훈음)

營語(앵어): 꾀꼬리가 우는 소리. 단어

鳥부의 10획 (필순)

단련할.쇠불릴 야 훈음

陶冶(도야) : 훌륭한 사람이 되도록 몸과 마음을 닦아 기름. 冶金(야금) : 쇠붙이를 골라내거나 합금하는 일. 단어

(필순) 부의 5획

1급 배정한자 185

揶

훈음 놀릴 야

[단어] 揶揄(야유) : 남을 빈정거려 놀림.

手부의 9획

量 十 才 才 才 揖 揖 揖 猅 椰

(훈음) 늙으신네,아비 야

(단어) 老爺(노야): 존귀한 사람. 남자 늙은이.

父부의 9획

≌ ′ ダダダダ貧爺爺

훈음 꽃밥 약

[단어] 葯胞(약포): 꽃밥, 꽃수술 끝에 붙어서 꽃가루를 가지고 있는 주머니.

艸부의 9획

量 十 廿 扩 芊 莉 葯 葯

(훈음) 헐,종기 양

단어 潰瘍(궤양) : 헐어서 짓무르는 병을 통틀어 이름. 腫瘍(종양) : 종기, 종창.

疒부의 9획

₩ 广广护护护痔痨

攘

훈음 물리칠 양

판어 攘夷(양이) : 오랑캐를 물리침. 攘斥(양척) : 물리침.

手부의 17획

■ 扌扌扌扌抻撸撸擦

釀

훈음 빚을,만들 양

탄어 釀蜜(양밀) : 꿀을 만듦. 釀造(양조) : 술이나 간장을 담가 만듦.

西부의 17획

恙

훈음 근심할,병 양

탄어 恙憂(양우) : 염려되는 일. 근심. 微恙(미양) : 가벼운 병증.

心부의 6획

● `` 关 关 美 羔 羔

가려울 양 (훈음)

搔痒(소양): 가려운 곳을 긁음. 痛痒(통양): 아픔과 가려움. 자신과 직접 관계되는 이해 관계.

(필순)

감옥 어 (훈음)

囹圄(영어): 교도소, 유치장 따위의 총칭. 단어)

ロ부의 7획

필순

훈음 멍들 어

瘀血(어혈) : 피가 제대로 돌지 못하여 한 곳에 맺혀 생기는 병. 멍. 단어

疒부의 8획

一广疒疒疒宏療療 (필순)

막을 어 (훈음)

禦寒(어한): 추위를 막음. 防禦(방어): 침입을 막아냄. 단어)

示부의 11획

御塑塑禦 필순

가슴 억 (훈음)

臆測(억측): 제멋대로 추측함. 胸臆(흉억): 가슴. 단어)

肉부의 13획

(필순) 月旷胎膀臆臆

방죽 언 (훈음)

堤堰(제언) : 둑. 방죽. 石堰(석언) : 물을 막기 위하여 돌로 쌓아올린 언막이. 단어

土부의 9획

土土却坦坦坦堰 필순)

상말 언 (훈음)

諺文(언문) : 속된 글이라는 뜻으로, 한글의 낮춘 이름. 里諺(이언) : 마을에서 쓰는 속담. 단어

言부의 9획

一言言言言語諺諺 필순

嚴

훈음 의젓할 엄

단어) 儼恪(엄각) : 위엄이 있으면서도 공손함.

人부의 20획

量 1 个 个 作 保 保 保 假

훈음) 문득,환관 엄

단어 奄忽(엄홀): 문득 갑자기. 奄人(엄인): 화관. 고자.

大부의 5획

1100 一大存存备

훈음 가릴 엄

단어 掩襲(엄습) : 갑자기 습격함. 掩蔽(엄폐) : 안 보이게 덮어서 숨김.

手부의 8획

點寸扌打扑拚掐掩

繹

훈음 풀어낼 역

닫어 絡繹(낙역) : 왕래가 끊임이 없음. 演繹(연역) : 한 사실에서 다른 사실을 추론함.

糸 부의 13획

量金 幺 新新紫紫紫紫紫

捐

(훈음) 버릴 연

딸어 棄捐(기연): 자기의 재물을 내놓아 남을 도와줌. 捐金(연금): 돈을 버림, 돈을 기부함.

手부의 7획

● 1 1 打打捐捐

椽

훈음) 서까래 연

[단어] 椽木(연목): 서까래.

木부의 9획

훈음 솔개,연 연

닫어 鳶肩(연건): 솔개의 어깨와 비슷한 모양의 어깨. 紙鳶(지연): 종이로 만든 연.

鳥부의 3획

聖一七七六首首首為

대자리,자리 연 (훈음)

筵席(연석): 대자리, 주연을 베푸는 자리, 經筵(경연): 임금 앞에서 경서를 강론하는 자리, 단어

竹부의 7획

ゲゲ华笙笼笼筵 필순

불꽃 염 훈음

氣焰(기염) : 대단한 기세. 火焰(화염) : 불꽃. 단어

火부의 8회

火炉炉炉焰焰焰 필순

고울 역 (훈음)

艷聞(염문) : 이성간의 정사에 관한 소문. 麗艶(여염) : 아름답고 예쁨. 단어

色,부의 13회 필순

曹曹點點

훈음 어릴 영

嬰兒(영아) : 젖먹이. 유아. 嬰稚(영치) : 젖먹이. 영아. 단어

女부의 14획

即則則則與 필순

호소 예 훈음

支裔(지예) : 일이나 물건의 갈라져 나온 부분. 後裔(후예) : 후손. 단어

衣부의 7획

一才衣衣吞吞裔裔 필순

끌 예 (훈음

曳引船(예인선): 다른 배를 끌고 가는 배. 단어)

日부의 2획

口曰电曳 (필순)

더러울 예 (훈음)

醜穢(추예): 지저분하고 더러움. 荒穢(황예): 거칠고 더러움. 단어

禾부의 13획

千利科科特稀 필순

나아갈 이를 예 (훈음)

단어

詣闕(예궐) : 대궐에 들어감. 造詣(조예) : 학문이나 기술이 깊은 지경에까지 나아간 정도.

言부의 6획

필순) 一音言言言語

(훈음) 속 오

秘奧(비오) : 비밀. 深奧(심오) : 깊고 오묘함. 단어

大부의 10회

广 內 角 角 <u>角</u> 奥 필순

훈음 꺀 오

寤寐(오매): 잠에서 깨거나 잠을 자고 있을 때. 언제나. (단어) 寤寐不忘(오매불망): 자나 깨나 잊지 못한

☆부의 11회

一个宁宁宇宇宙塞 필순)

훈음 하학 오

懊惱(오뇌) : 잘못이나 실패를 뉘우쳐 한탄하고 괴로워함. 懊恨(오한) : 뉘우치고 한탄함. 단어)

心부의 13획

(필순) 小价的愉愉愉慢

대오 오 훈음

落伍(낙오) : 대열에서 뒤쳐짐. 隊伍(대오) : 편성된 대열. 단어

人부의 4획

필순) ノイ仁仃伍伍

쌀을 온 (훈음)

五蘊(오온): 물질, 정신을 다섯으로 나눈 다섯 가지 적취. 蘊奧(온오): 학문이나 지식이 쌓이고 깊음. 단어)

艸부의 16획

[필순] 甘 玄 玄 葯 葯 葯 葯 葯

막힐 옹 (훈음)

壅塞(옹색): 쓰려는 것이 없고 귀하여 군색함. 壅拙(옹졸): 너그럽지 못하고 생각이 좁음. 단어

土부의 13획

有 有 я я я я я 필순)

소용돌이 와 훈음)

단어

渦旋(와선): 소용돌이침. 渦中(와중): 소용돌이치는 가운데.

水부의 9획

필순 : 氵 沪 沪 浯 渦 渦 渦

훈음 달팽이 와

蝸角(와각) : 달팽이의 촉각. 蝸牛角相爭(와우각상쟁) : 작은 나라끼리의 싸움. 단어

· 부의 9획

필순 中虫虾虾蚂蚂

그릇될 와 훈음

訛音(와음) : 잘못 전해진 글자의 음. 訛傳(와전) : 그릇되게 전함. 단어)

言부의 4획

主言計部訛 필순

아름다울 은근할 완 (훈음)

婉美(완미) : 날씬하고 아름다움. 婉曲(완곡) : 언행을 빙 둘러서 함. 단어

女부의 8획

필순) 6 女 炉 炉 按 嫁 嫁 婉

굽을,완연할 완 훈음

단어

宛延(완연) : 길게 에두른 모양. 宛然(완연) : 뚜렷이 나타남, 모양이 서로 비슷함, 마치, 흡사,

→ 부의 5획

필순 一户宁宁宛宛

놀.즐길 완 (훈음)

玩具(완구) : 장난감. 玩賞(완상) : 즐기며 감상함. (단어)

玉부의 4획

필순 「耳耳野牙玩

훈음 팔.재주 완

腕力(완력) : 뚝심. 敏腕(민완) : 민첩한 수완. [단어

肉 부의 8회

月胪胪胪腕腕 필순

頑

(훈음) 완고할 완

탈어 頑强(완강) : 완고하고 굳셈. 몸이 건강함. 頑固(완고) : 성질이 검질기게 굳고 고집이 셈.

頁부의 4획

量 二元元而商商商

阮

(훈음) 나라이름 완

(단어) 阮丈(완장) : 남의 삼촌을 높여 이르는 말.

阜부의 4획

枉

(훈음) 굽힐,굽을 왕

탄어 枉臨(왕림) : 굽혀 온다는 뜻으로, 남이 오는 것을 높여 말함. 矯枉(교왕) : 굽은 것을 바로잡음.

木부의 4획

■↑木杠杆杠

矮

훈음 작을 왜

단어 矮軀(왜구): 키가 작은 체구. 矮馬(왜마): 조랑말.

矢부의 8획

里金 占 矢 纤纤绿矮

猥

훈음) 함부로 외

단어 猥濫(외람) : 분수에 넘치는 짓을 하여 죄송함. 猥褻(외설) : 버릇 없고 스스럼 없음. 난잡함.

犬부의 9획

巍

훈음 높고클 외

딸어 巍然(외연) : 높고 크게 솟아 있는 모양. 崔巍(최외) : 산이 높고 험함.

山부의 18획

聖 山兰 若 姜 姜 姜 巍 巍

僥

훈음 요행,거짓 요

탄어 僥倖(요행): 생각지도 않은 뜻밖의 다행. 僥人(요인): 거짓말쟁이.

人부의 12획

■1付付借借俸俸

오목할 요 (훈음)

凹面(요면): 가운데가 오목하게 들어간 면 단어 凹凸(요철): 오목하게 들어감과 볼록하게 솟음.

니부의 3획

필순 口印印印四四

이김성많을 꺾을 요 훈음

執拗(집요) : 꽉 잡은 마음이 검질기고도 끈기가 있음. 拗矢(요시) : 화살을 꺾음. 꺾인 화살. 단어

手부의 5회

1 1 1 1 1 1 1 1 1 1 필순

일찍죽을.젊을 요 훈음

壽夭(수요) : 오래 삶과 일찍 죽음. 夭折(요절) : 젊어서 죽음. 단어

大부의 1획

필순 一二千天

구부러질 요 훈음

撓折(요절): 휘어져 부러짐. 단어)

手부의 12획

필순)

어지러울 요 훈음

擾亂(요란): 시끄럽고 떠들썩함. 紛擾(분요): 어지러워짐. 단어)

手부의 15획

1 打打打掉摄摄摄 (필순)

고요할 얌전할 요 (훈음)

窈窕(요조): 여자의 행동이 아름답고 얌전함. 단어 窈窕淑女(요조숙녀): 마음이나 행동이 얌전하고 고운 여자.

穴부의 5획

户产产产的药 필순

가마 요 (훈음)

窯業(요업) : 질그릇·사기그릇 따위를 만드는 산업. 瓦窯(와요) : 기와를 구어내는 굴. 단어

穴 부의 10획

中中中空空空空 필순

(훈음) 맞을 요

딸와(요격): 적을 기다리다가 도중에서 맞받아침. 邀招(요초): 청하여 맞아들임.

邀招(요조): 정하여 맞아들임

L 早의 13車 圖企 自自身身數激激

饒

(훈음) 넉넉할 요

탄어 饒舌(요설) : 말이 많음. 잘 지껄임. 富饒(부요) : 재물을 풍부하게 가지고 있음.

食中의 12朝 圖之 人 存 各 食 查 餘 餘

涌

훈음 샘솟을 용

딸어 湧의 本字. 涌出(용출): 액체가 솟아나옴.

水中의7획 圖亞 : ; 浐沥淌涌

犖

훈음 솟을,삼갈 용

(달어) 聳立(용립): 우뚝 솟음.(쓸然(용연): 높이 솟은 모양. 삼가고 두려워하는 모양.

耳即順 量分 / イ 松 裕 從 從 從 從 從

茸

훈음 우거질,녹용 용

탄어 茸茸(용용) : 풀이 무성한 모양. 鹿茸(녹용) : 사슴의 새로 돋은 연한 뿔.

蓉

훈음 연꽃 용

[단어] 芙蓉(부용): 연꽃.

踊

훈음 뛸용

(단어) 踊躍(용약) : 좋아서 뜀. 舞踊(무용) : 춤.

岫

훈음) 산굽이 우

(**단어**) 산굽이, 해돋이, 산 모퉁이를 뜻함.

山부의 9획

寓

훈음 부쳐살,빗댈 우

(단어) 寓居(우거): 정착하지 못하고 임시로 거주함. 寓意(우의): 다른 사물에 빗대어 비유적인 뜻을 나타냄.

⇒부의 9획

验 一宁 官 宫 寓 寓

虞

훈음 근심할 우

度祭(우제): 장례를 마치고 돌아와서 지내는 제사. 返虞(반우): 장사 치른 뒤에 신주를 모시고 돌아오는 일.

회 필순

₩ 广广卢卢唐虚虞

迁

훈음 돌,멀 우

任어 迂回(우회): 곧바로 가지 않고 돌아감. 迂疏(우소): 세상 물정에 어둡고 민첩하지 못함.

<u></u> 부의 3획

配 一 二 于 于 于 于 于

隅

훈음 모퉁이 우

닫어 隅角(우각): 어떤 장소의 구석진 곳이나 모퉁이. 一隅(일우): 한 구석. 한 모퉁이.

阜부의 9획

殞

훈음 죽을,떨어질 운

단어 殞命(운명) : 사람의 목숨이 다해 죽음. 殞泣(운읍) : 눈물을 흘리면서 욺.

ቓ부의 10획

(量) ア す ず 死 研 殞 殞 殞

耘

(훈음) 김맬 운

단어 耘鋤(운서): 잡초를 베고 논밭을 갊. 땅을 평정함. 耕耘(경운): 논밭을 갈고 김을 맴.

耒 부의 4획

聖 = 丰丰 丰耘

隕

(훈음) 잃을,떨어질 운

[단어] 隕命(운명) : 목숨을 잃음. *殞과 같은 뜻으로 쓰임. 隕石(운석) : 지구상에 떨어진 별동.

阜부의 10획

里台 了 厚 厚 屑 屑 屑 屑

훈음 원통할 원

(단어) 寃痛(원통) : 분하고 억울함. 몹시 원망스러움. 雪寃(설위) : 원통함을 풂

→부의 8획

亞 广宁穷容密冤冤

猿

훈음 원숭이 원

닫어 猿聲(원성) : 원숭이 소리. 犬猿(견원) : 개와 원숭이, 즉 서로 사이가 나쁜 사이를 말함.

犬부의 10획

點了打打炸炸猪猿猿

(훈음) 원앙새 원

딸어 鴛鴦(원앙) : 원앙새. 사이가 좋은 부부를 말하기도 함. 鴛侶(원려) : 동료 벼슬아치. 배필.

鳥부의 5획

■●クタタ紀紀智智鴛

훈음 시들 위

<mark>단어)</mark> 萎靡(위미) : 시들고 늘어짐. 萎縮(위축) : 시들고 쭈그러듦. 졸아들고 기를 펴지 못함.

肿부의 8획

훈음 깨우칠,비유할 유

[단어] 訓喻(훈유) : 가르쳐 타이름. 또는 그런 말. 譬喻(비유) : 비슷한 다른 성질의 현상, 사물을 빗대어 나타냄.

다 부의 9획

(里金)口口叭叭吩吩喻

(훈음) 너그러울,용서할 유

딸어 宥和(유화) : 달래어 상대의 마음을 부드럽게 함. 恕宥(서유) : 관대하게 용서함.

☆부의 6획

➡ ` 一一 字 宇 宥 宥

즐거울 유 훈음)

단어

愉悅(유열): 유쾌하고 기쁨. 愉快(유쾌): 기분이 상쾌하고 즐거움.

心부의 9획

1 於於恰恰檢 (필순)

희롱할.칭찬할 유 (훈음)

揶揄(야유) : 남을 빈정거려 놀림. 揄揚(유양) : 칭찬하여 치켜세움. 단어)

1 扑扑拾拾揄 (필순) 手부의 9획

유자나무 유 (훈음)

柚子(유자): 유자나무의 열매. 단어

木부의 5획

十十和和柏柚 [필순]

병나을 유 훈음)

癒合(유합) : 상처가 나아서 아묾. 快癒(쾌유) : 병이 아주 나음. 단어)

疒 부의 13획

一广疒抡疥瘡瘉癒 필순)

아첨할 유 훈음)

諛言(유언) : 아첨하는 말. 阿諛(아유) : 남의 환심을 사거나 잘 보이려고 알랑거리는 것.

言부의 8획

章言 許部部諛 필순)

타이를 유 훈음)

諭示(유시) : 타일러 훈계함. 또는 그 말이나 문서. 勸諭(권유) : 하도록 타이름. 단어

實부의 8획

主言於診論論論 필순)

밟을 유 (훈음)

蹂躪(유린): 짓밟음. 폭력으로 남의 권리를 누름.

足부의 9획

足足路路蹂躏 필순

鍮

훈음 놋쇠 유

단어 鍮器(유기) : 놋쇠로 만든 그릇. 眞鍮(진유) : 놋쇠.

金부의 9회

量 ノイ系金 針針鈴鈴

遊

훈음 놀유

(단어) 遊覽(유람): 두루 돌아다니며 구경함. 荒游(황유): 술과 여색에 빠져서 함부로 놂.

· 부의 9획

里面 一方扩於游游

戎

훈음 오랑캐,병장기 융

탄어 西戎(서용) : 중국에서 서쪽 변방의 이민족을 이르던 말. 戎馬(융마) : 전쟁에 쓰는 말.

戈부의 2획

■ ーニデ 丸 戎 戎

絨

훈음 융융

단어 絨緞(융단) : 양털 따위의 털을 표면에 보풀이 일게 짠 두꺼운 모직물.

糸 부의 6획

量 4 系 新 新 紙 絨 絨

陰

훈음 그늘 음

탄어 陰氣(음기) : 음의 기운. 소극적인 기운. 茂蔭(무음) : 무성한 나무 그늘.

阜부의 8획

量 了 厚 阶 降 隆 隆

揖

훈음 읍할 읍

[단어] 揖禮(읍례) : 남을 향하여 읍하여 예를 함.

手부의 9획

■ † ‡ 打 押 押 提 揖

膺

훈음 받을,칠 응

 (탈어)
 膺受(응수)
 : 선물 등을 받음.
 의무나 책임 등을 짐.

 膺懲(응징)
 : 잘못을 깨우쳐 뉘우치도록 징계함.

广 부의 13획

量一广广广府府雁雁雁

비길 의 훈음

擬聲(의성): 어떤 소리를 흉내내어 인공적으로 표현함. 단어) 擬制(의제): 법률에서 동일한 것으로 처리하여 효과를 줌.

手 부의 14획

(필순) 1 扩 指 挨 挨 挨 擬 擬

교의 의 (훈음)

交椅(교의) : 의자. 靑椅(청의) : 푸른 의자. 단어)

木부의 8회

(필순)

굳셀 의 훈음)

毅然(의연) : 의지가 굳세어서 끄떡없음. 勇毅(용의) : 용감하고 의지가 강함. 단어

포 부의 11회

~ 中产辛辛素 新毅 (필순)

옳을.도타울 의 (훈음)

友誼(우의): 친구간의 정의. 情誼(정의): 서로 사귀어 친하여진 정. 단어)

言부의 8획

一言言言語館 (필순)

상처 이 훈음)

傷痍(상이) : 부상을 당함. 創痍(창이) : 칼에 다친 상처.

疒 부의 6획

~ 广疒疒疒狺疿疿 (필순)

이모 이 훈음

姨母(이모): 어머니의 여자 형제. 姨從(이종): 이모의 자녀. 이종사촌. 단어)

女부의 6획

필순) りょが妈姨姨

늦출 이

(훈음)

弛緩(이완) : 느슨함. 늦추어짐. 解弛(해이) : 마음이나 규율이 풀려 느즈러지게 됨. 단어)

弓부의 3획

(필순) 了了引引的驰 爾

(훈음) 너이

단어) 爾汝(이여): 너. 너희들.

率爾(솔이) : 경솔한 모양. (어조사로 쓰임)

爻부의 10획

₩ 一个行币币面面

餌

(훈음) 먹이이

단어 餌藥(이약) : 건강을 위해 먹는 약. 食餌(식이) : 먹이 또는 조리한 음식.

食料的 里台 人个有食 能能餌

翌

훈음) 다음날 익

딸어 翌年(익년) : 올해의 바로 뒤에 오는 해, 내년. 翌日(익일) : 다음날 이튿날

羽부의 5획

里台 7 3 37 33 33 33 33

咽

훈음 목구멍 인, 목멜 열

단어 咽喉(인후): 식도와 기도를 통하는 입속 깊숙한 곳, 목구멍. 鳴떠(오염): 목이 메어 욺

다 부의 6획

里 口 叮 叮 맧 欭

靭

훈음) 질길 인

단어 靭帶(인대): 관절의 뼈 사이와 관절 주위에 있는, 노끈이나 띠 모양의 결합 조직

革부의 3획

量 一 艹 芦 革 靪 靭 靭

湮

훈음 잠길 인

[판어] 湮滅(인멸) : 자취도 없이 모두 없어짐. 또는 그렇게 없앰. 湮沒(인몰) : 흔적도 없이 없어짐.

蚓

훈음 지렁이 인

[단어] 蚯蚓(구인): 지렁이.

虫부의 4획

里色 口中虫虫蚜蚓

숨을.편할 일

佚民(일민) : 세상을 등지고 숨어 사는 백성. 佚樂(일락) : 편안하게 즐김.

人부의 5획

[필순] 个个件件

훈음 넘칠 일

放溢(방일) : 난봉을 부리며 제 멋대로 놂. 海溢(해일) : 바다의 큰 물결이 갑자기 육지로 넘쳐 들어옴. 단어

水부의 10획

(필순) : 注於浴浴浴浴

남을 잉 (훈음)

剩餘(잉여) : 나머지. 過剩(과잉) : 예정하거나 필요한 수량보다 많아 남음. 단어

기 부의 10획

二千年乖乖乘剩剩 필순

아이밸 잉 훈음

孕胎(잉태) : 아이를 뱀. 懷孕(회잉) : 아이를 뱀.

子부의 2획

3 乃 孕 孕 (필순)

자세할 자 훈음

仔詳(자상) : 차분하고 꼼꼼함. 仔細(자세) : 사소한 부분까지 아주 구체적이고 분명함. 단어

人부의 3회

필순 个个行仔

구울 자.적 훈음

散炙(산적) : 쇠고기 등을 양념하여 꼬창이에 꿰어 구운 음식. 膾炙(회자) : 날고기와 구운 고기. 화제거리를 비유하여 말함. 단어

火 부의 4획

필순 クタタネ泉

삶을 자 (훈음)

灰煮(회자) : 잿물에 넣고 삶음. 煮醬(자장) : 장조림. 단어)

火부의 9회

+ 耂者者者者者者 필순

사기그릇 자 훈음

단어

瓷器(자기): 사기 그릇. 靑瓷(청자): 고려 때 만든 푸른 빛깔의 자기.

瓦부의 6획

少次咨瓷瓷 필순)

허물 자 (훈음)

瑕疵(하자): 어떤 물건이 이지러지거나 깨어지거나 상해서 단어) 생기자국

疒 부의 6획

一广广广东东东流 (필순)

사탕수수 자 (훈음)

蔗糖(자당): 사탕수수로 만든 사탕. 甘蔗(감자): 사탕수수. 단어

싸부의 11회

サゼ芹産産産 필순

핑계할 깔 자 훈음

憑藉(빙자): 다른 일을 내세워 핑계함. 藉草(자초): 돗자리를 만드는 풀. 단어)

艸부의 14획

计学某新籍 필순)

너그러울 얌전할 작 (훈음)

綽綽(작작) : 언동이나 태도 따위에 여유가 있는 모양. 綽約(작약) : 유순하고 정숙함. 단어

糸 부의 8회

필순) 4 系 於 約 結 綽

구기.잔 작 (훈음)

与水不入(작수불입) : 음식을 조금도 먹지 못함을 이르는 말 (단어) 1작 = 1홈의 10분의 1 1평의 100분의 1

(필순) ノケク

불사를 작 (훈음)

灼灼(작작) : 꽃이 찬란하게 핀 모양. 灼熱(작열) : 몹시 뜨거움, 불에 새빨갛게 닮. (단어)

火火灼灼 火 부의 3획 (필순)

(훈음) 터질 작

炸裂(작렬): 폭발물이 터져서 산산이 흩어짐. 炸發(작발): 화약이 폭발함.

火 부의 5획

~ 火火火炸炸 (필순)

한박꽃 작 (훈음)

芍藥(작약): 여러해살이 풀의 하나 단어

肿부의 3획

サササ芍芍 필순

씹을 작 (훈음)

嚼復嚼(작부작) : 맛보고 또 맛봄. 억지로 술 권할 때 쓰는 말. 詛嚼(저작) : 음식을 입에 넣고 씹음. 단어

다 부의 18회

叮吓哈哈呼呼 필순

까치 작 (훈음)

鵲語(작어) : 까치가 우는 소리, 좋은 징조라 함. 練鵲(연작) : 때까치. 단어

鳥부의 8회

世昔书鹊鹊鹊 필순

(훈음) 참새 작

雀躍(작약): 참새처럼 뛰면서 기뻐함. 冠雀(관작): 황새의 다른 이름. 단어

隹부의 3획

小少少省省雀 필순

훈음 사다리 잔

棧橋(잔교): 계곡이나 선박에서 부두로 걸쳐 놓은 다리. 棧閣(잔각): 험한 벼랑 같은 곳에 낸 길. 잔도(棧道). (단어)

木부의 8획

필순) 1 木 朴 朴 朴 格 棧 棧 棧

술잔 잔 (훈음)

盞臺(잔대): 술잔을 받쳐 놓는 그릇. 金盞(금잔): 금으로 만든 술잔. 단어)

皿부의 8획

(필순)

바늘 경계할 잠 훈음

[단어]

箴石(잠석) : 돌침. 箴言(잠언) : 가르쳐서 경계가 되게 하는 말.

竹부의 9획

* ゲゲデ管 笊 箴 箴 (필순)

(훈음) 비녀 작

簪笏(잠홀) : 비녀와 홀. 예복. 예복을 입은 벼슬아치. 玉簪(옥잠) : 옥으로 만든 비녀. (단어)

於於於統統統統統統統統統 竹 부의 12획 (필순)

병장기.의장 장 (훈음)

仗器(장기) : 전쟁에 사용되는 기구를 통틀어 이르는 말. 儀仗(의장) : 의식에 쓰는 무기나 물건.

人부의 3회

ノイケけは [필순]

장인 장 (훈음)

匠人(장인): 물건을 만드는 것을 업으로 삼는 사람. 巨匠(거장): 어느 일정 분야에서 특히 뛰어난 사람. (단어)

厂 부의 4획

필순) 一一厂厂厂厂

지팡이 장 (훈음)

棍杖(곤장) : 죄인의 볼기를 치던 형구. 短杖(단장) : 짧은 지팡이. 단어)

木부의 3회

[필순] 一十十十十十杖

훈음 돌대 장

橋竿(장간) : 돛을 달기 위하여 배 바닥에 세운 기둥. 樯樓(장루) : 군함의 돛대 위에 만든 망루. (단어)

木부의 13획

[필순] 1 木松松桦格格格

미음 장 (훈음)

漿果(장과): 다육과의 한 가지. 漿水(장수): 오래 끓인 좁쌀 미음. (단어)

木부의 11획

1 爿 护 將 將 將 漿 (필순)

獐

훈음 노루 장

(단어) 獐角(장각): 노루의 굳은 뿔.

犬부의 11획

➡ / 犭 扩 狞 狞 疳 獐 獐

薔

훈음 장미 장

[단어] 薔薇(장미): 장미과 장미속의 관목을 통틀어 이르는 말.

醬

훈음 간장 장

(단어) 醬油(장유) : 간장과 참기름 등 식유의 총칭. 醬滓(장재) : 된장.

酉 부의 11획

滓

훈음 찌기 재

(단어) 殘滓(잔재): 남은 찌꺼기, 과거의 낡은 의식이나 생활 양식, 汁滓(즙재): 즙을 짜낸 뒤에 남은 찌꺼기.

水부의 10획

齋

훈음 재계할,집 재

[단어] 齋戒(재계) : 부정을 피하고 심신을 깨끗이 함. 書齋(서재) : 서적을 갖추어 두고 책을 읽거나 글을 쓰는 방.

齊부의 3획

聖 一 中 市 旅 齊 森 齊

錚

훈음) 쇳소리 쟁

(단어) 錚盤(쟁반) : 납작하고 넓고 큰 그릇,(對錚(쟁쟁) : 쇠가 울리는 소리, 인물이 뛰어남을 말함.

金부의 8획

1 年金金金鉛鉛鉛

咀

훈음 씹을 저

[단어] 咀嚼(저작) : 음식을 입에 넣고 씹음.

ロ부의 5획

国企 1 口 미 昨 昨

狙

(훈음) 원숭이,노릴 저

단어

狙公(저공) : 원숭이를 부리는 사람. 狙擊(저격) : 노려 쏘거나 냅다 침.

犬부의 5획

量金ノイオ和和組

箸

(훈음) 젓가락 저

본정(비저): 숟가락과 젓가락을 아울러 이르는 말. 火著(화저): 부젓가락.

竹부의 9획 (필순) 서

猪

훈음 멧돼지 저

탄어 猪突(저돌) : 앞뒤 가리지 않고 막무가내로 덤벼듬. 猪八戒(저팔계) : 서유기에 나오는 돼지, 미련한 사람을 말한

犬부의 9획

≌│犭犭牡犴狩猪猪猪

詛

훈음) 저주할 저,조

단어 詛呪(저주) : 남이 못되기를 빌고 바람. 謗詛(방조) : 헐뜯고 욕함.

言부의 5획

聖 一 章 言 前 請 詛

躇

훈음 머뭇거릴 저

단어 躊躇(주저) : 머뭇거리거나 나아가지 못하고 망설임.

足부의 13획

邸

훈음 집 저

탄어 邸宅(저택) : 규모가 큰 집. 私邸(사저) : 개인의 저택.

邑부의 5획

野 厂 F 氏 氏 氏 氏 环 环

觝

[단어] 觝觸(저촉): 서로 부딪침. 모순됨.

角 부의 5획

嫡

훈음 본마누라 적

任어 嫡家(적가): 서자(庶子)의 자손들이 적자손의 집을 이르는 말. 嫡子(적자): 정실이 낳은 아들.

女부의 11획

The by 女女好娇娇嫡嫡

狄

훈음 오랑캐 적

딸어 蠻狄(만적) : 오랑캐. 北狄(북적) : 북쪽의 오랑캐.

犬부의 4획

聖之ノイオイ外外狄

謫

훈음) 귀양갈 적

(단어) 謫居(적거) : 귀양살이를 함. 謫所(적소) : 죄인이 귀양가 있는 곳.

言料11率 量之一言言言言語論論

迹

훈음 자취 적

단어 鳥迹(조적) : 새 발자국. 迹捕(적포) : 뒤를 밟아서 잡음.

· 부의 6획

量 一方亦亦亦迹

剪

훈음 가위,자를 전

단어 剪刀(전도) : 가위. 剪枝(전지) : 초목의 가지를 가위질하여 벰.

기부의 9획

亚 "一方方前前剪

填

훈음 메울 전

단어 補塡(보전) : 부족함을 메꾸어 보충함. 充塡(충전) : 메워 채움.

土 부의 10획

奠

훈음 정할,제사지낼 전

(단어) 奠都(전도) : 도읍을 정함.釋奠(석전) : 공자를 제사 지내는 큰 제사.

大부의 9획

噩 八台的爸爸童童

廛

(훈음) 가게 전

탄어 廛鋪(전포): 가게. 상점. 전방. 隅廛(우전): 과실을 파는 가게.

广부의 12획

一广庐庐座廛廛廛

俊

(훈음) 고칠 전

(필순)

(한어) 俊容(전용): 잘못을 뉘우친 모양. 改悛(개전): 잘못을 뉘우치고 마음을 바르게 고쳐 먹음.

心부의 7획

■小小竹炊炒炒炒

栓

훈음 나무못,마개 전

 단어
 栓木(전목): 코르크나무의 두껍고 탄력 있는 부분.

 消火栓(소화전): 불을 끄는 수도의 급수전.

木부의 6획

氈

훈음) 담요 전

탄어 氈笠(전립) : 털실로 짠 갓. 花氈(화전) : 꽃무늬가 있는 털담요.

毛부의 13획

量 一 方 市 亩 南 自 彰 氈

澱

훈음 앙금 전

탄어 澱粉(전분) : 탄수화물, 녹말. 沈澱(침전) : 액체 속에 있는 물질이 밑바닥에 가라앉음.

水부의 13획

煎

(훈음) 지질 전

(단어) 煎餅(전병): 찹쌀가루, 밀가루 등을 반죽하여 지진 떡.花煎(화전): 꽃을 붙여 부친 부꾸미, 꽃전.

火 부의 9획

量 "一方方前前前

癲

훈음 미칠 전

(단어) 癲癇(전간): 간질, 지랄병, 癲狂(전광): 미친 병, 미친 증세,

疒 부의 19획

□ 广广产产产 資源 癲癲

笅

훈음 주낼,쪽지 전

(단어) 箋註(전주) : 본문의 뜻을 풀이함. 寒釋(전석) : 본문의 뜻을 설명한 주석.

竹刺鹎 量 左然笺笺

箭

훈음 화살 전

(단어) 毒箭(독전): 독을 바른 화살. 箭魚(전어): 준칫과의 바닷물고기.

竹中의 의 国金 左 於 您 整 答 答 箭 箭

篆

(훈음) 전자 전

[단어] 篆刻(전각) : 나무, 돌, 금속 등에 인장을 새김, 또 그런 글자. 흔히 전자(篆字)로 글을 새긴 데서 유래한다.

竹中19月 里台 人 然 等 签 等 等 篆 篆

纏

(훈음) 얽을 전

(단어) 纏帶(전대) : 돈이나 물건을 넣어 지니는 양 끝이 터진 자루. 行纏(행전) : 바지, 고의를 입고 정강이 아래에 매는 물건.

料到15率 量金 幺 新新鄉鄉鄉纏

輾

훈음 구를 전

(단어) 輾輾(전전) : 누워서 이리저리 몸을 뒤척임. 輾輾反側(전전반측) : 이리저리 몸을 뒤척이며 잠을 못잠.

車부의 10획

■ かり 車 ず 軒 軒 報 報

銓

훈음 저울질할 전

단어 銓衡(전형): 사람의 됨됨이와 재주와 지능을 시험하여 뽑음. 저울

金井의 6획 量金 人名全金 金外金全金

顫

훈음 떨전

(단어) 顫動(전동) : 몸을 떪.手顫(수전) : 손이 떨리는 증상.

頁半13率 量分一方向自自顫顫

(훈음) 보낼 전

餞別(전별): 떠나는 사람을 전송함. 餞送(전송): 작별하여 보냄 단어)

食부의 8회

卢布自食食食食 필순)

정수리.넘어질 전 (훈음)

顚末(전말) : 처음과 끝. 顚落(전락) : 굴러 떨어짐. 단어

旨 追 頁 부의 10회 (필순) 直面面面

끊을 점 (훈음)

단어) 斷截(단절) : 끊음.

戈 부의 10회

+ 土 卡 在 崔 截 截 (필순)

끈끈할 점 (훈음)

粘液(점액) : 끈끈한 액체. 粘着(점착) : 틈이 없이 찰싹 달라 붙음. 단어)

米 부의 5획

(필순) ~ 半米米粉

훈음) 젖을 점

霑潤(점윤) : 흐뭇하게 젖음. 均霑(균점) : 평등하게 이익을 얻음. 단어

雨부의 8획

(필순)

그림족자 정 (훈음)

幀畵(정화) : 그림으로 그려서 벽에 거는 불상. 탱화. 影幀(영정) : 화상을 그린 족자. 단어)

中부의 9회

(필순) 口巾巾帕帕帕

(훈음) 빼어날,나아갈 정

단어 挺傑(정걸): 남보다 훨씬 뛰어남. 挺身(정신): 남들보다 앞서서 나아감.

手부의 7획

† 扌 护 括 挺 挺 (필순)

밭두둑 정 훈음

町歩(정보) : 땅 넓이의 단위. 町畦(정휴) : 밭두둑. 단어

田부의 2획

필순

눈동자 정 훈음

目睛(목정): 눈방울. 眼睛(안정): 눈동자. 단어

旷眭腈腈 필순 目 부의 8회

닻 정 훈음

碇泊(정박): 배가 닻을 내리고 머무름. 단어

石부의 8회

石矿矿矿矿 필순

훈음 함정 정

陷穽(함정): 짐승 등을 잡기 위하여 파놓은 구덩이. 단어

穴부의 4획

一个空军军 필순

훈음 술취할 정

酩酊(명정) : 술에 몹시 취함. 酒酊(주정) : 술에 취해 정신을 잃고 행동을 난잡하게 하는 짓. 단어

西부의 2획

필순 两 西西西

못 정 훈음

단어)

釘頭(정두) : 못대가리. 蹄釘(제정) : 말굽에 편자를 박을 때 쓰는 징.

金부의 2회

필순 户户全金金红

덩어리 정 훈음

錠劑(정제) : 가루나 결정성 약을 원판이나 원추 모양으로 만든 약제. 단어

金부의 8회

全年金針鈴鈴 필순

靖

훈음) 편안할 정

딸어 靖難(정난) : 나라가 처한 병란이나 위태로운 재난을 평정함. 靖安(정안) : 어지럽던 것을 편안하게 다스림.

靑부의 5획

里台 一立 並 並 非 赫 靖

啼

훈음 울 제

단어 啼泣(제읍) : 눈물을 흘리며 욺. 啼血(제혈) : 피를 토하며 욺.

다부의 9획

里色 口 广宁 哈哈帝

悌

훈음 공손할 제

변어 梯友(제우): 형제나 위아래 사람 사이에서 정의가 좋음. 孝悌(효제): 부모님을 잘 섬김

心부의 7획

壓、↑炒炒將帰

梯

(훈음) 사다리 제

단어 梯形(제형) : 사다리꼴. 梯級(제급) : 사다리의 계단.

木부의 7획

110 十木 扩 栏 栏 梯 梯

蹄

(훈음) 발굽 제

단어 蹄鐵(제철) : 말의 발굽 밑에 박아 끼우는 쇠로 만든 굽. 馬蹄(마제) : 말의 발굽.

足부의 9획

量 口早足产产 路路路

凋

훈음 시들 조

단어 凋落(조락) : 시들어 떨어짐. 枯凋(고조) : 말라서 시듦.

/ 부의 8획

嘲

훈음 비웃을 조

단어 嘲弄(조롱) : 비웃거나 깔보고 놀림. 自嘲(자조) : 스스로 자기를 비웃음.

ロ부의 12획 필순 다

野 口叶咕咕草 朝嘲

曹

훈음 무리 조

(단어) 六曹(육조) : 고려 · 조선 시대에 나라 일을 보던 여섯 관부. 法曹(법조) : 법관 또는 법률가를 이르는 말.

田早의7萬 聖 一 ラ 弗 曲 曹 曹

棗

훈음) 대추조

(단어) 棗卵(조란) : 대추를 쪄서 대추 모양으로 빚어 만든 음식. 棗脩(조수) : 대추와 포(脯).

木中18朝 量金 一 一 市 未 去 李 秦

槽

훈음) 구유 조

단어 槽客(조객) : 언행 등이 거칠고 잡스럽게 막됨. 水槽(수조) : 물을 담는 구유처럼 생긴 큰 통.

木부의 11획

漕

훈음) 배저을 조

탄어 漕渠(조거): 짐을 싣고 풀 때 배를 대기 위해 만든 깊은 개울. 漕艇(조정): 운동이나 오락으로 보트를 저음.

水부의 11획

■: 氵 汀 戸 沸 浀 漕 漕

爪

· 순톱 조

단어 爪甲(조갑): 손톱이나 발톱. 爪痕(조흔): 손톱으로 할퀸 흔적.

爪부의 0획

眺

훈음 바라볼 조

(단어) 眺望(조망) : 먼 곳을 바라봄. 또는 경치.

目 부의 6획

里包用目目的时时

稠

훈음) 빽빽할 조

[단어] 稠密(조밀) : 성기지 않고 빽빽함.

禾부의 8획

 粗

훈음) 거칠 조

단어) 粗雜(조잡): 거칠고 어수선함.

精粗(정조): 정밀함과 추잡함.

米부의 5회

量 " 半 米 和 粗 粗

糟

훈음 지게미 조

[단어] 糟糠(조강) : 술지게미와 겨.

糟糠之妻(조강지처): 고생하며 함께 살아온 아내.

米부의 11획

" 半米 籽 料 耕 糟 糟

繰

훈음 고치켤 조

(필순)

[단어] 繰繭(조견) : 고치에서 실을 켬.

繰綿(조면) : 목화의 씨를 앗아 틀어 솜을 만듦.

糸 부의 13획

聖 4 4 4 4 4 4 4 4 4 4 4 4

藻

훈음 바다말 조

[단어] 藻類(조류) : 바다 물속에서 사는 말 종류를 통틀어 이름. 綠藻(녹조) : 푸른 마름.

₩ 부의 16획 필

聖 * * * * * * * * * * * 藻藻

詔

훈음 고할 조, 소개할 소

[단어] 詔命(조명) : 임금의 명령을 일반에게 알리는 문서. 詔는 紹와 같이 쓰임

言부의 5획

里台一言言訂部部

躁

(훈음) 조급할 조

[단어] 躁急(조급) : 참을성이 없이 매우 급함.

足부의 13획

里之口下正正四四四瞬躁

肇

(훈음) 비롯할 조

단어 肇國(조국) : 나라가 세워짐. 肇業(조업) : 사업을 처음 시작한

孝부의 8획 필순

む リ 户 か 於 降 登 肇

遭

훈음) 만날 조

[단어] 遭遇(조우) : 우연히 서로 만남. 遭難(조난) : 재난을 만남.

阻

훈음 막힐,험할 조

(단어) 阻艱(조간): 길이 험하여 고생됨.隔阻(격조): 멀리 떨어져 있어 서로 왕래하지 못함.

후부의 5획 <u>필순</u> 3 [3 [3] [3] [3] [3] [3]

簇

훈음 모일,조릿대 족

(단어) 簇出(족출) : 떼를 지어 연달아 생겨남. 簇生(족생) : 뭉쳐서 남.

竹부의 11획

猝

훈음 갑자기 졸

딸어 猝富(졸부) : 벼락부자. 猝地(졸지) : 갑작스러운 판국.

大半98率 里台 11扩扩旅游猝

悠

훈음 권할 종

단어 慫慂(종용) : 잘 설명하고 권함.

心中의11회 量色 夕 彳 允 於 從 從 從 從

腫

훈음 부스럼 종

(단어) 筋腫(근종): 만지면 단단한 뿌리 같은 것이 느껴지는 종기. 腫氣(종기): 커다란 부스럼.

肉 부의 9획

● 月月 肝 肺 腫 腫

踵

훈음 발꿈치 종

단어 踵武(종무) : 뒤를 이음. 踵至(종지) : 곧 뒤를 따라옴.

足科 9朝 里台 口 早 足 上 后 距 踵 踵

훈음 자취 종

단어

踪蹟(종적) : 발자취. 발자국. 행방. 失踪(실종) : 종적을 잃어서 있는 곳이나 생사를 알 수 없음.

足부의 8획

正贮贮贮院 필순)

꺾을 좌 (훈음)

挫傷(좌상) : 기운이 꺾여 아픈 마음. 挫折(좌절) : 마음이나 기운이 꺾임. 단어)

[필순] † 扌 丼 丼 丼 丼 丼 手부의 7회

훈음 지을 주

做作(주작): 없는 사실을 꾸며 만듦. 看做(간주): 상태, 모양, 성질 따위가 그와 같다고 봄. 단어)

人부의 9획

1 化估份份做 필순)

훈음 빌 주

呪文(주문) : 술법이나 귀신을 부릴 때 외는 문구. 詛呪(저주) : 남이 안 되기를 바라고 빎. 단어)

다부의 5획

可四四明明 필순)

부추길 주 훈음

嗾囑(주촉) : 남을 부추겨서 시킴. 使嗾(사주) : 남을 꾀어 좋지 못한 일을 하게 함. 단어)

다 부의 11획

(필순) 叮呀呀哒哒啵

부엌 주 훈음

廚房(주방): 음식을 만들거나 차리는 방. 단어

广 부의 12획

필순)

명주 주 (훈음)

繭紬(견주) : 중국의 산둥지방에서 나는 명주. 明紬(명주) : 누에고치에서 뽑아낸 실로 무늬 없이 짠 피륙. 단어

糸부의 5획

필순 約約納納

훈음 글뜻풀 주

註解(주해) : 본문의 뜻을 알기 쉽게 풀이함. 脚註(각주) : 본문 밑에 적은 주해. 단어

言부의 5획

一言言計註 (필순)

벨 주 훈음

誅求(주구) : 관에서 백성의 재물을 강제로 빼앗아 감. 誅戮(주륙) : 죄로 말미암아 죽임. 단어

章 言 許 許 誅 言부의 6획 필순

머뭇거릴 주 훈음

躊躇(주저): 머뭇거리거나 나아가지 못하고 망설임. 단어

足 부의 14획

足」時時歸歸躊 필순

모일 주 훈음

輻輳(폭주) : 수레의 바퀴통에 바퀴살이 모인다는 뜻으로, 한 곳으로 많이 몰려 듦을 이르는 말. 단어

車부의 9획

亘 車 転 軼 輳 輳 필순

주임금 주 훈음

紂王(주왕) : 은나라 최후의 임금으로 폭군. 桀紂(걸주) : 천하의 폭군을 비유적으로 이르는 말. 단어

糸부의 3획

필순 乡 糸 糸 針 斜

투구 주 훈음

甲胄(갑주): 갑옷과 투구. 단어

刀부의 7획

口申申申胄胄 (필순)

술통 준 훈음

樽酒(준주) : 동이술. 병술. 樽機(준기) : 준화를 올려놓는 틀. 단어)

木부의 12획

木 於 桁 椭 楢 樽 樽 필순

竣

훈음 마칠 준

딸어 竣工(준공) : 공사를 끝마침. 竣事(준사) : 하던 일을 마침.

호부의 7획

里台 一寸立 並 於 游 游

蠢

훈음 꿈틀거릴 준

단어 蠢動(준동) : 벌레 따위가 꿈적거림. 蠢愚(준우) : 굼뜨고 어리석음.

虫 부의 15획

聖 三 夫 春 春 春 春 春

櫛

훈음 빗 즐

[단어 櫛比(즐비): 빗살 모양으로 가지런하게 늘어서 있음. 櫛梳(즐소): 빗으로 빗음.

木부의 15획

汁

훈음 진액 즙

단어 目汁(목즙) : 눈물. 果實汁(과실즙) : 과일에서 짜낸 즙.

水부의 2획

国金 ` : ; 沪汁

革

(훈음) 기울,지붕일 즙

단어 修葺(수즙) : 집을 고치고 지붕을 새로 이음. 葺茅(즙모) : 띠풀로 지붕을 임.

帅 부의 9획

野 + サ 井 苎 莘 莲 莲 莲

咫

훈음 길이,짧을 지

탄어 咫尺(지척) : 매우 가까운 거리. 咫尺之地(지척지지) : 가까운 곳.

ロ부의 6획

豐 7月尺尺咫咫

摯

(훈음) 지극할,잡을 지

[단어] 眞摯(진지): 성실한 태도로 일에 임하여 흔들리지 않음. 摯拘(지구): 잡아 맴. 구속함.

手부의 11획

量 + 并 支 幸 執執墊墊

祉

훈음 복지

단어 福祉(복지): 누리는 복.

示부의 4획

(필全) 二 〒 示 示 | 示 | 示 | 示 | 示 |

肢

훈음 팔다리 지

(단어) 肢幹(지간) : 팔다리와 몸을 아울러 이르는 말. 四肢(사지) : 팔다리. 두 팔과 두 다리.

肉 부의 4회

枳

훈음 탱자 지

(단어) 枳棘(지극): 탱자나무와 가시나무의 뜻, 장애물이라는 말. 枳實(지실): 덜 익은 탱자를 썰어 말린 약재.

木부의 5획

11 十十 和 和 积 积

嗔

훈음 성낼 진

단어 嗔怒(진노) : 성을 내며 노여워함. 또는 그런 감정. 嗔責(진책) : 성을 내어 꾸짖음.

다 부의 10획

里的口口时时暗喧喧

疹

훈음 홍역 진

단어 發疹(발진) : 열로 피부에 작은 좁쌀 같은 것이 돋는 일. 疹恙(진양) : 피부에 반점이 생기는 병, 홍역.

疒 부의 5획

量 ↑广疒抡疹疹

叱

훈음 꾸짖을 질

(단어) 面叱(면질): 바로 맞대놓고 꾸짖음. 叱咤(질타): 큰 소리로 꾸짖음.

口부의 2획

(型金) 1 ロロロル

帙

훈음) 책갑 질

传어 卷帙(권질): 책을 낱개로 세는 단위인 권과 여러 책으로 된 한 벌을 세는 단위인 질을 뜻하는 말.

中부의 5획

100 户 忙 性 帙

조쇄 질 (훈음)

단어

桎檻(질함) : 발에 칼을 씌워 감옥에 넣음. 桎梏(질곡) : 족쇄와 쇠고랑, 즉 자유를 속박당함을 말함.

木부의 6획

十 木 木 杯 杯 释 桎 필순)

음문 질 (훈음)

膣炎(질염) : 질 점막에 생기는 염증. 단어)

肉 부의 11획

用肿肿腔腔膣 필순)

넘어질 질 (훈음)

跌蕩(질탕) : 놀음이나 놀이가 지나쳐서 방탕에 가까움. 蹉跌(차질) : 하던 일이 계획이나 의도에서 벗어나 틀어짐. 단어

足부의 5획

足趾趾野跌 (필순)

(훈음) 바꿀 질

迭代(질대) : 계속 바꾸면서 대를 이음. 更迭(경질) : 있던 사람을 갈아내고 딴 사람으로 대신함. 단어)

· 부의 5획

生失头铁铁 필순)

시기할 질 (훈음)

嫉視(질시) : 시기하여 봄. 嫉妬(질투) : 자기보다 나은 사람을 시기하고 증오함. 단어)

女부의 10획

女 好 好 嫉 嫉 嫉 (필순)

지작할 술따를 짐 (훈음)

斟酌(집작): 어림쳐서 헤아림, 술잔을 주고받음. 단어)

斗 부의 9획

其其甚甚斟 (필순)

빌미.나 짐 (훈음)

朕(점) : 임금이 자기 자신을 이르는 말. 兆朕(조점) : 길흉이 일어날 기미가 미리 보이는 변화 현상. 단어

月 부의 6획

PP PP R (필순)

세간 집 훈음

단어

什器(집기) : 세간 살이, 집물. 什物(집물) : 살림에 쓰이는 온갖 기구.

人부의 2회

1 仁什 필순)

훈음 맑을 징

澄心(징심) : 고요하고 맑은 마음. 澄泉(징천) : 물이 맑은 샘. 단어)

필순 水부의 12획

(훈음) 갈래 차

交叉(교차): 서로 엇갈림. 叉路(차로): 갈림길. 기로. 단어)

フヌヌ 又부의 1회 필순)

탄식할 차 훈음)

哀嗟(애차): 슬퍼하고 탄식함. 단어 嗟嘆(차탄): 탄식하고 한탄함.

口부의 10획

吖吖咩咩嗟嗟 필순

넘어질 차 훈음)

蹉跌(차질): 하던 일이 계획이나 의도에서 벗어나 틀어짐. 단어

足부의 10획

早显置 野選選選 필순

훈음 짤 착

搾油(착유): 기름을 짬. 壓搾(압착): 눌러서 짜 냄. 단어

手부의 10획

1 护控控控控 필순)

좁을 착 훈음)

窄衫(착삼) : 좁은 소매. 短窄(단착) : 짧고 좁음. 단어

穴부의 5획

필순

뚫을 착 (훈음)

鑿岩機(착암기) : 바위에 꾸멍을 뚫는 기계. 墾鑿(간착) : 황무지를 개간하고 도랑을 팜. 단어)

金부의 20회

数数数数 (필순)

지을 찬 (훈음)

(단어)

撰述(찬술) : 책을 지음. 저술. 杜撰(두찬) : 전거나 출처가 확실하지 못한 저술.

手부의 12획

(필순) 十 才 才 书 书 挥 撰 撰

빼앗을 찬 (훈음)

篡立(찬립) : 임금의 자리를 빼앗고 자기가 그 자리에 들어섬. 篡奪(찬탈) : 임금의 자리를 빼앗음. 단어)

竹 부의 10획

竹竹笪質复复 (필순)

(훈음) 모을 찬

纂輯(찬집) : 글을 모아서 책을 엮음. 編纂(편찬) : 모은 자료를 엮어서 책을 펴냄. 단어

糸부의 14회

竹皆笪箕篡篡 (필순)

반찬 찬 훈음

糧饌(양찬) : 양식과 반찬. 饌欌(찬장) : 주방 기기를 넣어 두는 곳. 단어

(필순) 人有自 配 解 解 盤 饌 食부의 12획

문지를 찰 (훈음)

擦傷(찰상) : 스쳐서 벗겨진 상처. 摩擦(마찰) : 서로 닿아서 비빔. 단어)

手 부의 14획

[필순] 1 1 扩扩护按擦擦

주제넘을 참 (훈음)

僭濫(참람) : 분수없이 예의에 거슬림. 僭稱(참칭) : 분에 넘치는 칭호. 단어)

1 作 係 係 概 傑 傑 (필순) 人부의 12획

塹

훈음 구덩이 참

(단어) 塹壕(참호): 성의 둘레에 설비한 구덩이. 땅을 파고 만든 좁고 기다란 홈.

土 부의 11획

野「戶戶車車斬斬斬

懺

훈음 뉘우칠 참

(단어) 懺悔(참회): 과거의 잘못을 깨달아서 뉘우침.

心부의 17획

量小州州省紫紫紫

站

훈음) 역마을 참

(단어) 兵站(병참) : 작전군을 위해 후방에 주둔하는 모든 기관. 站站(참참) : 이따금 쉬는 사이.

立부의 5획

里之 一 计 立 計 站 站

讒

훈음 헐뜯을,참소할 참

 한어
 讒誣(참무): 없는 말을 지어내어 남을 헐뜯음.

 讒訴(참소): 남을 헐뜯어 윗사람에게 일러바침.

言부의 17획

聖 : 言言語語: 議議

讖

훈음 예언서 참

탄어 讚書(참서) : 예언에 관한 책. 圖讖(도참) : 장래의 일을 예언한 책.

言부의 17획

量金 言 計 許 許 謙 識

倡

훈음 천할,광대 창

탄어 倡夫(창부) : 사내 광대. 倡被(창피) : 체면이 구겨지거나 부끄럽게 됨.

人부의 8획

1 4 4 4 4 4 4 4 4

娼

훈음 창녀 창

[단어] 娼家(창가) : 몸을 파는 기생의 집. 娼女(창녀) : 몸을 파는 여자.

女부의 8획

100 女女好妈妈妈

(훈음) 헛간 창

工廠(공창) : 철공물을 만드는 공장. 廠獄(창옥) : 죄인을 가두던 감옥 단어)

一广广广东后后廊廊 (필순)

슬퍼할 창 (훈음)

愴然(창연) : 몹시 슬퍼하는 모양. 悲愴(비창) : 마음이 몹시 상하고 슬픔. 단어)

心부의 10회

八十个炒炒恰恰恰 (필순)

창 창 (훈음)

槍劍(창검) : 창과 칼. 投槍(투창) : 창을 던지는 운동 경기. (단어)

木부의 10획

(필순)

(훈음) 물넘칠 창

漲溢(창일): 물이 범람하여 넘침. 단어)

水 부의 11획

(필순)

미쳐날뛸 창 (훈음)

猖獗(창궐) : 좋지 못한 병이나 세력이 걷잡을 수 없이 퍼져서 자꾸 일어남. 단어)

犬 부의 8획

필순) 一个犯犯犯犯

부스럼 창 (훈음)

疳瘡(감창): 매독으로 음부에 부스럼이 생기는 병. 腫瘡(종창): 부스럼, 종기. 단어)

扩 부의 10획

(필순) 广广广齐齐齐齐淮

부을 창 (훈음)

脹滿(창만) : 배가 부름, 배가 부풀어 오르는 병. 膨脹(팽창) : 부풀어 확장됨.

肉 부의 8획

[필순] 月月月月月

부두 갑판밑 창 훈음)

船艙(선창) : 배가 닿고 짐을 싣고 할 수 있게 된 곳. 艙底(창저) : 배 밑창. 단어

舟 부의 10획

自自於於給艙艙 필순)

창포 창 훈음

菖蒲(창포) : 다년생 식물의 하나. 白菖(백창) : 창포 품종의 하나. 단어

艸부의 8획

** 节节 芦 菖 필순

울타리 채 훈음

寨內(채내) : 성과 요새의 안. 木寨(채내) : 나무로 된 울타리. 단어

→부의 11회

一字审宝寒寒寒 필순

울타리 책 훈음

柵門(책문) : 울타리의 문. 竹柵(죽책) : 대로 말뚝을 박거나 대로 둘러막은 울타리. 단어)

木부의 5획

才 机机机栅 필순

쓸쓸할 처 훈음

凄凉(처량) : 매우 쓸쓸함. 凄切(처절) : 몹시 처량함. 단어

; 부의 8획

戸净港港 필순

던질 척 (훈음)

擲柶(척사) : 윷놀이. 投擲(투척) : 던짐. 단어

手부의 15획

필순) 才 扩 拼 搏 撙 擲

씻을 척 훈음

滌蕩(척탕) : 더러움을 씻어 없앰. 망하여 없어짐. 洗滌(세척) : 깨끗이 빨거나 씻음. 단어

水부의 11획

2 1 1 1 1 1 1 1 1 1 1 1 1 1 1 1 필순

파리할.메마를 척 훈음

肥瘠(비척): 몸의 살찜과 야윕. 단어

瘠土(척토):메마른 땅

一广广疒疒疾疥瘠 (필순)

등성마루 척 훈음

단어

脊髓(척수) : 등골. 등뼈. 脊椎(척추) : 등골뼈로 이루어진 등마루.

肉 부의 6획

필순)

헐떡일 천 (훈음)

喘氣(천기) : 천식 같은 증세. 喘息(천식) : 기관지에 경련이 생기는 병. 단어)

다부의 9획

口叫叫咄咄 필순)

멋대로 천 (훈음)

擅斷(천단): 자기 단독 의견대로 처단함. 擅橫(천횡): 제멋대로 함. 전횡. [단어]

手부의 13획

1 1 扩护护护擅擅 필순)

훈음 뚫을 천

穿孔(천공): 구멍을 뚫음. 貫穿(관천): 속까지 뚫음. 단어

穴부의 4획

中中空空穿穿 필순)

밝힐 천 (훈음)

闡明(천명) : 겉으로 드러내어 밝힘. 闡揚(천양) : 겉으로 드러내어 널리 퍼지게 함. 단어)

門 부의 12획

필순) 門門門問問聞

볼록할 철 (훈음)

단어) 凹凸(요철): 오목하게 들어감과 불룩하게 나온 모양

니부의 3획

плл 필순)

훈음 엮을 철

綴字(철자) : 자음과 모음을 맞추어 글자를 만드는 일. 點綴(점철) : 점을 찍은 듯이 여기저기 이어져 있음. 단어

糸부의 8회

系 紹 紹 紹 綴 필순)

훈음 바퀴자국 철

前轍(전철) : 이미 지나간 바퀴 자국. 앞사람의 실패. 轉轍(전철) : 선로의 갈림길에서 갈려 가도록 궤도를 돌림. 단어

車車較輔輔輸 필순 車부의 12획

훈음

僉意(첨의) : 여러 사람의 의견. 僉位(첨위) : 여러분. 단어

人부의 11획

~ A A A A A A 필순

훈음) 제비 첨

當籤(당첨) : 추첨에 당선됨. 抽籤(추첨) : 제비를 뽑음. 단어

竹 부의 17획 필순

竺 公 卒 至 至 至 至 至 至

아첨할 첨 훈음

諂笑(첨소) : 아양떨며 웃음. 阿諂(아첨) : 남의 비위를 맞추어 알랑거리는 짓. 단어

一十計說論論 필순) 言부의 8획

문서 첩 (훈음)

帖子(첩자) : 수첩. 장부. 度帖(도첩) : 새로 중이 되었을 때 나라에서 주는 허가증. 단어

巾부의 5획

口巾巾巾帖帖 필순)

빠를.이길 첩 (훈음)

捷徑(첩경): 지름길. 捷報(첩보): 싸움에 이겼다는 소식. 단어

手부의 8획

† 扌 扌 扫 掛 掛 捷 필순

훈음 편지 첩

단어)

譜牒(보첩): 족보로 만든 책 請牒(청첩): 경사가 있을 때 남을 초청하는 글.

片 부의 9획

(필순) **片片片片片牌牌**牒

H

겹칠 첩 (훈음)

積疊(적첩) : 차곡차곡 쌓임. 重疊(중첩) : 거듭 겹쳐지거나 겹침. (단어)

田 부의 17획

필순) 品 品 愚 愚

훈음 붙을 첩

貼付(첩부) : 착 들러붙게 붙임. 粉貼(분첩) : 분을 바를 때 쓰이는 제구. 단어

貝부의 6획

(필순) 貝則貼貼

눈물 체 (훈음)

涕淚(체루): 울어서 흐르는 눈물. 涕泣(체읍): 눈물을 흘리며 슬프게 욺. 단어)

水부의 7획

;沪沪冯浠涕 (필순)

뜻.살필 체 (훈음)

四諦(사체) : 영원히 변하지 않는 네 가지 성스러운 진리. 諦念(체념) : 희망을 버리고 생각하지 않음. 단어)

흥부의 9획

필순) 言言言語語語

파리할 초 (훈음)

단어) 憔悴(초췌) : 병 또는 고생으로 얼굴이 상하고 몸이 마름.

心부의 12획

(필순) 八小州州惟惟惟

나무끝 초 (훈음)

梢頭(초두) : 나뭇가지의 끝. 末梢(말초) : 끝으로 갈려 나간 가는 가지. 단어)

木부의 7획

[필순] 十 木 朴 শ 桁 梢

땤나무 초 훈음

樵童(초동) : 땔나무를 하러 다니는 아이. 樵夫(초부) : 나무꾼. 단어

木부의 12획

필순)

볶을 초 훈음

炒麵(초면) : 기름에 볶은 밀국수. 蜜炒(밀초) : 약초에 꿀을 발라서 불에 볶음. 단어)

火부의 4획

필순 大 打 批 於

훈음 초석 초

硝石(초석) : 무색 또는 백색의 광택이 있는 결정체의 광물. 硝酸(초산) : 질산. 단어)

石부의 7획

石矿矿硝硝 필순

암초 초 훈음)

暗礁(암초) : 물에 잠겨 보이지 않는 바위. 뜻하지 않은 장애. 環礁(환초) : 고리 모양을 이룬 산호초. 단어

石 부의 12획

필순 矿矿雄雄雄

훈음) 점점 초

稍遠(초원) : 조금 멂. 稍解(초해) : 겨우 앎. 겨우 이해함. 단어)

禾부의 7획

(필순) 二千年利科新稍

파초 초 (훈음)

蕉葉(초엽): 파초의 잎. 작은 술잔 이름. 芭蕉(파초): 파초과에 속하는 다년생 풀. 단어)

艸부의 12획

필순

담비 초 (훈음)

狗貂(구초) : 개와 담비. 貂尾(초미) : 담비의 꼬리. 단어)

豸 부의 5획

필순 乎 針 豹 豹 貂 貂

추 추 (훈음)

醋酸(초산): 자극성의 냄새와 신맛이 있는 무색의 액체, 탄소. 단어) 食醋(식초): 먹는 초

西부의 8획

西西西西普 (필순)

부탁할 촉 훈음

단어

囑望(촉망) : 잘 되기를 바라고 기대함. 囑託(촉탁) : 일을 부탁하여 맡김. 임시직에 있는 사람.

다 부의 21획

叩啰喔喔囑囑 필순

헤아릴 촌 (훈음)

忖度(촌탁) : 남의 마음을 미루어 살핌. 단어

心부의 3획

八十十十十十 (필순)

모일 총 훈음

叢論(총론): 여러 가지 문장, 논의를 모아 놓은 글. 叢書(총서): 여러 권의 책을 모아 한 질을 이룸. 단어

又 부의 16획

******* 필순

무덤 총 (훈음)

古塚(고총): 오래 된 무덤. 貝塚(패총): 고대 사람이 먹고 버린 조가비의 무더기. 단어

土 부의 10획

(필순)

사랑할 총 훈음

寵愛(총애) : 특히 귀엽게 여겨 사랑함. 聖寵(성총) : 임금의 은총. 단어)

→ 부의 16획

空宇宇宇龍龍 필순

사진찍을 취할 촬 (훈음)

撮影(촬영) : 어떤 물체의 형상을 사진이나 영화로 찍음. 撮要(촬요) : 요점을 골라 취함. 단어)

手부의 12획

필순)

墜

훈음 떨어질 추

(단어) 墜落(추락) : 높은 곳에서 떨어짐. 擊墜(격추) : 적의 비행기 따위를 쳐서 떨어뜨림.

土井의 12획 里台 7 下下下附附降隊

樞

훈음) 지도리 추

(단어) 樞機(추기): 사물의 긴하고 중요한 곳.要樞(요추): 가장 중요한 부분.

林門11朝 量色 十 木 杯 杯 标 标 标 榀 榀

芻

훈음 꼴추

[단어] 騎芻(기추) : 말을 타고 달리면서 활을 쏨. 反芻(반추) : 되새김.

₩ 부의 4획 **필순**

聖 勺勺匆妈妈妈

酋

훈음 우두머리 추

탄어 酋長(추장): 미개인의 생활 집단의 우두머리.

西부의 2획

验 八个台角街

鰍

훈음 미꾸라지 추

딸어 鰍魚(추어) : 미꾸라지. 鰍魚湯(추어탕) : 미꾸라지국. 추탕.

魚부의 9획

里全 7 备 魚 新 新 新 新

椎

훈음 몽치,등뼈 추

(단어) 鐵椎(철추) : 쇠몽치. 脊椎(척추) : 등골뼈로 이루어진 등마루.

木부의 8획

11 才材析析椎椎

錐

훈음 송곳 추

단어 方錐(방추): 네모진 송곳. 立錐(입추): 송곳을 세움.

金부의 8획

量 广车金 針 針 針 錐 錐

錘

훈음) 저울추 추

단어 紡錘(방추) : 물레의 가락. 秤錘(칭추) : 저울추.

金부의 8획

量分子全金金新新垂

鎚

훈음) 쇠망치 추

단어 鎚殺(추살) : 쇠망치로 쳐 죽임. 鐵鎚(철추) : 쇠망치

金부의 10획

黜

(훈음) 내칠 출

단어 黜斥(출척) : 내쫓고 쓰지 아니함. 放黜(방출) : 물리쳐 내쫓음.

黑부의 5획

里色 口 四 甲 里 黑 點 點 點

悴

훈음) 파리할 췌

탄어 盡悴(진췌): 마음과 힘을 다함. 憔悴(초췌): 파리하고 해쓱함.

心부의 8획

野かりかけが際

萃

훈음) 모일 췌

단어 萃聚(췌취) : 모임, 모음, 拔萃(발췌) : 여럿 속에서 훨씬 뛰어남.

帅 부의 8획

更大壮壮女共共

贅

훈음 혹,데릴사위 췌

딸어 贅言(췌언) : 쓸데없는 군더더기 말. 贅壻(췌서) : 데릴사위.

貝 부의 11획

■☆ すま お 教 教 教 教 教

膵

훈음 췌장 췌

[단어] 膵臟(췌장) : 위의 아래쪽에 위치한 암황색 기관. 이자.

肉 부의 12획

비취색 취 훈음

翠色(취색): 남색과 푸른 색의 중간 색. 단어 綠翠(녹취): 푸르 빛깔

羽부의 8획

장가들 취 훈음

필순

娶妻(취처) : 아내를 얻음. 장가를 듦. 嫁娶(가취) : 시집가고 장가듦. 단어

女부의 8획

取娶娶 필순

훈음

脆薄(취박) : 무르고 얇음. 경솔함. 脆弱(취약) : 무르고 약함. 단어)

肉 부의 6획

F 필순)

슬퍼할 측 (훈음)

惻隱(측은): 가엾고 애처러움. 悽惻(처측): 비통하여 한탄함. 단어)

心부의 9획

(필순) 小州相相侧

사치할 치 훈음

奢侈(사치) : 필요 이상의 돈이나 물건을 쓰거나 분수에 지나친 생활을 함. 단어

人부의 6획

1 个个格格 필순

(훈음) 기 치

旗幟(기치) : 군대 등에서 쓰는 온갖 기. 사상이나 이념 등을 비유적으로 쓰는 말. 단어

巾 부의 12획

필순 矿帕哈帕酰

훈음 맹렬할 치

熾熱(치열) : 열이 매우 높음. 매우 뜨거움. 熾烈(치열) : 형세가 불붙듯이 썩 맹렬함. [단어]

火 부의 12획

どだ焙焙焼機 필순

치질 치 (훈음)

痔疾(치질) : 항문의 안팎에 나는 병의 총칭. 牡痔(모치) : 수치질. 단어)

扩부의 6획

~广广护 连 痔 痔 필순)

비웃을 치 (훈음)

嗤侮(치모): 비웃고 업신여김. 嗤笑(치소): 비웃음. 단어)

口부의 10획

口口凹吧唱咄咄 (필순)

어리석을 치 훈음

痴情(치정) : 남녀 사이의 사랑에 생기는 온갖 어지러운 정. 白痴(백치) : 지능 정도가 아주 낮은 사람. 단어)

扩부의 8회

一广扩疟疾痴痴 (필순)

빽빽핰 치 (훈음)

緻密(치밀) : 자상하고 꼼꼼함. 피륙 같은 것이 배고 톡톡함. 精緻(정치) : 정교하고 치밀함. 단어

糸부의 10획

4 4 4 经 経 経 経 級 級 필순)

달릴 치 훈음

馳突(치돌) : 힘차게 돌진함. 背馳(배치) : 반대쪽으로 향하여 어긋남.

馬부의 3획

「「耳馬馬馬馬馬 필순)

칙서 칙 (훈음)

勅令(칙령) : 임금의 명령. 勅書(칙서) : 임금의 명령을 적은 문서. (단어)

「百申東剌勅 필순) カ부의 7획

다듬잇돌 침 훈음

砧石(침석) : 다듬이질을 할 때 밑에 받치는 돌. 砧聲(침성) : 다듬이질 소리. 단어)

厂石石石品品 필순) 石부의 5획

침 침 훈음

단어

鍼術(침술): 침으로 병을 고치는 재주. 直鍼(직침): 피부에 수직이 되게 침을 꽂는 방법.

金부의 9획

金釘釘鋸鷂鎚 필순

숨을 칩 (훈음)

蟄居(칩거) : 나가서 하는 일 없이 집안에 있음. 驚蟄(경칩) : 24절기의 세 번째 3월 5일경. 단어

虫부의 11획

幸 執執熱熱熱 필순

저울 칭 (훈음)

秤錘(칭추) : 저울추. 大秤(대칭) : 백근까지 달 수 있는 큰 저울. 단어

禾부의 5획

二千和和和秤 필순)

훈음 침 타

唾棄(타기) : 침을 뱉어 버리는 것과 같이 버리고 돌보지 않음. 唾液(타액) : 침. 단어

口부의 8획

广呼唏嘘 필순

게으를 타 훈음

惰性(타성) : 굳어진 버릇, 현 상태를 그대로 유지하려는 성질. 傲惰(오타) : 교만하고 게으름,

心부의 9획

八小炒炒炒焙焙 필순)

길쭉할 타 훈음

楕圓(타원) : 길고 둥근 원. 단어)

木부의 9획

필순)

키 타 (훈음)

단어

校와 同字. 舵手(타수) : 선박에서 키를 맡아보는 선원.

舟부의 5획

月月前船舵舵 필순

(훈음) 험할 타

범어(梵語)의 'da'의 음역 글자. 佛陀(불타) : '석가모니'의 다른 이름. 단어)

阜부의 5획

旷贮贮院 (필순)

낙타.타조 타 (훈음)

駱駝(낙타): 낙타과의 짐승을 통틀어 이르는 말. (단어) 駝鳥(타조): 새의 한 종류

馬부의 5획

厂严馬馬斯縣駝 (필순)

뽑을 탁 (훈음)

(단어)

簡擢(간탁): 여럿 중에서 골라 뽑음. 拔擢(발탁): 여럿 중에서 골라 뽑아서 씀.

手부의 14획

十 丰 打 押 押 摺 퐩 擢 (필순)

방울 탁 (훈음)

木鐸(목탁): 절에서 불공이나 염불을 할 때 치는 기구. [단어]

金부의 13획

人 年 金 針 智 智 器 器 (필순)

(훈음) 삼킬 탄

甘吞苦吐(감탄고토) : 달면 삼키고, 쓰면 뱉음. 竝吞(병탄) : 남의 것을 아울러서 아주 제 것으로 만들어 버림. 단어)

다부의 4획

필순) 一千天吞吞

평탄할 탄 (훈음)

[단어]

坦坦(탄탄) : 평탄하고 넓은 모양. 順坦(순탄) : 길이 험하지 않고 평탄하고 순조로움.

土부의 5획

一十十扣扣扣 필순)

꺼릴 탄 (훈음)

忌憚(기탄) : 꺼림. 어려워함. 嚴憚(엄탄) : 삼가고 꺼림. 단어)

心부의 12획

ハイヤヤヤ門恒憚 (필순)

훈음 터질 탄

綻露(탄로) : 남 몰래 숨어서 하던 일이 세상에 드러남. 破綻(파탄) : 일이 잘못됨. 찢어지고 터짐. 단어

糸부의 8회

系 给 经 经 经 经 (필순)

훈음 노려볼 탐

耽溺(탐닉) : 어떤 일을 몹시 즐겨서 거기에 정신이 빠짐. 虎視眈眈(호시탐탐) : 범이 먹이를 노려봄. 단어

目 부의 4회

即即歌 FI [필순] П

탈 탑 훈음

搭乘(탑승) : 배나 비행기, 차 따위에 올라탐. 搭載(탑재) : 짐을 실음. 단어)

手부의 10획

1 才 扩 掞 搽 搽 필순)

훈음 호탕할 탕건 탕

豪宕(호탕): 기품이 호걸스러움. 宕巾(탕건): 갓 아래 받쳐 쓰는 관의 일종. 단어

☆부의 5획

필순

户中宁安安

방탕할 탕 훈음

단어

蕩兒(탕아): 난봉꾼. 放蕩(방탕): 주색잡기에 빠져 행실이 좋지 못함.

肿부의 12획

필순

廿二节芦芦落蕩

훈음 씻을 태

淘汰(도태): 부당한 것은 망하고, 적당한 것은 남음. 沙汰(사태): 비가 와서 비탈이 무너짐. 단어

水부의 4획

필순

볼기칠 태 훈음

笞刑(태형) : 매로 볼기를 치는 형벌. 撻笞(달태) : 볼기를 때림. 단어

竹부의 4회

忙 竺 竺 竺 竺 필순

이끼 태 (훈음)

苔蘚(태선) : 이끼. 海苔(해태) : 김. 단어

싸부의 5획

廿岁苔苔 필순

밟을 태 훈음

단어) 跆拳道(태권도): 무술의 한 가지, 우리나라 고유의 무술

足 부의 5획

早足跃跃路 필순)

버틸 탱 (훈음)

支撑(지탱): 오래 버텨 나감 [단어]

手부의 12획

필순)

펼 터 (훈음)

(필순)

攄得(터득) : 생각하여 이치를 깨달아 알아냄. 攄懷(터회) : 마음 속에 품은 생각을 털어 놓고 이야기함. 단어

1 扩扩扩振 据 擴振

手부의 15획

애통할 통 (훈음)

慟哭(통곡) : 소리 높여 섧게 욺. 悲慟(비통) : 슬프고 애통함. (단어)

心부의 11획

필순)

통통 (훈음)

(단어)

水桶(수통) : 물을 담아 두는 통. 鐵桶(철통) : 쇠붙이로 만든 통. 준비나 대책이 빈틈 없음.

木부의 7획

필순) ナオ お 析 桶 桶

대통 통 (훈음)

단어)

連筒(연통) : 홈통. 筆筒(필통) : 붓을 꽂아 두는 통.

竹부의 6획

竹 符 符 筒 筒 필순

堆

(훈음) 쌓을 퇴

(단어) 堆肥(퇴비) : 풀, 짚 또는 가축의 배설물 따위를 썩힌 거름. 堆積(퇴죄) : 많이 덮쳐 쌓임.

土부의 8획

槌

훈음) 몽둥이 퇴,추

(단어) 鐵槌(철퇴) : 쇠몽치. 槌碎(추쇄) : 망치로 쳐부숨.

木부의 10획

褪

훈음 바랠 퇴

단어 褪色(퇴색) : 빛이 바램. 褪紅(퇴홍) : 바래서 엷은 붉은색.

衣부의 10획

聖シライネ 神神根褪褪

腿

훈음 넓적다리 퇴

단어 腿骨(퇴골): 다리뼈. 大腿(대퇴): 넓적다리.

肉 부의 10획

頹

훈음 무너질 퇴

단어 頹落(퇴락) : 무너져 떨어짐. 崩頹(붕퇴) : 무너짐.

頁부의 7획

套

훈음 덮개,버릇 투

단어 封套(봉투) : 편지를 써서 넣고 봉하는 봉지. 常套 (상투) : 늘 하는 버릇.

大부의 7획

1 一大衣衣套套

妬

(훈음) 샘낼 투

단어 妬忌(투기) : 시기함. 嫉妬(질투) : 시기하고 샘냄.

女부의 5획

里定女女女好妬妬

훈음 사특할 특

姦慝(간특): 간사하고 마음속이 나쁨. [단어]

邪慝(사틀): 요사하고 가틀한

心부의 11회

著匿匿馬 필순)

할미 파 (훈음)

필순

(단어)

老婆(노파) : 늙은 여자. 産婆(산파) : 아이 낳는 일을 도와 주는 여자.

女부의 8회

沪沪波婆婆

땅이름,뱀 파 훈음)

단어) 巴豆(파두): 대극과의 상록 활엽 관목. 巴蛇(파사): 뱀의 일종

己부의 1회

필순) 7 巴巴

긁을 파 (훈음)

爬痒(파양) : 가려운 데를 긁음. 爬蟲(파충) : 파충류. 단어)

爪부의 4획

厂厂爪欣欣爬 (필순)

(훈음) 비파 파

琵琶(비파): 현악기의 한 가지. (단어)

玉부의 8회

打井琴琶琶 (필순)

파초 파 (훈음)

(단어) 芭椒(파초): 초피나무의 열매 껍질을 한방에서 이르는 말. 芭蕉(파초): 파초과의 다년생 풀

肿부의 4회

(필순)

(훈음) 절름발이 파

跛立(파립) : 한 다리만으로 서고 한 다리는 들고 있음. 跛行(파행) : 절뚝거리며 걸어감. 단어

足부의 5획

필순

훈음 괴팍할 퍅

剛愎(강퍅) : 성미가 깔깔하고 고집이 세며 까다로움. 乖愎(괴퍅) : 붙임성 없이 깔깔하고 성을 잘 내며 까다로움. 단어)

八小竹竹悄悄悄 心부의 9획 (필순)

힘쓸 판 (훈음)

단어)

辦備(판비) : 마련하여 준비함. 買辦(매판) : 상품을 사들이는 일을 맡은 사람.

辛勒新辦辦 (필순)

찰 패 (훈음)

佩物(패물) : 몸에 차는 장식물, 노리개, 玉佩(옥패) : 여자들이 지니는 옥으로 만든 패물. (단어)

(필순) 人부의 6획

亻 亻 仉侃侃佩

역불소리 패 (훈음)

唄讚(패찬) : 부처의 공덕을 기리는 노래. 梵唄(범패) : 불경 읽는 소리. (단어)

口부의 7획

叩咀咀咀 (필순)

거스를 패 (훈음)

悖倫(패륜) : 인륜에 어그러짐. 行悖(행패) : 체면에 어그러지는 버릇없는 짓. 단어)

心부의 7획

(필순) 八十十十十十十

늪.비쏟아질 패 (훈음)

沛然(패연) : 비가 많이 오는 모양. 沛澤(패택) : 숲이 있고 물이 있는 곳. (단어)

水부의 5획

(필순) : 沪沪沪沪沛

패 패

(훈음)

祿牌(녹패) : 녹을 받는 이에게 증거로 주던 종이로 만든 표. 門牌(문패) : 주소나 성명 등을 써서 대문 옆에 다는 작은 패. 단어

片 부의 8획

片的帕牌牌牌 필순

피.작을 패 (훈음)

단어

稗飯(패반) : 피밥. 稗史(패사) : 소설과 같은 체로 쓴 역사.

二千千种种种种种 (필순)

물결칠 팽 (훈음)

澎潭(팽담): 물이 서로 부딪치는 모양. 澎湃(팽배): 큰 물결이 맞부딪쳐 솟구침. 단어

水부의 12획

; 汁 洁 洁 渣 澎 澎 [필순]

(훈음) 불룩해질 팽

단어) 膨脹(팽창) : 부풀어서 띵띵함, 물체의 길이나 부피가 커짐. 膨膨(팽팽) : 한껏 부풀어서 띵띵해짐.

肉 부의 12회

月肚肝腊腊膨胀 필순)

채찍 편 (훈음)

鞭撻(편달) : 채찍질함, 경계하고 격려함. 敎鞭(교편) : 가르칠 때 교사가 가지는 회초리. 단어)

革부의 9획

(필순) 兰 革 對 靳 靳 鞭

속일 편 (훈음)

騙取(편취) : 속여서 남의 것을 빼앗음. 欺騙(기편) : 속임. (단어)

馬부의 9획

필순) 馬馬斯斯騙騙

(훈음) 낮출 폄

貶降(폄강) : 관직을 깎아 낮춤. 貶論(폄론) : 남을 헐뜯어 하는 말. 단어)

貝부의 5획

(필순) 貝斯斯斯

(훈음) 부평초 평

浮萍草(부평초) : 개구리밥. 萍水相逢(평수상봉) : 개구리밥이 떠돌다 만나듯, 우연히 만남. 단어

肿부의 8획

廿世於於於滋萍 필순

斃

(훈음) 죽을 폐

(단어) 斃死(폐사) : 쓰러져 죽음. 疲斃(피폐) : 지쳐 죽음.

教験(判別)・시タ 全音.

支早의14획 量金 行 出 尚 散 敷 敷 敷

陛

훈음 대궐섬돌 폐

[단어] 陛下(폐하): 황제나 황후에 대한 경칭.

후부의 7회 필순 3 | 3 | 3- | 51 | 51- | 51- | 51- | 51-

匍

(훈음) 길 포

탄어 匍腹(포복) : 땅에 배를 대고 김. 匍行(포행) : 느리게 사면(斜面)을 미끄러져 내려오는 운동.

기부의 7획

≌ 勺勺 自 旬 匍 匍

咆

훈음 으르렁거릴 포

[단어] 咆哮(포효) : 범이나 사자 같은 사나운 짐승이 소리를 지름. 鳴咆(명포) : 울부짖음.

ロ부의 5획

更它 P P 的的咆

哺

훈음 먹일 포

단어 哺乳(포유) : 모유를 먹여서 유아를 기름.

다 부의 7획

壘Ⅰ□□叮呵喃喃

圃

훈음 채마밭 포

탄어 圃師(포사): 채마밭을 가꾸는 사람. 포인. 圃田(포전): 채소밭, 남새밭,

口부의 7획

庖

훈음) 부엌 포

(단어) 庖廚(포주): 소나 돼지 따위의 짐승을 잡아 그 고기를 파는 가게. 푸줏간. 정육점.

广부의 5획

₩ 一广广广方方庖

거품 포 (훈음)

氣泡(기포) : 액체나 고체 속에 기체가 거품처럼 부푼 것. 水泡(수포) : 물거품. 헛된 것을 비유하는 말. 단어)

水부의 5회

: 引引沟沟泊 (필순)

부풀 포 (훈음)

단어)

疱瘡(포창): 천연두. 水疱(수포): 살가죽이 부풀어 속에 장액(漿液)이 잡힌 것.

扩 부의 5회

广广广疗病病病 (필순)

肉 부의 7획

포포 (훈음)

肉脯(육포): 쇠고기를 얇게 저미어 말린 포. 단어)

肝肝胴脯脯 필순)

부들 창포 포 (훈음)

滿席(포석) : 부들 자리. 菖蒲(창포) : 천남성과의 여러해살이 풀. 단어)

싸부의 10획

廿扩芹荒蒲蒲 필순

훈음) 두루마기 포

道袍(도포): 옛날 평상시에 예복으로 입던 겉옷. 龍袍(용포): 천자가 입던 정복. 단어)

衣부의 5회

ライネ 初初初 (필순)

훈음 기릴 포

褒賞(포상) : 칭찬하고 권장하여 상을 줌. 褒貶(포폄) : 칭찬함과 나무람. (단어)

衣 부의 9획

广 存 存 葆 褒 褒 (필순)

달아날 포 (훈음)

逋逃(포도): 죄를 저지르고 도망감. (단어) 浦脫(포탈): 도망하여 빠져나감

· 부의 7획

(필순) 百 甫 甫 浦 浦 浦 曝

훈음 쬘 폭,포

 단어
 曝白(포백): 베, 무명 따위를 삶아 빨아서 볕에 바램.

 曝害(폭서): 서책을 햇볕에 말리고 바람을 쐼.

티 부의 15획

瀑

훈음) 폭포 폭, 소나기 포

[단어] 瀑布(폭포) : 물이 곧장 쏟아져 내리는 높은 절벽. 瀑雨(포우) : 소나기.

水부의 15획

➡ ; 汀渭渭潩漯瀑瀑

剽

훈음 빼앗을 표

[단어] 剽襲(표습) : 남의 것을 슬그머니 자기 것으로 함. 剽竊(표절) : 남의 시가나 글 따위를 제가 지은 것처럼 발표함.

刀 부의 11획

量 一 一 西 西 要 票 票 剽

標

훈음 빠를 표

단어 標毒(표독) : 사납고 독살스러움.

心부의 11획

훈음 표범 표

[단어] 豹變(표변) : 허물을 고쳐 말과 행동이 뚜렷이 달라짐. 豹皮(표피) : 표범의 털가죽.

豸부의 3획

聖 ′ ′ 千手 彩 豹 豹

飄

훈음 나부낄 표

[단어] 飄然(표연) : 바람에 나뿌끼는 모양, 훌쩍 떠나는 모양, 飄風(표풍) : 신라 때에 귀금이 지었다고 하는 가야금 곡조.

風부의 11획

(里全) 古西西亨票 飘飘飄

훈음 여쭐,바탕 품

(단어) 稟議(품의) : 어른이나 상사에게 글이나 말로 여쭙고 의논함. 氣稟(기품) : 날 때부터 타고난 기질과 성품.

禾부의 8획

验一户的自宣皇皇皇

욀.빗대어말할 풍 (훈음)

단어)

諷詠(풍영) : 시가 등을 외어서 읊음. 諷刺(풍자) : 무엇에 빗대고 비유하는 뜻, 남의 결점을 말함.

言부의 9획

(필순) = 訂訊訊訊訊

헤칠 피 (훈음)

단어

披瀝(피력) : 속마음을 다 털어 놓음. 猖披(창피) : 모양이 험상궂거나 아니꼬움에 대한 부끄러움.

手부의 5회

1 1 打打扩披 (필순)

필 필 훈음

疋木(필목): 목으로 짠 무명의 총칭. 疋帛(필백): 명주실로 무늬 없이 짠 피륙. 단어

疋부의 0회

一个下开疋 (필순)

훈음) 모자랄 핍

缺乏(결핍): 축나서 모자라고 없어짐. 窮乏(궁핍): 곤궁하고 가난함. 단어

/ 부의 4획

三子子 필순

가까울 핍 (훈음)

逼迫(핍박): 바싹 가까이 닥쳐와서 형편이 매우 절박함. 단어

逼直(핍진): 실물과 아주 흥사함

· 부의 9획

戶戶高留留温 필순)

티 하 (훈음)

瑕尤(하우) : 잘못, 과실. 瑕疵(하자) : 흠, 결점. 단어)

玉부의 9획

(필순)

새우 하 (훈음)

大蝦(대하) : 왕새우. 糠蝦(강하) : 보리새우. 단어)

虫부의 9획

필순) 虫虾虾虾蚜蝦

멀 하 훈음

단어

遐鄕(하향) : 서울에서 멀리 떨어진 곳. 昇遐(승하) : 먼 곳에 오른다는 뜻으로, 임금의 죽음을 뜻함,

! 부의 9획

필순)

노을 하 훈음

霞彩(하채): 노을의 아름다운 색깔. 夕霞(석하): 해질 무렵의 안개. 단어

一个中西帝帝官霞 필순 雨부의 9회

훈음 희롱할 학

謔笑(학소) : 희롱하여 웃음. 諧謔(해학) : 익살스럽고 재미있는 농담. 유머. 단어

言부의 9획

필순) 自言計計語謔

학질 학 훈음

瘧疾(학질) : 일정한 시간이 되면 주기적으로 오한이 나고 발열하는 병. 단어)

广疒疒疒疒舮逓逓

골짜기 학 훈음

丘壑(구학) : 언덕과 골짜기를 아우르는 말. 萬壑千峰(만학천봉) : 수많은 골짜기와 산봉우리. 단어)

土 부의 14획

卢 友 看 教 教 教 [필순]

빨래할 한 훈음)

澣衣(한의): 옷을 빪. 澣滌(한척): 옷이나 그릇을 빨고 씻음. 단어

; 汁 泸 淖 津 幹幹 (필순)

사나울 한 훈음

勁悍(경한) : 사납고 거침. 慓悍(표한) : 날래고 사나움.

心부의 7회

필순 八十四門門門門

드물 한 훈음)

罕例(한예): 드문 전례(前例). 稀罕(희한): 흔하지 않고 썩 드묾.

鬥 부의 3획

필순)

훈음 다스릴 할

管轄(관할): 거느리어 감독함. 直轄(직할): 직접 다스림. 단어)

車부의 10획

車擊擊輕輕 필순)

훈음 함 함

函籠(함롱) : 함과 농, 玉函(옥함) : 옥으로 만든 함, 단어

니부의 6획

了了不不压函 필순)

소리칠 함 훈음

喊聲(함성) : 여러 사람이 함께 높이 지르는 고함 소리. 高喊(고함) : 높게 질러 내는 소리. 단어)

口부의 9회

필순) 叮叮咕咕喊

우리 함 훈음

獸檻(수함) : 짐승의 우리. 桎檻(질함) : 발에 칼을 씌워 감옥에 넣음. 단어)

木부의 14획

木木杯杯杯概概 (필순)

젖을 함 (훈음)

涵養(함양): 자연적으로 차차 길러냄. 包涵(포함): 널리 모아 쌈. (단어)

水부의 8회

필순) : ; 汀洱深涎涵

봉할 함 (훈음)

緘口(함구) : 입을 다물고 말하지 않음. 謹緘(근함) : 삼가 봉함의 뜻, 편지 겉봉 봉한 자리에 쓰는 말, 단어

糸부의 9획

필순 糸 紅紅紅 組織

재갈 직한 한 훈음

단어

衡勒(함륵): 재갈, 말 입에 물리는 쇠로 만든 물건, 名衡(명함): 자기의 성명, 주소, 직업, 신분 등을 박은 종이쪽,

金부의 6회

イ イ 谷 谷 谷 徐 徐 街 필순

훈음 짤 함

鹹淡(함담) : 짠맛과 싱거운 맛을 아울러 이르는 말. 鹹水(함수) : 짠 물, 바닷물. 단어)

鹵 부의 9회

(필순) 南南斯蘇蘇蘇

한 한 훈음

飯盒(반합) : 밥을 지을 수 있게 알루미늄으로 만든 밥그릇. 香盒(향합) : 제사 때 향을 담는 합. 단어)

皿부의 6회

人合合含盒盒 필순

조개 합 훈음

蛤仔(합자) : 참조개. 白蛤(백합) : 조개의 한 종류. 단어

虫부의 6획

中虫蚁蛉蛉 필순

항아리 항 훈음

缸胎(항태) : 오지그릇의 한 가지. 魚缸(어항) : 물고기를 기르는 데 쓰는 유리로 만든 항아리. 단어

缶부의 3획

필순 二 午 缶 缸 缸

훈음 항문 항

肛門(항문): 고등 포유동물의 소화기 말단에 있는 구멍. 脫肛(탈항): 치질 등의 이유로 항문이 빠지는 증세. 단어

肉 부의 3획

필순 月月肝肛

함께 해 훈음

偕樂(해락) : 여러 사람과 함께 즐거워하는 일. 偕老(해로) : 부부가 함께 늙어감. 단어

人부의 9획

个作件供偿借 필순

咳

(훈음) 기침 해

닫어 咳嗽(해수): 가래가 끓고 심하게 하는 기침. '咳'는 기침, '嗽'는 가래가 끓는 증상.

ロ부의 6획

里台 1 口叶叶呀咳

懈

(훈음) 게으를 해

(단어) 解地(해이) : 마음이 느슨해짐. 解怠(해태) : 게으름, 태만함.

心부의 13획

楷

(훈음) 해서 해

단어 楷書(해서) : 한자 글씨체의 한 가지.

木부의 9획

量 十木 朴 桦 楷 楷 楷

諧

훈음 화할,희롱할 해

단어 諧謔(해학): 익살스럽고 취미있는 농담. 諧和(해화): 서로 화합함.

言부의 9획

里金 一言言言言的言言

邂

훈음 만날 해

(단어) 邂逅(해후): 오랫동안 헤어졌다가 뜻밖에 다시 만남.

· 부의 13획

量 1 角 解 解 解 解 避

駭

^{훈음} 놀랄 해

[단어] 駭怪(해괴) : 매우 괴상하고 이상야릇함. 駭人耳目(해인이목) : 해괴한 짓으로 사람을 놀라게 함.

馬부의 6획

骸

(훈음) 뼈 해

탄어 骸骨(해골) : 죽은 사람의 살이 썩고 남은 뼈. 形骸(형해) : 사람의 몸과 뼈.

骨부의 6획

量 口口四月 骨膀胱

劾

훈음 개물을 핵

(단어) 彈劾(탄핵): 죄상을 들어서 책망함, 신분이 보장된 고급 공무원의 위법을 조사하여 처벌, 또는 파면하는 절차.

力부의 6획

里亞 一 立 乡 亥 刻 劾

嚮

훈음 향할 향

(단어) 嚮日(향일) : 해를 향함. 嚮導(향도) : 길을 안내함.

口부의 16획

量金 乡 鲈 绅 貌 貌 鄉 鄉 鄉

變

훈음 잔치할 향

(단어) 饗宴(향연): 특별히 용숭하게 손님을 대접하는 잔치. 飮饗(흠향): 신이 제물을 받아서 먹음.

食부의 13획

里之 乡 纩 维 鄉 鄉 鄉 鄉 鄉 鄉

嘘

훈음 불,거짓말할 허

문어 「嘘風扇(허풍선) : 숯불을 일구는 손풀무의 일종. 吹嘘(취허) : 남이 잘한 것을 과장되게 칭찬하여 천거함. •

다 부의 12획

里的中叶咔咔嘘

墟

훈음 터 허

단어 郊墟(교허) : 마을 가까이에 있는 들과 언덕. 廢墟 (폐허) : 허물어져 황폐한 빈 터.

土 부의 12획

量之 十 扩 护 塘 塘 塘 墟

歇

훈음 쉴,값쌀 헐

[탄어] 間歇(간헐): 얼마 동안의 시간을 두고 쉬는 일을 되풀이함. 歇價(헐가): 싼 값.

欠부의 9획

里 口 日 月 月 易 歇 歇

眩

훈음 어지러울 현

[단어] 眩氣症(현기증) : 어지러운 증세, 迷眩(미현) : 정신이 헷갈려 헤맴

目부의 5획

量即用目的脏脏

무늬 현 (훈음)

絢爛(현란): 눈이 부시도록 찬란함.

糸부의 6획

4 4 糸 約 約 約 필순)

자랑할 현 훈음

단어) 衒言(현언) : 뽐내는 말. 衒學(현학) : 스스로 자기 학문을 뽐냄.

行부의 5회

11行往往往街街 필순)

支현할 현 (훈음)

俠客(협객): 호협한 기개를 지닌 사람. 俠氣(협기): 호협한 기상. (단어)

人부의 7회

1 仁仁仁仁体体 (필순)

手부의 7회

낔 현 (훈음)

挾攻(협공) : 사이에 두고 양쪽에서 들이침. 挾感(협감) : 감기에 걸림. (단어)

필순) 十十十十杯杯挾

좁을 협 (훈음)

狹量(협량) : 도량이 좁음. 狹小(협소) : 아주 좁음. [단어]

犬 부의 7획

필순) 1 1 1 1 1 1 1 1 1 1 1

(훈음)

緩頰(완협) : 부드러운 얼굴로 온건하게 천천히 말함. 紅頰(홍협) : 붉은 뺨. 연지를 바른 뺨. 단어)

頁부의 7회

不双夾灰奶妈妈 [필순]

가시 형 (훈음)

(단어)

荊棘(형극) : 나무의 가시. 荊艾(형애) : 가시나무와 쑥이라는 뜻으로, '잡초'를 말함.

빠부의 6획

廿世莊荊荊 필순

별이름,비로쓸 혜 (훈음)

彗星(혜성) : 긴 꼬리를 끌며 지나가는 별. 살별. 彗掃(혜소) : 비로 쓸어 깨끗하게 함. 단어

크부의 8획

丰丰彗彗 필순

(훈음) 초 혜

食醯(식혜) : 쌀밥에 엿기름 가루 우린 물을 부어 삭힌 음식. 脯醯(포혜) : 포와 식혜. 단어)

西부의 12획

西西西西藤藤 (필순)

활 호 훈음

단어)

弧矢(호시) : 활과 화살. 括弧(괄호) : 문장 부호의 하나 중 묶음표.

弓부의 5획

子 引 弧 弧 (필순)

여우 호 (훈음)

狐疑(호의) : 의심이 많고 우유부단함. 白狐(백호) : 북극의 흰 여우. 단어)

大부의 5획

才 扩 犷 狐 狐 필순)

호박 호 훈음

단어) 琥珀(호박) : 지질 시대 나무의 진 따위가 땅속에 묻혀서 탄소. 수소. 산소 따위와 화합하여 굳어진 누런색 광물.

玉부의 8획

扩扩班班 필순)

(훈음) 사호 호

珊瑚(산호): 자포동물 산호충강의 산호류를 통틀어 이르는 단어) 맠 보석

玉부의 9획

필순

풀칠할 호 (훈음)

糊口(호구) : 입에 풀칠을 함, 가난한 살림살이를 비유함. 含糊(함호) : 말을 입속에서 중얼거리며 분명하지 아니함. 단어

米부의 9획

* 料 粘 糊糊 필순

흐릴.모두 혼 (훈음)

단어

渾濁(혼탁) : 흐림. 渾身(혼신) : 온 몸의 힘을 다함.

水부의 9획

: > アア海海運 (필순)

훈음 홀 홈

(단어)

玉笏(옥홀) : 옥으로 꾸민 홀. 投笏(투홀) : 홀을 내던짐. 벼슬을 그만둠.

竹부의 4회

(필순)

(훈음) 황홀할 홀

恍惚(황홀): 눈이 부심. (단어)

心부의 8획

八十个物惚惚 (필순)

무지개 홍 (훈음)

虹蜺(홍예): 무지개. 雰虹(분홍): 무지개. 단어

虫부의 3획

中中中中 (필순)

(훈음) 떠들 홍

哄笑(홍소) : 소리 높여 웃음. 唆哄(사홍) : 소란하게 함. 단어)

口부의 6획

一叶吐吐 (필순)

어지러울 홍 (훈음)

証阻(홍조) : 굴하지 않고 떠들어댐. 內訌(내홍) : 내부에서 자기네끼리 일으킨 분쟁. 단어

言부의 3획

필순) 宣言訂訂

부를 환 (훈음)

喚起(환기) : 사라지려는 기억을 불러 일으킴. 叫喚(규환) : 부르짖고 외침. 단어

口부의 9획

內的咯咯唤 (필순)

벼슬.내시 환 훈음

단어

宦族(환족): 대대로 벼슬하는 집안, 宦官(환관): 불알이 없이 궁내에서 일하는 사람,

☆부의 6획

户宁宝宝官 필순)

훈음 혹아비 화

鰥居(환거) : 아내를 잃고 혼자 사는 홀아비. 免鰥(면환) : 홀아비가 장가를 들어 홀아비 신세를 면함. 단어

魚부의 10회

魚腳魻鰥鰥 필순

훈음 기뻐할 화

歡과 같은 뜻으로 쓰임. 交驩(교환) : 서로 사귀며 즐거움을 나눔. 단어)

馬부의 18획

馬馬斯斯縣縣 필순)

교확할 활 (훈음)

姦猾(간활): 간사하고 교활함, 狡猾(교활): 간사한 꾀가 많음, 단어)

犬 부의 10획

필순)

넓을 홬 (훈음)

闊達(활달) : 마음이 넓고, 작은일에 개의하지 않음. 空闊(공활) : 텅 비고 매우 넓음. 단어

門부의 9획

門門門門開開開 (필순)

(훈음) 봉황새 황

鳳凰(봉황): 상서로움을 상징하는 상상의 새 단어)

几부의 9획

几凡凡凡凤凰凰 필순)

빛날 황 (훈음)

煌煌(황황) : 눈부시게 빛나는 모양. 輝煌(휘황) : 광채가 눈부시게 빛남. 단어

火부의 9획

八火炉炉炉炉 필순

허둥거릴 겨를 황 (훈음)

遑急(황급): 몹시 어수선하고 급박함. 未遑(미황): 미쳐 겨를을 내지 못함. 단어

自皇皇皇皇 (필순)

훈음 거닐 황

彷徨(방황) : 마음을 정하지 못하여 이리저리 거닒. 목적을 정하지 못하고 갈팡질팡함. 단어

1부의 9획

11种种律律 (필순)

(훈음) 황혹학 황

恍惚(황홀): 눈이 부심. [단어]

心부의 6획

小州州州州 필순)

두려워핰 황 훈음

惶恐(황공) : 위엄이나 지위에 눌려 두려워함. 唐惶(당황) : 어리둥절 하거나 다급하여 어찌할 바를 모름. 단어

心부의 9회

八小帕帕惶惶 (필순)

다급할 황 (훈음)

慌忘(황망) : 바빠서 어찌할 줄을 모름. 恐慌(공황) : 두려움과 공포로 생기는 심리적 불안 상태. (단어)

心부의 10회

[필순] 小小叶叶辉辉糕糕

클.돌이킬 회 훈음

단어)

恢宏(회굉) : 넓음. 恢復(회부) : 쇠퇴해진 것을 이전 상태와 같이 돌이켜 놓음.

心부의 6획

八十廿廿岁恢 필순)

(훈음) 그믐,어두울 회

단어

晦日(회일) : 그믐날. 蔽晦(폐회) : 덮어 어둡게 함.

日 부의 7획

필순 日旷此版版版

그림 회 훈음

繪塑(회소) : 흙으로 만들어 색칠한 인형. 繪畵(회화) : 온갖 그림을 가르키는 말. 단어

(필순)

회 회 훈음

膾炙(회자) : 회와 구운 고기, 즉 사람의 입에 자주 오르내림. 魚膾(어회) : 생선회. 단어

於於胎胎胎胎 필순 肉 부의 13획

(훈음) 어정거릴 회

徊翔(회상) : 새가 날면서 빙빙 도는 모양, 벼슬이 높아짐. 徘徊(배회) : 목적 없이 어떤 곳을 이리저리 거니는 것. 단어)

1 부의 6획

(필순) 4 们们徊徊

회충 회 (훈음)

蛔藥(회약) : 회충을 구제하는 약. 蛔蟲(회충) : 회충과의 회충 따위를 통틀어 이르는 말. 거위. 단어)

虫부의 6획

필순) 虫 虾蛔蛔

가르칠 회 훈음

誨言(회언) : 가르치는 말. 誨諭(회유) : 일깨움. 단어)

言부의 7획

필순

뇌물 회 (훈음)

(단어 贈賄(증회) : 뇌물을 줌. 收賄(수회) : 뇌물을 받음.

貝부의 6회

(필순) Ħ

으르렁거릴 효 훈음

哮喘(효천) : 해수병. 천식. 咆哮(포효) : 범, 사자 따위의 사나운 짐승이 소리를 지름. 단어

ロ부의 7획

叶咿咪哮 필순

嗒

(훈음) 울릴 효

딸어 嚆矢(효시) : 일의 맨 처음. 시작. 옛날에 싸움을 시작할 때 우는 화살을 적진에 쏘아 보냈다는 데서 유래된 말.

口부의 14획

更口口叶叶咕嗒嗒

훈음) 점괘,엇걸릴 효

탄어 六爻(육효) : 점괘의 여섯 가지 획수. 數爻(수효) : 낱낱의 수.

爻 부의 0획

필合 ノメ オ 爻

酵

훈음) 술괼 효

(단어) 酵素(효소): 단백질로 된 화합물의 한 가지, 醱酵(발효): 미생물이 유기 화합물을 분해하는 작용,

西부의 7획

吼

훈음 울효

[EO] 獅子吼(사자후) : 사자의 울부짖음, 기운차게 잘하는 연설, 哮吼(효후) : 사나운 점승 따위가 으르렁거림,

ㅁ부의 4획

里 1 P P P P 明

훈음) 맡을 후

탄어 嗅覺(후각): 냄새를 맡는 감각. 嗅官(후관): 냄새를 맡는 기관, 즉 코를 이름.

四半의10率 量色 口 时 明 咱 咱 嗅 嗅

朽

훈음 쇠할,썩을 후

탄어 老朽(노후): 낡아서 못쓰게 됨. 不朽(불후): 썩어 없어지지 않음.

木부의 2획

量一十十十十 村村

(훈음) 만날후

[단어] 邂逅(해후): 오랫동안 헤어졌다가 뜻밖에 다시 만남.

· 부의 6획

量 广广广后后诟诟

무리,어지러울 훈 훈음

量圍(훈위): 해나 달의 언저리에 보이는 둥근 무리. 眩暈(현훈): 정신이 어지러움.

日 부의 9획

日月昌昌量量 필순)

시끄러울 훠 훈음

喧騷(훤소): 떠들어서 소란스러움. 단어 喧爭(회잿): 시끄럽게 떠들며 싸움

口부의 9획

吖咛哈喑喑 필순)

풀 훼 훈음

卉木(훼목): 풀과 나무. 花卉(화훼): 꽃이 피는 풀.

十부의 3획

+ 土 土 卉 필순)

훈음 부리 훼

喙息(훼식) : 주둥이로 숨을 쉬는 새, 짐승 따위. 容喙(용훼) : 입을 놀림. 단어)

다부의 9획

中中呼哆哆喙 필순)

무리 휘 훈음

語量(어휘): 낱말의 수효, 낱말, 또는 낱말의 총체,

크 부의 10획

鱼為各各鱼量量 필순)

꺼릴 휘 (훈음)

韓日(휘일): 조상의 제삿날. 忌諱(기휘): 꺼리어 싫어함. 단어)

實부의 9회

一一言言語語證證 필순)

훈음 대장기 휘

필순

麾下(휘하): 대장기의 아래, 곧 장군의 지휘 아래에 있는 군사를 말함

广 부의 12획

一广广广府府麻座座

가엾이여길 흌 훈음

恤兵(휼병) : 전쟁에 나간 병사에게 금품을 보내어 위로함. 救恤(구휼) : 재난 당한 사람이나 빈민을 구제함. 단어

心부의 6획

필순)

훈음 흉학 효

兇彈(흉탄) : 흉한이 쏜 총탄. 兇漢(흉한) : 흉악한 행동을 하는 사람. [단어]

/ 나부의 4회

필순) 区凶的说

용솟음칠 흉 (훈음)

洶湧(홍용): 용솟음쳐 흐르는 물이 세참. 술렁술렁하여 들끓는 기세가 높음. (단어)

水부의 6회

` : > ? 沟沟沟沟 [필순]

기쁠 흔 훈음

단어 欣感(혼감): 기쁘게 감동함. 欣快(혼쾌): 마음이 기쁘고 시원함.

欠 부의 4획

1 厂 斤 刷 肸 欣 필순)

흔적 흔 훈음

(단어)

傷痕(상흔) : 다친 자리의 흉터. 刀痕(도흔) : 칼로 벤 뒤 칼날에 남은 흔적.

扩 부의 6회

(필순) 广广广护护护狼

하품.모자랄 흠 (훈음)

欠伸(흠신) : 하품과 기지개. 無欠(무흠) : 흠이 없음. (단어)

欠 부의 0회

(필순) ノケケケ

흥향할 흠 (훈음)

(단어)

飮嘗(흠상) : 신에게 제물을 바치고 제사지냄. 噫飮(희흠) : 제사 때, 신에게 흠향의 뜻을 알리는 기침소리.

欠 부의 9획

(필순) 立音音韵韵韵

(훈음) 마치 흡

恰似(흡사): 거의 같게 비슷함. 단어

(필순)

젖을.흡족할 흡 (훈음)

단어

治汗(흡한) : 땀에 흠뻑 젖음. 未治(미흡) : 마음에 넉넉하지 못하거나 흡족하지 못함.

水부의 6회

필순) ; 沙沦浛浛

희생 희 (훈음)

犧牲(희생): 어떤 목적을 위해 자신의 것을 바치거나 버림. 제물로 쓰는 짐승. (단어)

(필순)

牛牛牛牛牛

꾸짖을 힐 훈음

詰難(힐난): 잘못을 따져 비난함. 論詰(논힐): 잘못을 낱낱이 따져 비난하고 꾸짖음. (단어)

言부의 6획

필순 自言計計計

(훈음)

[단어]

필순

훈음

단어

필순

훈음

단어)

필순

부록

자의(字義) 및 어의(語義)의 변화

1. 같은 뜻을 가진 글자로 이루어진 말 (類義結合語)

歌(노래 가) - 謠(노래 요) 家(집 가) - 屋(집 옥) 覺(깨달을 각) - 悟(깨달을 오) 間(사이 간) - 隔(사이뜰 격) 居(살 거) - 住(살 주) 揭(높이들 게) - 揚(올릴 양) 堅(군을 견) - 固(군을 고) 雇(품팔 고) - 傭(품팔이 용) 攻(칠 곳) - 擊(칠 격) 恭(공손할 공) - 敬(공경할 경) 恐(두려울 곳) - 怖(두려울 포) 空(빌 곳) - 虚(빌 허) 貢(바칠 공) - 獻(드릴 헌) 渦(지날과) - 去(갈 거) 具(갖출 구) - 備(갖출 비) 飢(주릴 기) - 餓(주릴 아) 技(재주 기) - 藝(재주 예) 敦(도타울 돈) - 篤(도타울 독) 勉(힘쓸 면) - 勵(힘쓸 려) 滅(멸망할 멸) - 亡(망할 망) 毛(털 모) - 髮(터럭 발) 茂(우거질 무) - 盛(성할 성) 返(돌이킬 반) – 還(돌아올 환) 法(법 법) - 典(법 전)

附(붙을 부) - 屬(붙을 속) 扶(도울 부) - 助(도울 조) 墳(무덤 분) - 墓(무덤 묘) 批(비평할 비) - 評(평론할 평) 舍(집 사) - 室(집 택) 釋(풀 석) - 放(놓을 방) 選(가릴 선) - 擇(가릴 택) 洗(씻을 세) - 濯(빨 탁) 樹(나무수) - 木(나무목) 始(처음 시) - 初(처음 초) 身(몸 신) - 體(몸 체) 國(찾을 심) - 訪(찾을 방) 哀(슬플 애) - 悼(슬퍼할 도) 念(생각할 염) - 慮(생각할 려) 要(구항 요) - 求(구항 구) 憂(근심 우) - 愁(근심 수) 恕(원망할 원) – 恨(한할 할) 隆(성할 융) – 盛(성할 성) 恩(은혜 은) - 惠(은혜 혜) 衣(옷 의) - 服(옷 복) 災(재앙 재) - 禍(재앙 화) 貯(쌓을 저) - 蓄(쌓을 축) 淨(깨끗할 정) – 潔(깨끗할 결) 精(정성 정) – 誠(정성 성)

製(지을 제) - 作(지을 작) 製(지을 제) - 浩(지을 조) 終(마칠 종) - 了(마칠 료) 住(살 주) - 居(살 거) 俊(뛰어날 준) - 秃(빼어날 수) 中(가운데 중) - 央(가운데 앙) 知(알 지) - 識(알 식) 珍(보배 진) - 寶(보배 보) 進(나아갈 진) - 就(나아갈 취) 質(물을 질) - 問(물을 문) 倉(곳집 창) - 庫(곳집 고) 菜(나물 채) - 蔬(나물 소) 尺(자 척) - 度(자 도) 淸(맑을 청) - 潔(깨끗할 결) 聽(등을 첫) - 間(등을 문) 淸(맑을 청) - 淨(맑을 정) 打(칠 타) - 擊(칠 격) 討(칠 토) - 伐(칠 벌) 鬪(싸움 투) - 爭(다툴 쟁) 畢(마칠 필) - 寬(마침내 경) 寒(찰 한) - 冷(찰 냉) 恒(항상 항) - 常(항상 상) 和(화할 화) – 睦(화목할 목) 歡(기쁠 화) - 喜(기쁠 희)

2. 반대의 뜻을 가진 글자로 이루어진 말 (反義結合語)

加(더할가) ↔ 減(덜 감) 可(옳을 가) ↔ 否(아닐 부) 干(방패 간) ↔ 戈(창 과) 强(강할 강) ↔ 弱(약할 약) 開(열 개) ↔ 閉(단을 폐) 去(갈 거) ↔ 來(올 래) 輕(가벼울 경) ↔ 重(무거울 중) 慶(경사 경) ↔ 弔(조상할 조) 經(날 경) ↔ 緯(씨 위) 乾(하늘건) ↔ 坤(땅 곤) 姑(시어미고) ↔ 婦(며느리부) 苦(괴로울 고) ↔ 樂(즐거움 락) 高(높을 고) ↔ 低(낮을 저) 功(공 공) ↔ 渦(허물과) 攻(칠 공) ↔ 防(막을 방) 近(가까울근) ↔ 遠(멀 원) 吉(길할 길) ↔ 凶(흉할 흉) 難(어려울 난) ↔ 易(쉬울 이) 濃(짙을 농) ↔ 淡(엷을 담) 斷(끊을 단) ↔ 續(이을 속) 當(마땅당) ↔ 落(떨어질 락) 貸(빌릴 대) ↔ 借(빌려줄 차) 得(얻을 득) ↔ 失(잃을 실)

來(올 래) ↔ 往(갈 왕) 冷(챀 랭) ↔ 溫(따뜻할 온) 矛(창 모) ↔ 盾(방패 순) 問(물을 문) ↔ 答(답할 답) 賣(팔 매) ↔ 買(살 매) 明(밝을 명) ↔ 晤(어두울 암) 美(아름다움 미) ↔ 醜(추학 추) 腹(배 복) ↔ 背(등 배) 夫(지아비 부) ↔ 妻(아내 처) 浮(뜰 부) ↔ 沈(잠길 침) 貧(가난할 빈) ↔ 富(넉넉할 부) 死(죽을 사) ↔ 活(삼 홬) 盛(성할 성) ↔ 衰(쇠잔할 쇠) 成(이룰 성) ↔ 敗(패핰 패) 善(착할 선) ↔ 惡(악할 악) 損(덜 손) ↔ 益(더할 익) 送(보낼송) ↔ 迎(맞을 영) 疎(드물 소) ↔ 密(빽빽할 밀) 需(쓸 수) ↔ 給(중 급) 首(머리수) ↔ 尾(꼬리 미) 受(받을 수) ↔ 授(줄 수) 昇(오를 승) ↔ 降(내릴 갓) 勝(이길 승) ↔ 敗(패할 패)

始(비로소 시) ↔ 終(마칠 종) 始(비로소 시) ↔ 末(끝 말) 新(새 신) ↔ 舊(옛 구) 伸(평 신) ↔ 縮(오그라들 축) 深(깊을 심) ↔ 淺(얕을 천) 安(편안할 안) ↔ 危(위태할 위) 愛(사랑 애) ↔ 憎(미워핰 증) 哀(슬플 애) ↔ 歡(기뻐할 화) 抑(누를 억) ↔ 揚(들날릴 양) 榮(영화 영) ↔ 辱(욕될 욕) 緩(느릴 완) ↔ 急(급할 급) 往(갈 왕) ↔ 復(돌아올 복) 優(넉넉할 우) ↔ 劣(용렬할 렬) 恩(은혜 은) ↔ 恕(원망할 원) 陰(그늘 음) ↔ 陽(별 양) 離(떠날 리) ↔ 合(한학 한) 隱(숨을 은) ↔ 現(나타날 현) 任(맡길 임) ↔ 免(면할 면) 雌(암컷 자) ↔ 雄(수컷 웅) 早(이를 조) ↔ 晩(늦을 만) 朝(아침 조) ↔ 夕(저녁 석) 奠(높을 존) ↔ 卑(낮을 비) 主(주인 주) ↔ 從(따를 종)

真(참 진) ↔ 僞(거짓 위) 增(더할 증) ↔ 滅(딜 ˙감) 集(모을 집) ↔ 散(흩을 산) 添(더할 첨) ↔ 削(깍을 삭) 淸(맑을 청) ↔ 濁(흐릴 탁) 出(날 출) ↔ 納(들일 납) 親(친할 친) ↔ 疎(성길 소) 表(겉 표) ↔ 裏(속 리) 寒(찰 한) ↔ 暖(따뜻할 난) 禍(재화 화) ↔ 福(복 복) 虛(빌 허) ↔ 實(열매 실)
厚(두터울 후) ↔ 薄(엷을 박) 喜(기쁨 희) ↔ 悲(슬플 비)

3 서로 상반 되는 말 (相對語)

可決(가결) ↔ 否決(부결) 架空(가공) ↔ 實際(실제) 假象(가상) ↔ 實在(실재) 加熱(가열) ↔ 冷却(냉각) 干涉(간섭) ↔ 放任(방임) 減少(감소) ↔ 增加(증가) 感情(감정) ↔ 理性(이성) 剛健(강건) ↔ 柔弱(유약) 强硬(강경) ↔ 柔和(유화) 開放(개방) ↔ 閉鎖(폐쇄) 個別(개별) ↔ 全體(전체) 客觀(객관) ↔ 主觀(주관) 客體(객체) ↔ 主體(주체) **百大(**거대) ↔ 微少(**미**소) 百富(거부) ↔ 極貧(극비) 拒絕(거절) ↔ 承諾(승락) 建設(건설) ↔ 破壞(파괴) 乾燥(건조) ↔ 濕潤(습유) 傑作(걸작) ↔ 拙作(졸작)

儉約(검약) ↔ 浪費(낭비) 輕減(경감) ↔ 加重(가중) 經度(경도) ↔ 緯度(위도) 輕率(경솔) ↔ 愼重(신중) 輕視(경시) ↔ 重視(중시) 高雅(고아) ↔ 卑俗(비속) 固定(고정) ↔ 流動(유동) 高調(고조) ↔ 低調(저조) 供給(공급) ↔ 需要(수요) 空想(공상) ↔ 現實(현실) 渦激(과격) ↔ 穩健(온건) 官尊(관존) ↔ 民卑(민비) 光明(광명) ↔ 暗黑(암흑) 巧妙(교묘) ↔ 拙劣(졸렬) 拘禁(구금) ↔ 釋放(석방) 拘束(구속) ↔ 放免(방면) 求心(구심) ↔ 遠心(원심) 屈服(굴복) ↔ 抵抗(저항) 權利(권리) ↔ 義務(의무) 急性(급성) ↔ 慢性(만성) 急行(급행) ↔ 緩行(완행) 肯定(긍정) ↔ 否定(부정) 既決(기결) ↔ 未決(미결) 奇拔(기발) ↔ 平凡(평범) 飢餓(기아) ↔ 飽食(포식) 吉兆(길조) ↔ 凶兆(흉조) 樂觀(낙관) ↔ 悲觀(비관) 落第(낙제) ↔ 及第(급제) 樂天(낙천) ↔ 厭世(염세) 暖流(난류) ↔ 寒流(한류) 濫用(남용) ↔ 節約(절약) 朗讀(낭독) ↔ 默讀(묵독) 內容(내용) ↔ 形式(형식) 老練(노련) ↔ 未熟(미숙) 濃厚(농후) ↔ 稀薄(희박) 能動(능동) ↔ 被動(피동) 多元(다원) ↔ 一元(일원) 單純(단순) ↔ 複雜(복잡) 單式(단식) ↔ 複式(복식) 短縮(단축) ↔ 延長(연장) 大乘(대승) ↔ 小乘(소승) 對話(대화) ↔ 獨白(독백) 都心(도심) ↔ 郊外(교외) 滅亡(멸망) ↔ 興隆(흥륭) 名譽(명예) ↔ 恥辱(치욕) 無能(무능) ↔ 有能(유능) 物質(물질) ↔ 精神(정신) 密集(밀집) ↔ 散在(산재) 反抗(반항) ↔ 服從(복종) 放心(방심) ↔ 操心(조심) 背恩(배은) ↔ 報恩(보은) 凡人(범인) ↔ 超人(초인) 別居(별거) ↔ 同居(동거) 保守(보수) ↔ 進步(진보) 本業(본업) ↔ 副業(부업) 富裕(부유) ↔ 貧窮(빈궁) 不實(부실) ↔ 充實(충실) 敷衍(부연) ↔ 省略(생략) 否認(부인) ↔ 是認(시인) 分析(분석) ↔ 綜合(종합) 紛爭(분쟁) ↔ 和解(화해) 不運(불운) ↔ 幸運(행운) 非番(비번) ↔ 當番(당번) 非凡(비빔) ↔ 平凡(평범) 悲哀(비애) ↔ 歡喜(화희) 死後(사후) ↔ 生前(생전) 削減(삭감) ↔ 添加(첨가) 散文(산문) ↔ 韻文(운문) 相剋(상극) ↔ 相生(상생) 常例(상례) ↔ 特例(특례) 喪失(상실) ↔ 獲得(획득) 詳述(상술) ↔ 略述(약술) 生食(생식) ↔ 火食(화식) 先天(선천) ↔ 後天(후천) 成熟(성숙) ↔ 未熟(미숙) 消極(소극) ↔ 積極(적극) 所得(소득) ↔ 損失(손실) 疎遠(소위) ↔ 親沂(친근) 淑女(숙녀) ↔ 紳士(신사) 順行(会행) ↔ 逆行(역행) 靈魂(영혼) ↔ 內體(육체) 憂鬱(우울) ↔ 明朗(명랑) 連敗(역패) ↔ 連勝(연승) 偶然(우연) ↔ 必然(필연) 恩惠(은혜) ↔ 怨恨(원한) 依他(의타) ↔ 白立(자립) 人爲(인위) ↔ 自然(자연) 立體(입체) ↔ 平面(평면) 入港(입항) ↔ 出港(출항)

自動(み長) ↔ 手動(今長) 自律(자율) ↔ 他律(타율) 白意(자의) ↔ 他意(타의) 敵對(적대) ↔ 友好(우호) 絕對(절대) ↔ 相對(상대) 漸進(점진) ↔ 急進(급진) 靜肅(정숙) ↔ 騷亂(소라) 正午(정오) ↔ 子正(자정) 定着(정착) ↔ 漂流(표류) 弔客(조객) ↔ 賀客(하객) 直系(직계) ↔ 傍系(방계) 眞實(진실) ↔ 虛僞(허위) 質铎(질의) ↔ 應答(응답) 斬新(창신) ↔ 陣腐(진부) 縮小(全全) ↔ 擴大(확대) 快勝(쾌会) ↔ 慘敗(참패) 好況(호황) ↔ 不況(불황) 退化(퇴화) ↔ 進化(진화) 敗北(패배) ↔ 勝利(승리) 虐待(학대) ↔ 優待(우대) 合法(합법) ↔ 違法(위법) 好材(호재) ↔ 亞材(악재) 好轉(호전) ↔ 逆轉(역전) 興奮(흥분) ↔ 鎭靜(진정)

4. 같은 뜻과 비슷한 뜻을 가진 말 (同義語, 類義語)

學費(학비) - 學資(학자)

巨商(거상) - 大商(대상) 謙孫(겸손) - 謙虚(겸허) 共鳴(공명) - 首肯(수긍) 古刹(고찰) - 古寺(고사) 交涉(교섭) - 折衝(절충) fl.死(기사) - 餓死(아사) 落心(낙심) - 落膽(낙담) 妄想(망상) - 夢想(몽상) 謀陷(모함) - 中傷(중상) 矛盾(모순) - 撞着(당착) 背恩(배은) - 亡德(망덕) 寺院(사원) - 寺刹(사찰) 象徵(상징) - 表象(표상) 書簡(서간) - 書翰(서한) 視野(시야) - 眼界(안계) 淳朴(순박) - 素朴(소박) 始祖(시조) - 鼻祖(비조) 威脅(위협) - 脅迫(협박) ·豪(일호) - 秋豪(추호) 要請(요청) - 要求(요구) 精誠(정성) - 至誠(지성) 才能(재능) - 才幹(재간) 嫡出(적출) - 嫡子(적자) 朝廷(조정) - 政府(정부)

+ 臺(토대) - 基礎(기초) 答書(답서) - 答狀(답장) 暝想(명상) - 思想(사상) 侮蔑(모멸) - 凌蔑(등멸) 莫論(막론) - 勿論(물론) 貿易(무역) - 交易(교역) 放浪(방랑) - 流浪(유랑) 符合(부한) - 一致(일치) 昭詳(소상) - 仔細(자세) 順從(企务) - 服從(基务) 兵營(병영) - 兵舍(병사) 上旬(상순) - 初旬(초순) 永眠(영면) - 別世(별세) 戰歿(전몰) - 戰死(전사) 周旋(주선) – 斡旋(알선) 弱點(약점) - 短點(단점) 類似(유사) - 恰似(흡사) 天地(청지) - 彭坤(건곤) 滯留(체류) - 滯在(체재) 招待(초대) - 招請(초청) 祭需(제수) - 祭物(제물) 浩花(조화) - 假花(가화) 他鄕(타향) - 他官(타관)

海外(해외) - 異域(이역) 畢竟(필경) - 結局(결국) 戲弄(희롱) - 籠絡(농락) 寸土(촌토) - 尺土(척토) 煩悶(번민) - 煩惱(번뇌) 先考(선고) - 先親(선천) 同窓(동창) - 同門(동문) 目賭(목도) - 目撃(목격) 思考(사고) - 思惟(사유) 觀點(관점) - 見解(전해) 矜持(긍지) - 自負(자부) 丹靑(단청) - 彩色(채색)

가계 { 家系 : 한 집안의 계통. 家計 : 살림살이.

가구 { 家口 : 주거와 생계 단위. 家具 : 살림에 쓰이는 세간.

지하기 · 노댓말. 歌辭: 조선시대에 성행했던 시가(詩歌)의 형태. 가사 家事: 집안 일. 假死: 죽음에 가까운 상태. 袈娑: 승려가 입는 승복.

가설 **(**假設 : 임시로 설치함. (假說 : 가정해서 하는 말.

(家長: 집안의 어른.(假裝: 가면으로 꾸밈.(假葬: 임시로 만든 무덤.

感想: 마음에 느끼어 일어나는 생각,鑑賞: 예술 작품 따위를 이해하고 음미함,感傷: 마음에 느껴 슬퍼함,

改定: 고쳐서 다시 정함. 개정 改正: 바르게 고침.

설의 (決議: 의안이나 의제 등의 가부를 회의에서 결정함. (決意: 뜻을 정하여 굳게 마음 먹음. (結義: 남남끼리 친족의 의리를 맺음.

정계 (警戒: 범죄나 사고 등이 일어나지 않도록 미리 조심함. 敬참: '삼가 말씀 드립니다'의 뜻. 境界: 지역이 나누어지는 한계.

정기 (競技 : 운동이나 무예 등의 기술, 능력을 겨루어 승부를 가림. 京畿 : 서울을 중심으로 한 가까운 지방. 景氣 : 기업을 중심으로 한 여러 가지 경제의 상태.

경로 {經路 : 일이 되어 가는 형편이나 순서. 敬老 : 노인을 공경함.

공론 { 소論 : 공평한 의론. 空論 : 쓸데없는 의론. 공약 { 소約 : 공중(公衆)에 대한 약속. 空約 : 헛된 약속. 과정 { 過程 : 일이 되어가는 경로. 課程 : 과업의 정도. 학년의 정도에 따른 과목.

교감 {校監:학교장을 보좌하여 학교 업무를 감독하는 직책, 交感:서로 접촉하여 감응함, 矯監:교도관계급의 하나.

교단 {校壇:학교의 운동장에 만들어 놓은 단. 敎壇:교실에서 교사가 강의할 때 올라서는 단. Տመ: 가 오 코이(巻) 로 리나 나는 다.

교정 校訂: 출판물의 잘못된 글자나 어구 따위를 바르게 고침, 校正: 잘못된 글자를 대조하여 바로잡음, 校庭: 학교 운동장, 矯正: 좋지 않은 버릇이나 결점 따위를 바로 잡아 고침,

救助: 위험한 상태에 있는 사람을 도와서 구원함.構造: 어떤 물건이나 조직체 따위의 전체를 이루는 관계.

구호 {救護 : 어려운 사람을 보호함.
口號 : 대중집회나 시위 등에서 어떤 주장이나 요구를 나타내는 짧은 문구.
귀중 { 貴中 : 편지를 받을 단체의 이름 뒤에 쓰이는 높임말.
貴重 : 매우 소중함.

(禽獸 : 날짐승과 길짐승. { 禁輸 : 수출이나 수입을 금지함. (錦繡 : 수놓은 비다

급수 {給水 : 물을 공급함. 級數 : 기술의 우열을 가르는 등급.

기능 { 技能: 기술상의 재능. 機能: 작용. 또는 어떠한 기관의 활동 능력.

(技士: 기술직의 이름. 棋士: 바둑을 전문적으로 두는 사람. 지사 〈騎士: 말을 탄 무사. 記事: 사실을 적음. 신문이나 잡지 등에 어떤 사실을 실어 알리는 일.

(旗手: 단체 행진 중에서 표시가 되는 깃발을 든 사람. 기수 騎手: 말을 타는 사람,

지원 { 紀元: 역사상으로 연대를 계산할 때에 기준이 되는 첫 해. 나라를 세운 첫 해. 祈願: 소원이 이루어지기를 빎. 起源: 사물이 생긴 근원. 棋院: 바둑을 두려는 사람에게 장소를 제공하는 업소.

 勞力: 어떤 일을 하는데 드는 힘. 생산에 드는 인력(人力).

 努力: 어떤 일을 이루기 위하여 힘을 다하여 애씀.

노장 { 老批 : 늙은이와 장년. 老莊 : 노자와 장자. 老將 : 늙은 장수. 오랜 경험으로 뛰어난 능력을 가진 사람.

녹음 { 網陰 : 푸른 잎이 우거진 나무 그늘. 錄音 : 소리를 재생할 수 있도록 기계로 기록하는 일.

단정 端整: 깔끔하고 가지런함. 얼굴 모습이 반듯하고 아름다움. 斷情: 정을 끊음. 斷定: 분명한 태도로 결정함. 명확하게 판단을 내림.

단편 短篇: 소설이나 영화 등에서 길이가 짧은 작품. 斷片: 여럿으로 끊어진 조각. 斷編: 조각조각 따로 떨어진 짧은 글.

동지 {
冬至 : 24절기의 하나. 同志 : 뜻을 같이 하는 일. 또는 그런 사람.

동청 (動靜 : 움직임과 조용함. 童貞 : 이성과의 성적 관계가 아직 없는 순결성 또는 사람. 가톨릭에서 '수도자'를 일컫는 말.

방화 防火: 불이 나지 않도록 미리 단속함. 放火: 일부러 불을 지름. 邦畵: 우리 나라 영화.

보도 # 報道: 사람이 다니는 길. 報道: 신문이나 방송으로 새 소식을 널리 알림.

부인 # (보의 아내를 높이어 이르는 말. # (점認 : 인정하지 않은

부청 (전조 · 그렇지 않다고 현장함. 不正 : 바르지 못함. 不貞 : 여자가 정조를 지키지 않음.

비행 { 非行: 도리나 도덕 또는 법규에 어긋나는 행위. 飛行: 항공기 따위의 물체가 하늘을 날아다님.

비명 { 標絡: 비(牌)에 새긴 글. 悲鳴: 몹시 놀라거나 괴롭거나 다급할 때에 지르는 외마디 소리. 悲命: 제 모수대로 살지 모하

비보 { 飛報:급한통지. 非起·스프 & A A

변考: 생각하고 궁리함.
事故: 뜻밖에 잘못 일어나거나 저절로 일어난 사건이나 탈.
四苦: 불교에서, 사람이 한 평생을 살면서 겪는 생(生), 노(老), 병(病), 사(死 네 가지 괴로움을 이르는 말.
史庫: 조선 시대 때, 역사 기록이나 중요한 서적을 보관하던 정부의 곳집.

 사상
 欠告: 역사성.

 死傷: 죽음과 다침.

 事象: 어떤 사정 밑에서 일어나는 사건이나 사실.

(辭書: 사전. 사석 (四書: 유교 경전인 논어(論語), 맹자(孟子), 대학(大學), 중용(中庸)을 말함, 史書: 역사에 관한 책.

사실 (東實 : 역사에 실제로 있는 사실(事實). (寫實 : 사물을 실제 있는 그대로 그려냄. (東實 : 시계의 신설인 설)

사은 {
師恩 : 스승의 은혜.
謝恩 : 입은 은혜에 대하여 감사함.
私恩 : 개인끼리 사사로이 입은 은혜

사장 { 社長 : 회사의 우두머리, 삼장 { 査丈 : 사돈집의 웃어른.

사전 (辭典: 낱말을 모아 일정한 순서로 배열하여 싣고 그 발음, 뜻 등을 해설한 책. 事典: 여러 가지 사물이나 사항을 모아 그 하나 하나에 장황한 해설을 붙인 책 私田: 개인 소유의 밭. 事前: 무슨 일이 일어나기 전.

사성 (本正: 그릇된 것을 조사하여 바로잡음. 司正: 공직에 있는 사람의 질서와 규율을 바로 잡는 일. 事情: 일의 형편이나 그렇게 된 까닭.

상가 (商家: 상점이 줄지어 많이 늘어서 있는 거리. (商家: 장사를 업으로 하는 집. 表家: 초상난집.

상품 소금 : 높은 품격, 상치, 극락정토의 최상급, 本品 : 사고 파는 물건, 實品 : 상으로 주는 물품

성대 {盛大: 행사의 규모, 집회, 기세 따위가 아주 거창함. 聲帶: 후두 중앙에 있는, 소리를 내는 기관.

首都: 한 나라의 중앙 정부가 있는 도시. 木道: 상수도와 하수도를 두루 이르는 말.

 (受賞: 상을 받음.

 首相: 내각의 우두머리, 국무총리.

 수상
 (殊常: 언행이나 차림새 따위가 보통과 달리 이상함.

 随想: 사물을 대할 때의 느낌이나 그때그때 떠오르는 생각.

수석 (首席 : 맨 윗자리, 석차 따위의 제 1위. 壽石 : 생긴 모양이나 빛깔, 무늬 등이 묘하고 아름다운 천연석. 樹石 : 나무와 돌. 水石 : 물과 돌. 물과 돌로 이루어진 자연의 경치.

{ 收集: 여러 가지 것을 거두어 모음. 蒐集: 여러 가지 자료를 찾아 모음.

지상 { 詩想 : 시를 짓기 위한 시인의 착상이나 구상, 施賞 : 상장이나 사포 또는 사극은 주

시세 { 時勢 : 시국의 형편. 市勢 : 시장에서 수요와 공급의 원활한 정도.

실수 {實數 : 유리수와 무리수를 통틀어 이르는 말. 失手 : 부주의로 잘못을 저지름. 實政 · 신제 스이oh l 스하

역설 { 力說 : 힘주어 말함. 逆說 : 진리와는 반대되는 말을 하는 것처럼 들리나, 잘 생각해 보면 일종의

진리를 나타낸 표현 (사랑의 매, 작은 거인 등)

變愁 · 근심박 석장.
 (元首 : 한 나라의 최고 통치권을 가진 사람.
 원수
 (宏讐 : 원한이 맺힌 사람.
 元帥 : 구인의 가장 높은 계급, 또는 그 명예 칭호.

유전 (油田 : 석유가 나는 곳.

유학 (儒學: 유교의 학문. 留學: 외국에 가서 공부함. 遊學: 타향에 가서 공부함.

 國際
 (1) 보통과는 다른 상태, 어떤 현상이 이미 가지고 있는 경험이나 지식으로는 해야릴 수 없을 만큼 별남.

 異象: 특수한 현상.

 理想: 각자의 지식이나 경험 범위에서 최고라고 생각되는 상태.

이성 목姓: 사물의 이치를 논리적으로 생각하고 판단하는 마음의 작용. 목姓: 다른 성, 타 성. 목性: 남성 쪽에서 본 여성, 또는 여성 쪽에서 본 남성.

인도 引導: 가르쳐 이끎. 길을 안내함. 미혹한 중생(衆生)을 이끌어 오도(語道)에 들게 함. 人道: 차도 따위와 구별되어 있는 사람이 다니는 길. 사람으로서 지켜야 할 도리. 引渡: 물건이나 권리 따위를 건네어 줌.

인상 {印象: 마음에 남는 자취. 접촉한 사물 현상이 기억에 새겨지는 자취나 영향. 引上: 값을 올림.

{ 批觀; 홀륭한 광경. 長官: 나라 일을 맡아보는 행정 각부의 책임자.

 (再考: 다시 한 번 생각함.

 (存庫: 창고에 있음. '재고품'의 준말.

숙景: 전체의 경치. 戰警: '전투 경찰대'의 준말. #보· 느 안에 펼쳐져 보이는 경치.

전시 **展示**: 물품 따위를 늘어 놓고 일반에게 보임. 戰時: 전쟁을 하고 있는 때

정당 {政黨: 정치적인 단체. 政堂: 옛날의 지방 관아.

정리 (定理: 이미 진리라고 증명된 일반된 명제. 整理: 흐트러진 것을 바로 잡음. 情理: 인정과 도리. 正理: 올바른 도리.

정원 (定員 : 일정한 규정에 따라 정해진 인원. (定園 : 집 안의 뜰. (正員 : 정당한 자격을 가진 사람.

정전 { 停電:송전(送電)이 한때 끊어짐. 停戰:전투 행위를 그침.

조리 {條理:앞뒤가들어맞고 체계가서는 갈피. 調理:음식을 만듦.

조선 (新鮮 : 상고 때부터 써내려오던 우리 나라 이름. 이성계가 건국한 나라.

(調和: 대립이나 어긋남이 없이 서로 잘 어울림. 造化: 천지 자연의 이치. 造花: 인공으로 좋이나 형겊 따위로 만든 꽃.

주관 { 主管 : 어떤 일을 책임지고 맡아 관할, 관리함. 主觀 : 외계 및 그 밖의 객체를 의식하는 자아. 자기 대로의 생각.

지급 { 至急 : 매우 급함. 支給 : 돈이나 물품 따위를 내어 줌. 지도 { 指導 : 가르치어 이끌어 줌. 地圖 : 지구를 나타낸 그림.

지성 { 知性 : 인간의 지적 능력. 至誠 : 정성이 지극함.

자원 { 志願 : 뜻하여 몹시 바람. 그런 염원이나 소원. 支援 : 지지해 도움. 원조함.

작선 { 直選 : '직접 선거'의 준말. 直線 : 곧은 줄.

조대 { 招待 : 남을 불러 대접함. 제代 : 어떤 계통의 첫 번째 차례 또 그 사람의 시대.

최고 最高: 가장 오래됨. 最高: 가장 높음, 또는 제일 임, 继生: 재촉하는 뜻으로 내는 통지.

축전 { 祝電 : 축하 전보. 祝典 : 축하하는 식전.

통화 { 通貨: 한 나라에서 통용되는 화폐. 涵話: 말을 주고 받음.

표시 { 表紙: 책의 겉장. 標紙: 증거의 표로 글을 적는 종이.

화원 學園: 학교와기타교육기관을 통틀어이르는 말. 學院: 학교가 아닌 사립 교육기관.

화 { 花壇: 화초를 심는 곳. 書壇: 화가들의 사회

漢字의 특성

1 한자는 뜻글자이다

한자는 표의문자(表意文字)다. 표의문자란 나타내고자 하는 뜻을 그림이나 부호 등을 이용하여 구 체화시킨 글자를 말한다. 따라서 한자는 대체로 하나의 글자가 하나의 뜻을 가진 날말로 쓰이다. 예 를 들면 '日'은 '태양'이란 뜻을 나타내기 위해서 해의 모양을 그린 것이다 또 '木'은 '나무'라는 뜻을 나타내기 위해서 줄기와 가지와 뿌리의 모얏을 그렸다

2 한자는 고립어이다

한자는 형태적으로 고립어에 속한다. 고립어란 하나의 낱말이 단지 뜻만을 나타내며, 문장 속에 쓰 였을 때는 낱말의 형태에는 변화가 없이 단지 그 자리의 차례로써 무법적 기능을 가지는 언어를 막 한다. 따라서 우리말처럼 명사에 조사가 붙어 문법적인 관계를 나타내는 곡용(曲用)과 동사나 형용 사의 어미가 여러 꼴로 바뀌는 활용(活用)의 무법적 형상이 없다

| 명사의 변화 | 주 격 | 소유격 | 목적격 | |
|--------|-----------|------|------|--|
| 우리말 | 나(는) 내(가) | 나(의) | 나(를) | |
| 영 어 | I | My | Me | |
| 한 자 | 我 | 我 | 我 | |

| 동사의 변화 | 기본형 | 현 재 | 과 거 | |
|--------|-----|-----|------|--|
| 우리말 | 가다 | 간다 | 갔다 | |
| 영 어 | Go | Go | Went | |
| 한 자 | 去 | 去 | 去 | |

3. 한자의 세 가지 요소

한자는 각각의 글자가 모양[形]과 소리[曺]와 뜻[義]의 세 요소를 갖추고 있다. 그런데 이 形 · 曺 · 義는 여러 가지 모양을 나타내기도 하며, 두 가지 이삿의 소리로 읽히기도 하며 여러 가지의 뜻을 나타내기도 한다 즉 예를 들면

形: 魚
$$\blacktriangleright$$
 \triangleq (갑골문자) \rightarrow \triangleq (급문) \rightarrow \triangleq (석고문) \rightarrow \triangleq (전문) \rightarrow \triangleq (예서)

(락)즐겁다 → 娛樂(오락) (요)즐기다 → 樂山樂水(요산요수)

義: 行 흐르다 →流行(유행) 행하다 → 逆行(역행)

漢字의 구성 원리

한자는 표의문자이기 때문에 각각의 글자가 모두 그러한 뜻을 나타내게 된 방법과 과정이 있게 마련인데, 이 방법과 과정을 하나로 묶어 육서(六書)라고 하며, 이는 구체적으로 상형(象形), 지사(指事), 회의(會意), 형성(形響), 전주(轉注), 가차(假街)로 구분된다

육서 [상형(泉形) · 지사(指事) · 회의(會意) · 형성(形聲) 구성법 전주(轉注) · 가차(假借) 사용법

1 상형과 지사

글자를 직접 만들어 내는 방법이다. 형태를 갖고 있는 사물의 모양을 본떠 그려서 만드는 것을 상형(象形), 형태가 없이 추상적 개념을 나타내기 위한 것을 지사(指事)라 한다.

● 상형(象形): 사물의 모양을 있는 그대로 본떠서 한자를 만드는 방법이다. 즉 '月'은 달의 이지러진 모양과 달 속의 검은 그림자를 그려서 나타낸 것이고, '山'은 삐쭉삐쭉 솟은 산봉우리의 모양을 본 뜬 것인데, 차츰 쓰기 쉽고 보기 좋게 변하여 지금과 같이 쓰는 것이다.

● 지사(指事): 숫자나 위치, 동작 등과 같이 구체적인 모양이 없는 것을 그림이나 부호 등으로 나타내어 만드는 방법이다. 예를 들어 위나 아래 같은 것은 본래 구체적인 모양은 없지만 기준이 되는 선을 긋고 그 위나 아래에 있음을 나타내는 것으로 표시할 수 있다.

※ 또 지사는 상형문자에 부호를 덧붙여 만들기도 한다. 즉 '木'에 획을 하나 그어 '木'이나 '未' 등을 만들거나, '大'에 획을 더해 '天' 또는 '太'를 만드는 것이다.

2. 회의와 형성

상형과 지사의 방법에 의해 만들어진 글자들을 결합하여 만드는 방법이다. 두 개 이상의 글자가 가진 뜻을 합쳐서 만드는 것을 회의(會意)라고 하고, 뜻을 나타내는 글자와 음을 나타내는 글자를 모아만드는 것을 형성(形態)이라고 한다.

● 회의(會意): 이미 만들어진 글자들에서 뜻과 뜻을 합쳐서 새로운 뜻을 가진 글자를 만드는 방법이다. '田'과 '力'이 합쳐져 밭에서 힘을 쓰는 사람이 바로 남자란 뜻으로 '男'자를 만들거나, '人'과 '言'을 합쳐 사람의 말은 믿음이 있어야 한다는 뜻으로 '信'자를 만드는 것 등이 그 예가 된다.

力+口→加 門+日→間 手+斤→折 人+木→休

● 형성(形盤): 새로운 뜻의 글자를 만들기 위해서 이미 만들어진 글자를 이용하는 방법이다. 회의는 뜻과 뜻을 합하여 새로운 글자를 만드는 것인데 비해 형성은 한 글자에서는 소리만을 빌려 오고 다른 한 글자에서는 모양을 빌려 와 새로운 뜻을 가진 글자를 만드는 것이다. 즉 마을이란 뜻의 처'은 '木'에서 그 뜻을 찾아내고 '寸'에서 음을 따와 만들고, 밝다는 뜻의 '爛은 '人'에서 뜻을 따오고 '蘭'에서 음을 따와 만드는 식이다. 한자에는 이 형성으로 만든 글자가 전체의 80%에 이른다.

雨+相→霜 木+同→桐 手+妾→接 心+每→悔

3.전주와 가차

새로운 글자를 만들어내는 것이 아니라 이미 만들어진 글자에서 새로운 뜻을 찾아내는 것을 말한다. 즉 한 글자를 딴 뜻으로 돌려쓰는 것이나 같은 뜻을 가진 글자끼리 서로 섞어서 쓰는 것을 전 주(轉注)라고 하고, 이미 만들어진 글자에 원래 뜻과는 전혀 다른 뜻으로 사용하는 것을 가차(假借)라고 하다.

- 전주(轉注): 하나의 글자를 비슷한 의미에까지 확장해서 사용하거나 같은 뜻을 가진 비슷한 글 자끼리 서로 구별 없이 사용하는 것을 말한다.
- ① 동일한 글자를 파생적인 용법으로 사용하는 방법이다. 즉 어느 문자를 그것이 나타낸 말과 뜻이 같거나 또는 의미상 관계가 있는 다른 말을 나타내는 데 사용하는 경우이다. 예를 들면 '樂'의 원래 뜻은 '음악'이었으나 음악은 사람의 마음을 즐겁게 해주는 것이므로 '즐겁다'는 뜻으로도 쓰이고 음도 '락'으로 바뀌었다. 또 음악은 사람이 좋아하는 것이므로 '좋아하다'는 뜻으로 쓰여 음도 '요'로 바뀌어쓰인다.

(악) 풍류→音樂(음악)(박) 즐겁다→娛樂(오락)(요) 즐기다→樂山樂水(요산요수)

② 모양은 다르고 뜻이 같은 두 개 이상의 글자가 아무런 구별 없이 서로 섞이어 사용되는 방법이다. 이 경우 두 글자 사이에는 서로 발음이 같거나 비슷해야 한다는 조건이 따른다. 가령 '不과 '否'는 모두 '아니다'라는 뜻을 가지고 발음도 비슷하므로 서로 전주될 수 있는 글자이다.

- ⊙ 가차(假借): 이미 만들어진 한자에서 모양이나 소리나 뜻을 빌려 새로 찾아낸 뜻을 대신 사용하는 방법으로, 주로 외래어를 표현하기 위한 수단으로 쓰인다.
- ① 모양을 빌린 경우: '弗'이 원래는 '아니다'는 뜻으로, 원래는 돈과는 관계없는 글자였으나 미국의 돈 단위인 달러를 표현하기 위해 '\$'과 비슷한 모양을 가진 이 글자를 달러를 나타내는 글자로 사용 한 것으로, 이때 발음은 원래 발음인 '불'을 그대로 쓰고 있다.

- ② 소리를 빌린 경우: '佛은 원래 부처와는 아무 상관이 없이 '어그러지다'란 뜻을 가진 글자였으나 부처란 뜻의 인도말 '붓다(Buddha)'를 한자로 옮기기 위해서 소리가 비슷한 이 글자를 빌려다가 '부처' '란 뜻을 나타낸 것이다
- ③ 뜻을 빌린 경우: '西'는 원래 새가 둥지에 깃들인 모양을 나타내는 것으로, '깃들이다'는 뜻을 가진 글자였다. 그러나 새가 둥지에 깃들일 때는 해가 서쪽으로 넘어갈 때이기 때문에 '서쪽'이란 의미로 확대해서 사용하게 되었다.

그밖에도 가차의 예를 들어보면 다음과 같은 것들이 있다.

可口可樂(커커우커러) → 코카콜라 百事可樂(빠이스커러) → 펩시콜라 ▶음을 빌린 경우

電梯(전기사다리) → 엘리베이터 全錄(모두 기록함) →제록스 ▶뜻을 빌린 경우

漢字의 부수

5만자가 넘는 한자를 자획을 중심으로 그 구조를 살펴보면 모두 214개의 공통된 부분이 나타나는 데, 이 214개의 공통된 부분을 부수(部首)라고 한다. 즉 그 글자의 모양을 놓고 볼 때 비슷한 요소를 가지고 있는 것끼리 분류할 경우 그 부(部)의 대표가 되는 글자이다. 자전(字典)은 모든 한자를 이 부수로 나누어 매 글자의 음과 뜻을 밝혀 놓는 방식을 사용하고 있다

예를 들면 '정(丁)', '축(丑)', '세(世)', '구(丘)', 등은 '일(一)'부에 속하고 '필(必)', '사(思)', '쾌(快)', '치(恥)' 등은 '심(心)' 부에 속한다.

부수는 다시 위치에 따라 다음과 같이 구별하여 부른다.

| 명 칭 | 위 치 | 모양 | 보 기 |
|----------------------------------|---------------------------------|----|----------------|
| 변 | 부수가 글자의 왼쪽에 있는 것 | | 1(사람인 변) : 仙 |
| 방 | 부수가 글자의 오른쪽에 있는 것 | | 『(고을읍 방) : 部 |
| 머리 | 부수가 글자의 위쪽에 있는 것 | | 宀(갓머리) : 宗 |
| 다리 | 부수가 글자의 아래쪽에 있는 것 | | ル(어진사람인 발) : 兄 |
| 몸 | 부수가 글자의 바깥쪽에 있는 것 | | □(큰입구): 國 |
| 받침 | 부수가 글자의 왼쪽으로부터
아래쪽으로 걸쳐 있는 것 | | 辶 (책받침) : 進 |
| 안 부수가 글자의 위쪽으로부터
왼쪽으로 걸쳐 있는 것 | | | 广(엄호 밑, 안) : 度 |

*부수의 정리 방법과 배열, 명칭 등은 예로부터 일정하지 않다. 후한의 허신(計順)이 편찬한 〈설문해자(說文解字〉〉는 '일(一)', '이(二)', '시(示)'에서 '유(酉), 술(戌), 해(亥)'까지 540부로 나누고, 양(梁)나라의 고야왕(顧野王)이 펴낸 〈목편(玉篇)〉은 〈설문해자〉의 14부를 더해 542부로 하였다. 부수의 배열은 중국의 옥편을 따르는 의부분류 중심의 것이 많으나 근대에는 주로 획수순(劃數順)에 따라 배열한다. 현행 한한사전(漢韓辭典)은 대부분 '일(一)'에서 '약(龠)'까지 214개의 부수를 획수순으로 배열하고, 부수 내의 한자도 획수에 따라 배열한 〈강희자전(康熙字典〉〉을 따르고 있다.

▶자전 찾는 법

모르는 한자를 자전에서 찾는 데는 다음과 같은 세 가지 방법이 있다.

- 부수 색인 이용법 : 찾고자 하는 한자의 부수를 가려내어 부수 색인에서 해당하는 부수가 실린 쪽수를 찾은 다음, 부수를 뺀 나머지 획수를 세어 찾아본다.
- **총획 색인 이용법**: 찾고자 하는 한자의 음이나 부수를 모를 때는 획수를 세어 획수별로 구분해 놓은 총획 색인에서 그 글자를 찾은 다음 거기에 나와 있는 쪽수를 찾아간다.
- 자음 색인 이용법 : 찾고자 하는 글자의 음을 알고 있을 때, 자음 색인에서 그 글자의 쪽수를 확인 하여 찾는 방법이다.
- ※ 획働))이란 붓을 한번 대었다가 뗄 떼까지 쓰인 점과 선을 말하는데, 이를 자획이라고 한다. 예를 들면, 日은 'l 미 日 日'과 같이 붓을 네 번 떼게 된다. 따라서 이 글자의 획은 모두 4개이다.

漢字의 結構法(글자 꾸밈)

▶ 한자의 꾸밈은 대체적으로 다음 여덟 가지로 나눈다.

| 7 | 旁 冠관 垂수 | 村 | #7 | 繞요 | | 월獨
간독 |
|--|--|---|------------|-----------------------|----------------|----------|
| | 작은 扁을 위로 붙여 쓴다. | 堤 | 端 | 唯 | 時 | 絹 |
| 다음과 같은 변은 길게
쓰고, 오른쪽을 가지런히
하며, 몸(寮)에 비해 약간 | | 係 | 防 | 陳 | 科 | 號 |
| | 작게 양보하여 쓴다. | 般 | 婦 | 賦 | 精 | 諸 |
| 旁 | 몸(旁)은 변에 닿지 않도록
한다. | 飲 | 服 | 視 | 務 | 教 |
| 冠 | 위를 길게 해야 될 머리. | 苗 | 等 | 옆으로
넓게 해야
될 머리. | 富 | 雲 |
| 沓 | 받침 구실을 하는 글자는
옆으로 넓혀 안정되도록
쓴다. | 魚 | 忠 | 愛 | 益 | 醫 |
| 垂 | 윗몸을 왼편으로 삐치는
글자는 아랫부분을 조금
오른쪽으로 내어 쓴다. | 原 | 府 | 庭 | 虎 | 屋 |
| - | 바깥과 안으로 된 글자는
바깥의 폼을 넉넉하게
하고, 안에 들어가는 | 圓 | 國 | 園 | 圖 | 團 |
| 構 | 부분의 공간을 알맞게
분할하여 주위에 닿지
않도록 쓴다. | 向 | 門 | 問 | 間 | 聞 |
| 繞 | 走世对此起 | 注 | 美 山 | 나중에 쓰
고가 되도 | 며, 대략
록 쓴다. | 進 |

2-1급 급수한자1700

3판인쇄 · 2014년 3월 15일 | 3판발행 · 2014년 3월 25일 지은이 · 편집부 | 펴낸이 · 장종호 | 펴낸곳 · 도서출판 사사연 주소 · 서울시 강서구 화곡동 958-15 303 | 전화 · (02) 393-2510 | 팩스 · (02) 393-2511 출판등록 · 2006년 02월 08일 (제10-1912호) 인쇄 · 성실인쇄 | 제본 · 동신제책

ISBN · 978-89-85153-82-9 03640

www.ssyeun.co.kr sasayon@naver.com

값 8,000원

*잘못된 책은 구입처에서 교환해드립니다.